모자라고도 넘치는 고요

모자라고도 넘치는 고요
그림의 길을 따라가는 마음의 길

초판 1쇄 인쇄 2021년 11월 23일
초판 1쇄 발행 2021년 11월 30일

지은이 장요세파
그린이 김호석
펴낸이 정해종

펴낸곳 ㈜파람북
출판등록 2018년 4월 30일 제2018－000126호
주소 서울특별시 마포구 토정로 222 한국출판콘텐츠센터 303호
전자우편 info@parambook.co.kr **인스타그램** @param.book
페이스북 www.facebook.com/parambook/ **네이버 포스트** m.post.naver.com/parambook
대표전화 (편집) 02－2038－2633 (마케팅) 070－4353－0561

ISBN 979-11-92265-85-8 03600
책값은 뒤표지에 있습니다.

이 도서는 한국출판문화산업진흥원의 '2022년 중소출판사 출판콘텐츠 창작 지원 사업'의 일환으로 국민체육진흥기금을 지원받아 제작되었습니다.

그림의 길을 따라가는 마음의 길

모자라고도 넘치는 고요

글 장요세파 | 그림 김호석

파람북

머리글

김호석 화백의 작품 묵상집을 세 번째로 출판하게 되었습니다. 많은 이들이 이 사실을 신기하게 혹은 기이하게 생각하며 제게 "왜 한 사람의 그림만 계속 다루는가?", "한 사람에게서 무슨 그런 다양한 내용이 나오는가?" 같은 질문을 던집니다. 독자분들 역시 비슷한 질문을 할 수 있다고 생각하고, 이에 대한 대답이 또한 저의 글 여행에서 중요한 동기이기도 하여 여기서 함께 나누어볼까 합니다.

수도생활 초기 몇 년 동안 사람의 밑바닥이라 할 수 있는 모든 것이 뒤집혀 올라오는 시기를 통과하게 됩니다. 잊고 싶어 꼭꼭 눌러둔 것들, 자신은 기억조차 나지 않는 시절의 기억들, 떠오르기야 하지만 감당이 안 되는 것들, 혹은 이미 자신 속에 있어도 자신조차 모르는 것들 등 우리의 밑바닥은 참으로 많은 것으로 그득그득합니다. 이 시기를 어떻게 보내느냐에 따라 한 사람의 모습은 사뭇 달라진다는 것은 참으로 당연한 일이겠지요. 올라오는 것으로 결코 아름답다고 할 수 없는 것들이 대부분이라 직면하기도 대처하기도 쉽지 않고, 때로는 어떤 방법도 찾지 못해 그야말로 캄캄한 밤속에 홀로 버려진 듯한 느낌으로 감당하지 못할 힘겨운 시간을 보냅니다. 자신조차 몰랐던 자신의 어떤 면과 마주하게 되지요.

자신의 일부이지만 자신의 힘으로 감당할 수 없는 이 차원에 대해

수도생활은 오랜 세월 축적된 경험이 빚어낸 지혜를 품고 있습니다. 수도생활에서 서열을 중요시하는 것도 바로 이 때문입니다. 이 밑바닥의 차원은 선배들의 경험에서 얻는 길이 아주 중요하고, 시간의 흐름 없이 한 방에 해결되는 일은 결코 없기 때문입니다. 그래서 수도생활에는 천재가 없다는 말을 하게 되지요.

바로 이런 밑바닥을 체험하는 시기에 겪는 것 중에 '끝없는 도전'이 아마도 가장 힘든 것 중 하나일 것입니다. 넘어섰나 하면 다른 무엇인가 나타나고 내 안의 약함을 이제 보았고 극복했나 했는데 마치 처음인 것처럼 같은 것이 다시 나타납니다. 그리고 더 기가 막힌 일은 이제 이 문제는 넘어섰나 싶은데, 앞을 보니 마치 다도해 섬처럼 끝없는 바다 위 거쳐야 할 섬들이 끝없이 널려 있는 장면이 눈앞에 턱 펼쳐지는 숨막히는 순간이 있습니다. 마치 금속 커튼이 눈앞에 철의 장막처럼 내려지는 느낌마저 듭니다. 정말이지 이 여정을 그만두어야 할지도 모른다는 두려움이 엄습해옵니다. 이 순간 은총의 힘이 수도자를 보호해주지 않는다면, 수도자가 그 은총의 힘을 거부하고 자신의 힘으로만 해결하고자 한다면, 그는 분명 수도생활의 길을 그만두게 될 것입니다.

그러나 사막 위를 물도 없이 방랑하는 듯한 여정에서 어느 순간 빛이 사람의 생명보다 더 찬란하게 이미 자신을 비추고 있음을 체험하는 순간이 옵니다. 빛이 우리의 생명을 비추어야만 우리 생명은 제대로 활력을 찾을 수 있으니까요. 우리 생명은 끝없이 채워져야 하니까요. 그 억누르던 많은 문제가 사라진 것도 아닌데, 문제가 문제로 보이지 않습니다. 그리고 이 순간 끝없이 막막한 바다 위 헤아릴 수 없이 많은 섬을

바라보면서, 완전히 다른 세계가 펼쳐짐을 그는 볼 수 있게 됩니다. 이제 새롭게 여행해야 할 그 수많은 섬이 오히려 두근거림으로 다가옵니다. "저 섬에는 무엇이 있을까?", "저 멀리 잘 보이지도 않는 섬은 어떻게 생겼을까?" 화백이 거쳐온 섬들을 한 번 쭉 일별해봅시다. 도시풍경, 역사화, 인물화, 가족화, 동물 곤충, 몽골 사람들과 자연, 초상화, 종교화로 이어져 드디어는 거의 추상화에 가까운 그림에까지 이르렀습니다. 그가 앞으로 여행할 섬들이 궁금해지지 않을 수 없는 지점이지요.

그렇다면 글을 쓰는 경우 이 끝없는 섬을 따라가는 여정은 어떻게 전개될까요? 본질에서는 비슷합니다. 끝없는 여행 앞에 망연자실하거나 절망을 맛보지 않으려면 어떻게 해야 할까요? 글의 소재를 찾는 기술적인 면의 노력과는 차원이 다름을 강조하고 싶습니다. 그렇습니다. 끝없는 여정 속으로 들어가야 합니다. 말 그대로 끝없는 여정, 망망대해 대양이기에 우리는 아무리 퍼올려도 거기서 또 퍼올릴 것이 있습니다. 그러자면 이 대양의 드넓음에 자신을 맡기는 모험이 앞서야 함은 말할 필요도 없을 것입니다. 자신의 지성과 상상력, 감성이 한계에 도달함을 겁낼 필요가 없어집니다. 이 대양 속에서 대양이 주는 모든 것을 받고 체험하고 내놓는 존재 전체를 건 여정에 뛰어드는 것만이 중요합니다.

이런 여정에 들 때 우리 마음은 생기로 가득하게 마련이지요. 그 생기, 에너지는 사물을 그동안 봐왔던 정해진 세상의 틀이라는 방식 혹은 자신의 편견이라는 틀을 넘어 새로운 빛으로 보게 해줍니다. 매일 하루도 빠짐 없이 이 여정은 우리를 새로운 빛으로 초대합니다. 그 초대를 의식하고 늘 적극적으로 참여하지 않으면, 우리의 중력이라는 관성은

우리를 잡아당겨 다시 그 늪 같은 어둠 속으로 우리를 끌어당깁니다. 물론 이런 여정에 뛰어든 모든 이가 예술활동을 하게 되는 것은 아니요, 글이나 그림을 하지 못하는 이는 이 여정에 들 수 없다는 의미는 단연코 아닙니다. 단지 이런 예술활동을 그 자체로 목적으로 삼을 때 늘 소재 찾기에 쫓길 수밖에 없음을 말하는 것입니다.

　아마도 화백은 이런 새로운 빛, 새로운 생명에 닿고자 하는 노력을 매일 할 것이고 그 결과물이 바로 우리 눈에는 신기할 뿐인 온갖 그림들로 드러나지 않을까 짐작해봅니다. 저의 경우 매일 무엇인가를 적습니다. "새로운 노래를 주께 불러드려라", "하느님의 사랑을 영원토록 노래하리라"라는 성서 시편 구절이 있습니다. 매일 하루 일곱 번 부르는 성무일도, 하루에도 수십 번 입에 올리는 하느님을 어떻게 늘 새롭게 그것도 영원히 노래할 수 있을까요? 그 비밀과 비결은 바로 새로운 빛에 자신을 맡기는 일입니다. 빛이 아름답지만은 않은 밑바닥을 비추도록 자신의 연약함이 드러나도록 자신을 활짝 여는 것입니다. 그러면 빛은 우리 안에서 마음껏 활동하면서 우리에게 새로운 빛, 새로운 시각, 새로운 생각, 새로운 열정을 폭우처럼 퍼부어줍니다. 이때 우리는 이제 존재의 밑바닥에는 괴물 같은 것만이 아니라, 형언할 수 없는 아름다운 보석들로 가득함을 볼 눈이 생기게 됩니다. 이런 사람은 괴물 같은 것도 보석도 다 자신 안의 자신의 것임을 인정하고 다가오는 모든 것을 긍정하며, 자신이 잠긴 무한한 대양 같은 마음과 눈으로 자신과 세상을 바라보게 됩니다. 모든 예술이 지향하는 것이 이 지점이 아닐런지요.

차례

3장
슬픔조차 느끼지 못한
　　　사람을 위한 그림

1장

얽히고설켜도 정겨운 햇살

많은 것을 내려놓은 검은빛

검은 얼굴과 흰 손이 대비되어 가장 먼저 눈에 들어옵니다. 손 색깔을 보면 얼굴빛이 원래 저리 검은빛은 아니었음을 잘 알 수 있습니다. 화가의 어떤 의도가 들어 있다는 이야기지요. 화백 모친의 현재 모습을 묘사한 그림입니다. 모친은 눈이 거의 안 보이게 되어 잠자는 시간 외에 하루 대부분을 눈을 감고 지냅니다. 그런 상황을 저렇게 검은빛의 얼굴로 묘사했습니다. 이제 여생이 얼마 남지 않은 모친, 그 여정, 갓 태어난 아기처럼 삶의 대부분 활동을 남의 도움을 받아야 하는 상황, 그것은 마치 정말 갓 태어난 아기처럼 되는 것이기도 합니다. 검은 어둠 속에 있던 아가처럼 어머니도 이제 다시 검은빛 속에 있습니다. 그럼에도 기억력이나 판단력은 조금도 흐려지지 않았다고 합니다. 그런 어머니를 연민 조금 섞인 깊은 애정으로 담아냈습니다.

많은 것을 내려놓고 거의 무에 가까운 노년, 아가와 같되 판단에서는 젊은이보다 더 뚜렷한 모습. 없는 것이 가장 큰 것이라는 역설을 화백은 말하고 싶은가 봅니다. 사실 없어야 제대로 볼 수 있고, 지니지 않아야 더 큰 것을 알아보는 것은 당연한 일이니까요. 줄어들고 삭고 작아지고 낮아지고 부서져야 비로소 모습을 드러내는 것이 있습니다. 내려

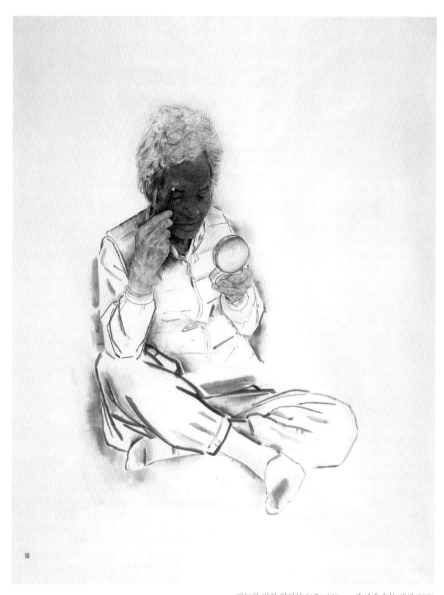

가능한 것의 현실성, 167×130cm, 종이에 수묵 채색, 2020

놓음은 그 자체가 목적이 아닙니다. 내려놓아야 참됨을, 진리를 얻을 수 있습니다. 이것이 없다면 내려놓음 그 자체로 아무런 의미도 없습니다. 내려놓자 더 지독한 것으로 그 빈자리가 채워질 터이니까요.

또한 가볍지만은 않은 위트가 있습니다. 눈치채셨겠지만 안 보이는 눈으로 화장하는데, 눈썹을 그리고 있습니다. 위치도 맞지 않습니다. 아주 진지합니다. 그런데 여인네가 곱게 화장하면 살짝 빠지는 자기도취는 보이지 않습니다. 거울을 보면서 눈을 이리 치뜨고 저리 빼는 그 자체로 섹시해 보이는 그런 포즈는 없지만, 여인으로서 마지막 남은 고귀함을 잃지 않으려는 자세는 확고합니다. 노년이라 해도 몸매무새를 함부로 흩트리지 않는 존재에 대한 무게가 느껴집니다. 삶의 한 컷에서 나오는 사소함, 그 사소함이 담을 수 있는 깊이는 결코 사소하지 않습니다.

뜬 밤

문명의 이기가 한참 후진 동네에서 사는 수도자로서는 참 이해하기 쉽지 않은 장면입니다. 개인 전화도 없을뿐더러(저는 직무상 가지고 있습니다만) 잠자리에서 더더욱 저런 장면은 그야말로 격세지감이 느껴질 수밖에 없습니다. 그렇더라도 느낌이 없는 것은 아니지만, 행여 시대착오적 오만이 될 수도 있겠다 싶어 조심스러운 마음으로 접근해봅니다.

일단 잠자리에서 저리 무엇인가에 정신을 쏟고도 잠을 푹 잘 수 있는지 의문이 듭니다. 잠은 인간을 자신에게서 잠시 떠나게 해주는 가장 좋은 방법입니다. 묵상 시간에 용을 써도 쉽지 않은 무념무상이 잠 시간에는 저절로 일어나지요. 사람의 몸은 이 시간에 회복과 치유를 자율적으로 한다고 합니다. 아니면 어떤 천사가 내려와 쓰담쓰담 해주는지도 모르지요. 그런데 그 시간을 저렇게 뒤섞어 놓으면 머릿속이 정말 복잡해지겠다는 생각이 드는데, 수도자의 지레짐작이길 바라봅니다.

어쨌거나 표정도 몰입 자체요, 이불을 그리지 않고 텅 비워둔 것을 보면 이불이 덮여 있는지 없는지도 느끼지 못할 정도로 지금 보는 것에 몰두하는가 봅니다. 한껏 움츠린 발가락도 그 상황을 설명해줍니다. 그런데 이 상황과 표정을 전체적으로 보면, 너무 자연스럽다는 것도 참 기

미련, 168×130cm, 종이에 수묵 채색, 2018

이하게 다가옵니다.

　손바닥 위의 저 물건 하나로 모든 것이 가능해진 세상, 그 세상을 어찌 봉쇄라는 울타리 속에 살아가는 한 수도자의 시선으로만 다 가늠할 수 있겠습니까? 그 세계에서 일어나는 모든 것이 결코 부정적이리라고는 생각할 수 없겠지요. 그 속에는 선도 악도 사막도 오아시스도 도시도 시골도 있겠지요. 그것을 사용해 세상을 살아가는 세대 전체가 내 경험치의 세계보다 통째로 더 낮고 이상한 세계라고 생각한다면, 그보다 더

오만한 일은 없겠습니다. 세상은 분명 물질적, 과학적으로도 오늘보다 내일 더 나은 것을 끊임없이 만들어냅니다. 그 움직임 자체를 부정하고서는 이 시대를 살아갈 수 없을 것입니다.

하지만 바로 그만큼 윤리적, 생태적, 지구환경적 차원에 대한 성찰 또한 중요해졌음을 이 시대는 서서히 자각해가고 있습니다. 문명이 만든 도구와 인간 삶의 밀착성을 저 그림은 아주 생생하게 보여줍니다. 잠자리에서마저도 분리될 수 없는 도구, 어떻게 활용하는지에 따라 인간 삶의 질이 너무도 달라집니다. 우리 인간은 그것을 자유자재로 그리고 정말 이로운 방향으로 선택할 만큼 의지가 강하고 자유롭지 못하다는 것 또한 인정해야 할 사실입니다. 어린아이에게는 어릴 때부터 이것을 분별하는 훈련이 필요해집니다. 어쩌면 유치원이나 학교에서 이런 교육과목을 설치할 필요가 있을지도 모르겠습니다. 어른이라고 해서 아이들과 다를 것도 더 나을 것도 없습니다. 우리는 모두 그 앞에서 의지 약한 존재임을 인정하면서 비로소 시작되는 지점이 있는 것이지요.

지금 세상이 분별해야 할 악이 있듯, 저 손바닥 위의 세상 또한 분별해야 할 것이 있음 또한 분명할 것입니다. 그리고 세상은 나름 스스로를 치유하는 힘이 있음을 믿습니다. 동시에 스스로 나락으로 빠질 자유의 불완전함도 있음을 우리는 압니다. 제목 그대로 저 손바닥만 한 물건과 뜬 밤을 새우고 그 사람 안에 꽉 채워질 것은 무엇일까요?

메주와 푸른곰팡이, 그 세상의 조화

메주꽃이 피었습니다. 푸른곰팡이꽃이 피었습니다.

얼핏 그림을 보았을 때 매화를 새긴 나무판이라 착각했을 정도로 메주곰팡이가 멋있습니다. 푸른곰팡이는 흰곰팡이보다 독성이 강해 평소 먹는 음식에 약간이라도 생기면 즉시 버려야 합니다. 잼을 제조하다 보니 곰팡이 문제에 아주 민감합니다. 바깥에 있다 들어올 때는 에어샤워실을 반드시 통과해야 하는데, 제조하는 날에는 밖에서 입은 옷을 벗고 우주복 같은 제조복으로 갈아입어야 합니다. 곰팡이균이 섞인 공기가 유입되지 않게 창문도 여닫을 수 없는 밀폐형으로 되어 있습니다. 제조 전날에는 공장 전체를 소독합니다.

이렇게 사람들이 혐오하는 푸른곰팡이이지만, 메주를 만들고 된장이나 간장이 되는 데는 없어서는 안 될 소중한 존재입니다. 사실 곰팡이든 뭐든 이 땅 지구촌에 불청객이란 없습니다. 인간들이 자신들의 살 길을 찾는다며 균형을 깨면서 재앙이 다가왔을 뿐입니다. 지구는 하나의 생명체처럼 스스로 정화하는 능력이 있습니다. 사실 태풍, 해일, 지진 등 인간에게 재앙처럼 느껴지는 것들로 인해 바다가 정화되고 바다가 정화되어야 지구의 생명력이 건강해집니다.

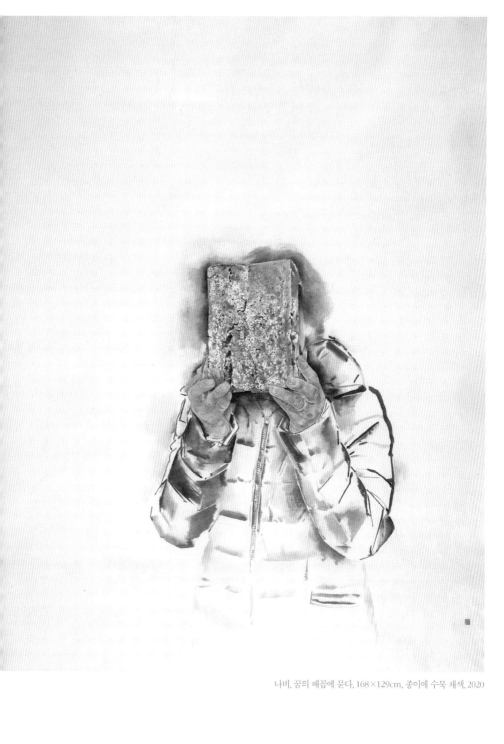

나비, 꿈의 배꼽에 묻다, 168×129cm, 종이에 수묵 채색, 2020

그 푸른곰팡이가 자신의 생명력을 한껏 발휘해 황홀한 꽃을 피워 매화로 착각하게 할 정도가 되었습니다. 그리고 그것을 고마워하는 사람의 모습 또한 아름답습니다. 곰팡이꽃 활짝 핀 메주를 얼굴에 다정하게 갖다 대고 있습니다. 아마도 입맞춤까지 할지도 모릅니다.

장을 담그는 2월, 아직 추위가 매서운 때인지라 오리털 점퍼 같은 것을 입었는데, 옷매무새가 나름 깨끗하고 좋은 것을 꺼내 입었나 봅니다. 장 담그는 일이 노동임에도 더러운 옷이 아닌 깨끗한 옷을 입었습니다. 노동을 넘어 일종의 제례를 거행하는 심정이 느껴집니다. 우리 선배들은 그런 정성으로 된장과 간장을 담가 먹었지요. 그런 정성이 담긴 음식을 먹고 살았던 우리였는데, 지금은 하루 중 최소 한 끼를 식당에서 해결하는 이들이 대부분이라니 안타까운 마음을 금할 수 없습니다. 그렇게 정성이 깃들었던 된장과 간장도 공장에서 대량으로 생산해 마음이 담기지 않은 것을 먹고 있지요.

한 해 농사를 짓고 수확한 콩을 삶고 찧고 묶어 매달고 아랫목에 두어 발효시키는 전 과정을 함께한 메주를 이제 장독에 담기 직전입니다. 그 경건함이 제례보다 못할 것이 없지요. 아니 사실 그 자체가 제례입니다. 그 심정이 어떨지 조금은 공감이 됩니다. 그 메주를 높이 들어 올려 얼굴에 대고 있습니다. 이 행위 자체가 제례인 것입니다. 감사와 함께 이것을 먹게 될 가족의 건강을. 내년에도 풍년을 허락하시어 다시 메주를 쑤고 장을 담글 수 있기를 기원하리라 짐작합니다.

요즘 사람들은 놀림말로 '메주 같다'거나 '옥떨메'라는 비하의 발언을 합니다만, 옛사람들에게 메주는 자신의 얼굴에 갖다 댈 정도로 예쁜

것이요, 사람이 메주 같다고 할 때 그 안에 담긴 느낌은 지금과는 사뭇 다를 수밖에 없었던 것 같습니다. 그 귀함과 경건함이 깃든 마음이 그립습니다. 이런 마음으로 산 사람들은 그와 같은 정성으로 삶을 대하겠지요. 그리고 같은 정성으로 사람을 대하고 동물을 대하고 자연을 대하겠지요.

그 세상이 이루었던 조화가 그립습니다.

엄마 안에 깃든 하느님

　가슴 먹먹해지는 그림입니다. 손으로 슬쩍 건드리기만 해도 파사삭 사아 모래알처럼 흔적도 없이 연기처럼 사라질 것 같습니다. 모든 것을 내놓고, 껍데기만 남은 존재. 모든 아름다움, 힘, 재주, 젊음, 귀함 다 소진하고 껍질만 남은 존재. 그 위엄에 압도될 수밖에 없습니다. 손가락 움직임마저 쉽지 않을 것 같은 소진됨이 절로 느껴지네요. 지금의 내 손처럼 언젠가는 자유자재로 움직였을 저 손이 이제 모습도 쪼글쪼글해져서, 이 시대가 아름답다고 하는 기준의 어느 것도 남지 않았습니다. 그래서 추한가요?

　온전한 소진, "탈대로 다 타시오 타다 말진 부디 마소. 타고 다시 타서 재 될 법은 하거니와, 타다가 남은 동강은 쓸 곳이 없느니라." 한국인이라면 대부분 알고 있을 〈사랑〉이라는 가곡의 가사입니다. 이 노래가 절로 떠오릅니다. 온전한 소진의 아름다움, 용쓰고 머리에 띠를 묶고 달린다고 한들 젊어서는 얻기 불가능한 경지입니다. 먹이고 입히고 재우고 씻기고 속태우고 사랑을 퍼붓고 어떤 것도 아낌없이 자식에게 쏟아부은 어머니의 손, 아마 농사일도 했을 듯한 투박함까지 더해 온전한 소진 그 자체가 되어버린 모습입니다.

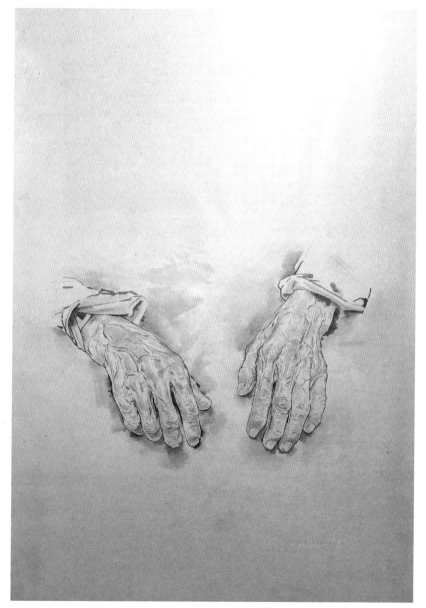

엄마 손, 130×95cm, 종이에 수묵, 2022

"타다 남은 동강"의 아쉬움과 미진함일랑 털끝만큼도 남지 않은 손, 슬쩍 움켜쥔 듯한 모습도 사실 눈여겨보면, 너무 쓰다 보니 관절에 기형이 와서 활짝 펼칠 수 없는 모습임을 알 수 있습니다. 굵어진 마디와 연골이 닳아 제대로 펴지지도 않는 굽은 손은 온전히 활짝 펼 수 있는 힘마저 남지 않았습니다. 속은 다 비우고 형체만 남은 모습, 그 알맹이는 아마도 자식들이겠지요. 자신으로 꽉 차 자식조차 들어설 틈 없는 탄탄한 모습의 손은 결코 지닐 수 없는 아름다움입니다.

　　여기서 슬쩍 고흐의 〈낡은 구두〉가 생각나는 것은 저뿐이 아니리라고 짐작해봅니다. 저 손은 인간의 손, 한 엄마의 손을 넘어 하느님의 손, 예수의 손으로 저의 마음이 이어집니다. 세상 어머니들이 아무리 자신을 넘겨준다고 해도 한 톨 자신이라는 알맹이는 남길 수밖에 없는 것이 인간존재이기 때문입니다. 온전한 넘겨줌, 말 그대로의 뜻은 오직 하느님에게서만 찾을 수 있다는 의미에서 저 손은 신적인 손으로 이어지며, 다시 돌아 인간 안에, 엄마 안에 깃든 하느님을 또한 경배합니다.

종점 없는 여행

사람의 정신을 그려내는 데 탁월한 줄 익히 알았지만, 막상 접하면 다시 감탄하게 되는 화백의 모친 초상화입니다. 실제 그 사람과 마주하는 듯한 느낌이 들지요. 한생을 다 살아낸 한 연로한 분의 모습을 이보다 더 생생하게 접할 수는 없을 듯합니다. 육체적 힘이 소모된 연약함과 그 연약함이 담을 수 있는 삶의 무게를 동시에 느끼게 하기에 그렇습니다. 그저 사실적으로 잘 묘사된 것이라면 사진을 보는 것이 낫겠지요. 하지만 화백의 그림에는 사진으로는 도저히 담지 못하는 내면이 풍겨나옵니다.

근육의 힘이 다 스러진 헐렁함이 여실히 느껴지는 반면, 지긋이 다문 입, 흔들리지 않는 눈매, 흐트러짐이 없는 옷매무새는 약함에 사그러지지 않는 일생을 살아낸 삶의 무게가 느껴지게 합니다. 화백의 모친인데 눈꺼풀이 내려앉아 앞을 거의 보지 못하는 상태라 합니다만, 굳이 무엇을 보려 안달하지 않고 보이지 않는 그대로 지긋이 앞을 향하는 초연함이 느껴집니다. 안 보이면 안 보이는 대로, 보이면 보이는 대로 이런 자세야말로 세월이 쌓인 연륜에서야 비로소 말 그대로 이루어질 수 있습니다. 이리 안달 저리 복달, 수행의 길을 걸어도 쉽지 않던 것이 나이

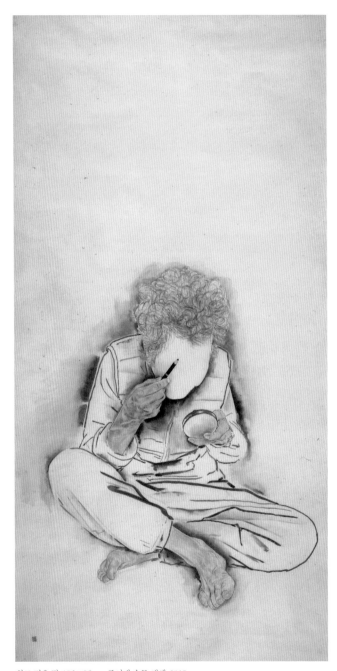

희고 검은 달, 186×95cm, 종이에 수묵 채색, 2019

와 함께 마치 제것인 양 풀썩 자리 잡은 그런 상태 말입니다.

그런 진지함 가운데 쿡 웃음이 나게 하는 눈썹이 눈에 들어옵니다. 다른 그림에서는 안 보이는 눈으로 펜을 들고 그린 그 눈썹이 옛 솜씨 잃지 않고 단정하게는 그려졌지만, 위치가 어긋나 있는 모습이 예전 젊은 시절 카랑했을 것 같은 성정이 이제 노경의 헐렁한 품으로 바뀌었을 것이라고 상상하게 합니다.

아름다운 자연, 아름다운 사물, 아름다운 여인을 그리지 않는 화백의 그림의 길은 진정한 아름다움이란 무엇인지를 묻게 합니다. 시골 가을걷이 끝난 들판의 황량함 앞에서 아름다움을 발견하지 못하면, 사람 안에 잠재된 진짜 아름다움은 더욱이 보기 힘들겠지요. 예술의 길이 곧 삶의 길이니까요.

사랑의 전달, 생명의 전달

사계절 통틀어 등산을 다녀본 사람은 스러짐의 아름다움을 실감할수 있습니다. 푸릇푸릇 연한 봄의 고동소리에서 여름의 초록물 뚝뚝 드는 늑진함으로 가을의 화려하고 열매 풍성하되 서글픈 색조로 넘어가다 겨울의 황량함 앞에 서면 스러짐이 지닌 그 묘미를 설명하기가 쉽지 않습니다. 그것은 그저 누런 대궁으로 겨울산 섭섭지 않게 기껏 자리나 채우는 그런 서글픔 담긴 느낌이 아닙니다. 온갖 계절의 모든 것을 품어 속으로 내려보내고, 이제 껍질만 남아 땅으로 생을 돌리기 직전의 장엄한 서사시를 읽는 느낌이랄까요. 그 생을 함께 보고 겪은 동지애 비슷한 느낌도 따라옵니다.

화백은 코로나 감염과 그 후유증으로 언제 이 지상을 떠날지 모르는 모친이 병원에 옮겨지기 직전의 모습을 그렸습니다. 무엇보다 먼저 아들의 애정이 듬뿍 묻어 있습니다. 이것은 그림을 처음 대하면서 설명할 필요 없이 다가오는 것입니다. 생명과 생명으로 이어지는 그 사랑의 전달로 우리 모두는 이 자리에 존재할 수 있습니다. 이 지상에 존재하는 모든 것의 생명 전달에는 반드시 소진이 따라옵니다. 열매가 달린 자리에 꽃지는 모습은 쉽게 접할 수 있습니다. 생명을 스스로 얻는 존재도

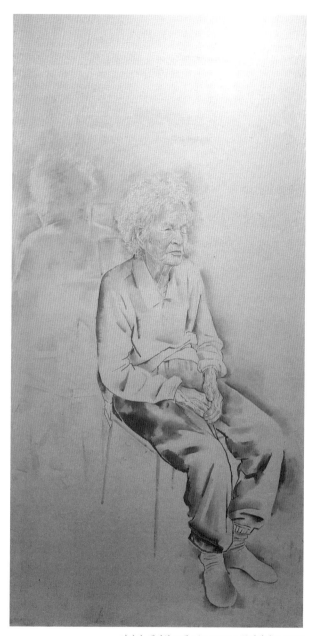

어머니-생명의 모태, 168×139cm, 종이에 수묵, 2022

없고, 생명을 제힘으로 유지하는 존재도 없으며, 영원히 존재를 지속하는 것도 없습니다. 누구나 생명을 받고 물려주고 꽃피우고 열매 맺고 스러져갑니다.

아마도 이런 흐름의 가장 큰 대명사가 바로 어머니 아닐까 생각합니다. 그래서 어머니의 노쇠한 모습은 가슴을 뭉클하게 합니다. 이 어머니 역시 소진할 대로 소진하고, 이제 더는 육탈될 것이 남지 않아 바람에라도 훅 날아갈 것처럼 가벼워 보입니다. 눈도 거의 보이지 않는 모습이 생생히 전달되고, 저 손 들어 올려 음식이라도 입에 떠넣을 수 있을 것 같지 않아 보입니다. 어찌 가볍던지 젓가락처럼 가는 다리의 의자조차 불안해 보이지 않습니다. 그래도 얼굴의 위엄은 결코 가볍지 않습니다. 닫힌 눈꺼풀, 닫힌 입, 이제 더는 볼 것도 먹을 것도 필요 없어졌을까요.

어머니 뒤 그림자가 눈길을 끕니다. 그런데 그림자가 아니라 유리에 비친 뒷모습 같기도 합니다. 그림자가 아니라 거울에 비추인 모습임이 물리적으로도 맞을 것 같습니다. 그림자라면 땅으로 드리워야 하니까요. 자신의 생명 전달로 이 세상에 태어난 아들, 딸, 손자, 손녀들의 생명의 고리가 저 비추임 뒤로 무수히 이어짐을 봅니다. 생명의 축복을 바라보며, 한 어머니의 무한한 가벼움이 담은 무게를 감히 가늠해봅니다.

생명의 전달은 스러짐 없이 불가능하다면 그 스러짐의 약함이 품은 사계절의 변화무쌍함이 어찌 아름답지 않겠습니까. 생기발랄함은 지니지 못한 스러짐의 아름다움입니다. 자연, 우주, 인간은 그런 아름다움으로 가득합니다.

온몸에 줄줄 흐르는 조선 여인의 눈물

저 눈물을 오늘을 사는 여인들이, 특히 저처럼 독신으로 사는 사람이 이해할 수 있을까요? 눈을 가린 모습이 첫눈에는 강렬하게 다가옵니다만, 거기서 시선을 내려서 살펴보면 온몸에 물이 줄줄 흐르는 모습이 더 강렬하게 다가옵니다. 조선 여인의 눈물입니다.

여인이란 온전한 인간으로조차 여기지 않았고, 한 가문 혹은 한 남자의 소유로만 여겼던 시절이 있습니다. 한여름의 더위와 한겨울의 추위 속에서도 멈출 수 없는 험악한 노동이야 일상이요, 밥 한 그릇 먹는 것조차 제대로 된 밥상머리에 앉지 못하고 부엌 한구석에서 때워야 할 때가 다반사였을 것이요, 아파도 아픈 내색도 못 하고 슬프고 아픈 속내야 더더욱 혼자 삭여야 할 제 짐이었을 것입니다. 이리 짐승보다 나을 것 없는 생을 살아냄에도 욕설과 야단이나 모욕은 먹는 밥의 양보다 많았고, 매질마저 감수해야 하는 이들도 많았을 것입니다.

요즘 여인네들 눈에는 인간의 삶이라 할 수 없는 삶을 살아내던 조선 여인들도 자신에 대한 자부심마저 뭉그러진 것은 아니었으니, 남몰래 이불 속에서 울다 통통 부은 눈을 남에게 보이기 싫었는지 찬 숟가락을 눈에 대어 부기를 빼고 있습니다. 자신에게 도전하는 모든 이에게

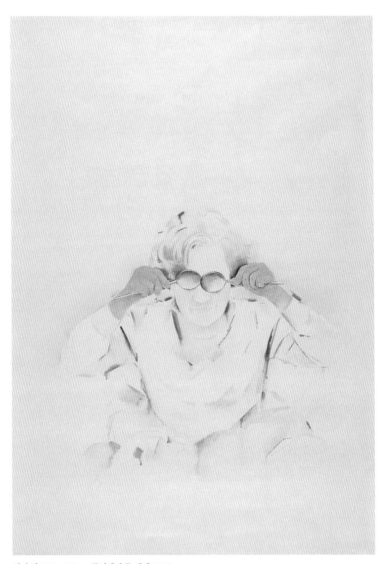

언 수저, 200×138cm, 종이에 수묵 채색, 2018

그리고 어느 지점부터는 자신에게 놓인 운명이라 불리는 것에 자신의 삶을 살아내 보이고 싶었으리라 생각합니다.

그 눈물로 자식들을 키워내고 집안을 건사했습니다. 저 눈물이 흘러 우리 땅을 적셨기에 오늘의 한국이 있었다는 사실에 이의를 제기할 사람은 그다지 많지 않을 것입니다. 지금도 나이 지긋한 이들에게 어머니란 이름은 눈물부터 글썽이게 하는 이름일 것입니다.

그 눈물을 조선의 창호지 위에 그리고 싶은 한 화가가 있습니다. 그 눈물을 잊지 않는 오늘의 자식들이 있습니다. 사랑만이 세대와 세대를 이어 인간을 인간답게 하는 것이겠지요. 그 사랑이 없는 문화는 다음 세대에 전해줄 것이 많지 않습니다. 생명력이 약한 문화가 되는 것이지요.

이제 우리는 숟가락을 눈에 대고 부기를 빼야 할 정도로 서럽고 억울한 일은 많지 않을 것입니다. 물론 이 시대는 이 시대 나름의 고통과 아픔이 있겠지요만, 분명 예전과 비교할 수는 없습니다. 그래도 눈물겨운 사랑은 식지 않아야 합니다. 사랑은 눈물 없이 완성될 수 없는 미완성의 인생이 지니는 한계요 특권일 터이지요.

그런데 이 그림을 살짝 비틀어 다른 방향에서도 볼 수 있습니다. '눈 가리고 아옹'이란 말이 절로 생각나게 하지요. 숟가락이든 뭐든 하여간 양 눈을 가렸습니다. 보고 싶지 않아서, 볼 수 없어서, 피치 못할 사정이 있어서, 보면 괴로우니까, 봐서는 안 되니까 등 이유 여하를 불문하고 사람은 저렇게 스스로 양 눈을 가릴 때가 많습니다. 이유야 어떻든 잠시 눈을 가리는 일이 도움이 될 경우도 없잖아 있습니다만, 많은 경우에는 상대방을 속이는 것이 아니라 자신을 속이는 상황이 됩니다.

보기 싫어 눈감는다고 해서 그 보기 싫은 대상이 사라지는 일은 결코 없습니다. 눈을 가리는 동안 더 끔찍한 일이 벌어질 수도 있습니다. 보거나 알면 손해보는 경우도 있는데, 이런 경우조차 안 보는 일이 진짜 손해보지 않는 일인지 긴 안목에서 볼 때는 그 답이 달라집니다. 우선 피할 수 있겠으나 지속해서 시선을 회피하고 가려, 봐야 할 것을 보지 않으면 사람이 좁아지고 편견이 심해집니다.

손해보는 일이 덕이 된다는 말입니다. 크게 손해보는 것, 그것을 감수하는 것 자체가 그 사람을 크게 해주지 않나요? 경제 면에서, 감정 면에서 우선 잃는 것이 있겠지만 자신을 중심으로 뱅뱅 도는 그 좁디좁은 원에서 벗어나게 해주기 때문입니다.

저 그림을 보십시오. 가리긴 가렸는데 한쪽은 살짝 내려 안 보는 척 보고 있습니다. 이것이 보통 우리가 안 본다고 할 때 하는 짓입니다. 진실을 향한 우리 내면의 갈망을 막을 수야 없으니까요.

조선 여인네로 다시 돌아가 시집살이란 3년 눈도 귀도 입도 없이 살아야 하는 것이라는 옛말도 잘 새겨들어야 합니다. 진짜 보지도 듣지도 말하지도 말라는 것은 결코 아니라는 것입니다. 지금처럼 소통이 쉽지 않은 세상에서 남의 집으로 시집가면, 자신이 살아왔던 것과는 너무도 다른 풍습, 인간성을 이해하는 데 최소한 3년은 걸리지 않겠는지요. 그런데 자신에게 익숙한 것을 주장하고 말하기 시작하면, 그렇지 않아도 사람 취급받지 못하는 여인네의 상황은 최악이 될 수밖에 없을 것이 분명합니다.

이것은 이 시대에도 틀린 말은 아닙니다. 서로 다른 사람이 만나 서

로를 이해하기 위해 먼저 내 입장, 내 성향이 아니라 상대의 것을 먼저 보는 배려 없이는 결혼도 친구관계나 연인관계 또는 사회생활도 파국으로 치닫는 경우가 많습니다. 그뿐만 아니라 처음 봤던 시각의 상당수가 있는 그대로 그 사람의 모습이 아니라, 나의 생각과 사고라는 필터를 거치기 때문입니다. 사람을 제대로 아는 데는 반드시 충분한 시간이 필요합니다.

깊은 계속에 내려앉은 뒷모습

이 그림을 처음 대면했을 때 사람이라기보다 깊은 계곡 하나가 종이 한복판을 가로지르는 인상으로 다가왔습니다. 깊은 계곡이 쑥 내려앉은 그런 느낌이었습니다. 이분은 송담 스님입니다.

그림을 대면할 때 화백은 어떤 정보도 주지 않습니다. 그래서 당연히 송담 스님인 줄 모른 채 이런 인상을 받았고, 나중에 송담 스님이라는 사실을 들었습니다. 화백이 인물화의 대가인 줄이야 익히 알았지만, 뒷모습만으로도 이렇게 사람과 그 정신을 우리 앞에 모셔다 놓네요.

자신이 던진 삶, 자신이 닦고 있는 길, 자신이 몸담은 곳에서 그대로 뚫고 내려가 어떤 곳에 이른 분 송담 스님. 이 시대가 자랑할 만한 몇 안 되는 인물 중 한 분이라고 해도 나무랄 사람은 없을 듯합니다. 화백이 그런 분의 삶의 족적을 느끼며 그리다 보니, 보는 사람 또한 누군지 모른 채 보아도 깊은 계곡이 느껴지나 봅니다.

경허, 만공, 전강 한국 선불교의 큰 맥을 잇는 송담 스님은 스승인 전강 선사 이후 조실로 추대되는 것을 거절한 분으로도 유명합니다. 전강 선사와의 스승 제자 간 사랑도 유명한데, 한국전쟁 당시 제자가 잡혀갈까 봐 천정에 숨겨두고 전강 선사 자신은 위험을 감수하며 구멍가게를 열어

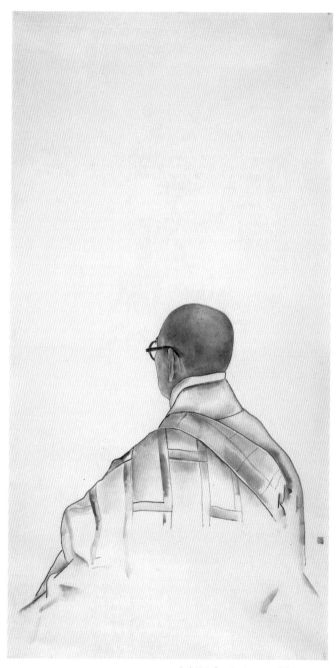

송담 큰스님, 136×69cm, 종이에 수묵, 2020

제자를 먹여 살렸습니다. 그런 사랑을 먹은 덕분인지 송담 스님은 명실공히 한국 선불교의 정신적 지도자요, 불자가 아니더라도 세상의 맑음을 느낄 수 있게 해주는 분이 되었습니다. 친견하기 어렵기로도 유명한 분으로, 외부 법문도 하지 않아 직접 뵌 사람은 사실 거의 없는 편에 속합니다. 그래서 설명 없이도 계곡 같은 느낌으로 다가왔나 봅니다.

또 이분이 불교계가 아닌 세상에서도 유명해진 것은 조계종 탈종이라는 전대미문의 일을 망설임도 후회의 여지도 보이지 않은 채 단행한 그 결연함에 있습니다. 저 역시 송담 스님의 존함을 이때 처음 들었습니다. 언론에 노출된 내용이 저의 관심을 확 당겨 올렸고, 여기저기 뒤지며 짧은 정보를 얻었던 기억이 있습니다. 불교가 곧 조계종이 아니며, 조계종이 곧 불교도 아니라는 단호하나 너무도 본질에 충실한 이 말씀은 수행의 길을 걷는 저에게도 큰 지침이 되어주었습니다. 그 결연함 속에 오히려 불교에 대한 참 애정을 느끼기도 했습니다.

여기까지 썼는데 갑자기 의문이 하나 생겼습니다. 이 뒷모습이 스님의 진영으로 그려졌는가 하는 점입니다. 즉시 전화로 화백께 문의했더니 진영은 스님의 제자들이 마음에 들어 채택해야 한다는 답을 들었습니다. 화백이 제게 건네주신 송담 스님 그림 중에는 전통적으로 진영이라 불리는 형식의 그림은 없습니다. 저는 개인적으로 이 뒷모습이 송담 스님의 족적을 볼 때 진영으로 가장 적합하지 않겠냐는 생각이 듭니다.

스님의 길은 입적하신 분이나 생존하신 분 중 근현대 통틀어 가장 독특한 길이 아니었나 생각합니다. 지금부터 저의 생각은 불교 문외한의 무식함으로 보셔도 좋습니다. 그리스도교가 그렇듯 불교도 많은 문

제를 안고 있지만, 동시에 우리가 모르는 많은 선승이 숨은 수행생활을 하고 계심으로 불교의 근간이 되고 있음을 같은 수행자로서 충분히 알고도 남음이 있습니다. 빛과 그림자는 세상 어느 곳이든 함께 있는 법이지요.

이와 동시에 수행생활에서 참빛이 된 분들은 살아생전에든 귀천 후든, 그 빛이 세상을 향해 비추어진다는 것 또한 사실입니다. 그리고 삶이 빛이 될 만큼 그런 역할을 부여받은 이들이 있어 모든 종교는 그 모순덩어리에도 불구하고 그 진수가 세세대대로 왜곡되지 않고 오히려 발전되어갑니다. 종교 자체를 뒤집을 만한 일이 있어 오히려 그 종교의 진수가 명명백백해지는 일이 큰 종교의 역사에서는 제법 있어왔습니다.

송담 스님의 길은 분명 이 선상에 있고, 그 길 가운데서도 오직 그 한복판을 꿰뚫어 선의 가장 핵심만을 관통하고 계신다는 느낌을 받습니다. 탈종 후 세상 시끄러운 와중에, 조계종 측에선 온갖 이야기를 쏟아내도 한마디 응답도 하지 않으신 그 배짱, 담백함, 대범함. 정말 매력 있는 분입니다. 이런 맥락과 스님의 삶의 모습에서 뒷모습의 진영은 가장 어울리고 그 삶답게 파격적인 것이 되지 않을까 혼자 상상해봅니다.

역사를 바로잡지 않고는 제대로 흐를 수 없는 강

　이 그림을 보는 순간, 마르크 샤갈의 그림 〈하얀 십자가〉가 생각났습니다. 샤갈은 유대인입니다. 히틀러와 동시대 사람이었던 그는 자기 민족의 학살을 바로 그 시대에 겪었고, 아마 자신이 아는 사람도 잡혀갔을 것입니다. 그는 자기 민족의 비극을 누구보다 마음 아파한 사람입니다. 그는 그리스도교 신자가 아니면서도 이 그림에서 한복판에 구원의 상징인 예수 그리스도의 하얀 십자가를 배치하고 그 아래쪽에 쫓겨 도망가는 유대인들의 여러 모습을, 위쪽에는 이미 세상을 떠난 유대의 선조들이 자기 후손들의 비극을 슬퍼하는 모습을 그렸습니다. 어떤 비극은 단지 그 시대만의 비극으로 끝나지 않는 역사성을 띤 것이 있습니다. 광주민주화운동이 그러한 것 중 하나요, 세월호도 그렇습니다.

　굉장히 대담한 그림입니다. 아무나 흉내 내지 못할 과격함입니다. 꽃봉오리 열리지도 못한 채 꺾여버린 304명의 아이 역시 위 유대인의 선조와 마찬가지로 하늘에서도 참담한 심정이었을 테지요. 저 얼굴이 먹빛이요, 한 사람으로 묘사되었지만 조상 전부라 해도, 아니면 하늘의 모든 엄마 아빠들이라 해도 뭐 틀리진 않을 것입니다. 흑인인들 백인인들 에스키모인인들 열대지방 사람들인들 우린 다 친척이지요 뭐. 지구

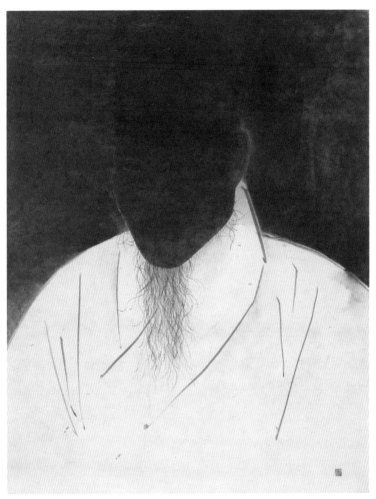

거꾸로 흐르는 강, 97×74cm, 종이에 수묵, 2017

45억 년 역사 중 인류의 역사는 1퍼센트에도 한참이나 달하지 못하니 뭐 그리 다르며 멀다 할 것이 있을라나 모르겠습니다.

그림 그 위 시커먼 배경은 위 제목 그대로 거꾸로 흐르는 강이 아닐까 합니다. 똑바로 흐르지 못하고 거꾸로 치닫는 강, 역사의 흐름을 바로잡지 않고서는 제대로 흐를 수 없는 강입니다. 그렇다고 더 위로 쳐 올라가지도 못합니다. 늘 거꾸로 흘러 그 자리입니다. 풀어야 할 숙제가 있으니까요. 밝혀야만 할 사건의 원인이 있으니까요. 용서하려고 해도 뭘 용서해야 할지 모르니까요. 용서받을 자는 누구란 말입니까? 잘못했다는 사람이 아무도 없는데……. 어떻게 선장과 선원이라는 이들이 아이들 보고는 "가만히 있으라"고 해놓고 저희끼리만 탈출했는지 그 바닥을 알아야지요.

저 강이 저렇듯 시커먼 것은 온갖 그리움과 원망, 슬픔, 가슴 찢기는 이별의 고통, 분노, 인간의 바닥에 쌓인 온갖 쓰레기들, 인간이라는 이름을 박탈하고 싶은 무서운 죄악 이 모든 것을 쓸어 담고 있기 때문입니다. 그 선조의 눈이 거꾸로 박혀 있습니다. 거꾸로 된 세상, 거꾸로 봐야 그 원인을 알 수 있기 때문일까요? 아니면 차마 똑바로 눈뜨고는 볼 수 없어서일까요? 양쪽 다인지 모르겠습니다.

그래도 입은 옷만은 참 순결한 흰색입니다. 미래를 보여주는 색이라 보고 싶습니다. 엄마 아빠들의 눈물이 하늘 아이들의 눈물과 만나 저 시커먼 강을 씻고 저리 맑게 빛나는 강이 흐르는 날을 꿈꾸어봅니다. 아니 확신합니다. 최소한 그 꿈만은 더럽혀지지 않기를 꿈꿉니다.

세상을 꿰뚫어 보는 형형함

이 그림에서 스님은 스러지는 것일까요, 아니면 생겨나는 것일까요? 이분법으로 나눠진 세계 속에 사는 우리에게 당연히 떠오르는 질문입니다. 그러나 그것만이 아닌 세계도 있습니다. 어떤 인물의 됨됨이나 깊이를 제대로 표현할 길 없는 화백의 고뇌와 스님에 대한 존경이 묻어나는 그림입니다. 송담 스님입니다. 불교의 엇나감을 통렬히 비판하다 도저히 씨알도 안 먹히는 벽 앞에서 아예 과감히 조계종을 탈퇴해버린 스님이지요. 맑게 수행하는 이 시대의 스승 중 한 분으로 꼽히는 분입니다. 이런 인물을 표현하자니 그저 모습만 그리는 것으로는 참 도저히 표현할 길 없는 어떤 깊이를 전달하고자 한 것은 아닐까 생각해봅니다.

스러짐과 생겨남이 둘로 나뉜 세상 안에서 우리는 살고 있습니다. 작은 것보다 큰 것이 좋고, 낮은 것보다 높은 것이 좋고, 고통보다 쾌락이 좋고, 죽음보다 삶이 좋고, 스러짐이 아니라 생겨나는 쪽이 선으로 평가되는 세상입니다. 한쪽은 취하고 한쪽은 기를 쓰고 피하려 드는 세상입니다. 그러다 보니 자신이 둘로 나뉩니다. 나뉜 채 이쪽저쪽 왔다 갔다 정신을 못 차리는 통에, 세상의 이치나 세상을 넘어서는 어떤 것에는 눈길을 줄 여유조차 없습니다.

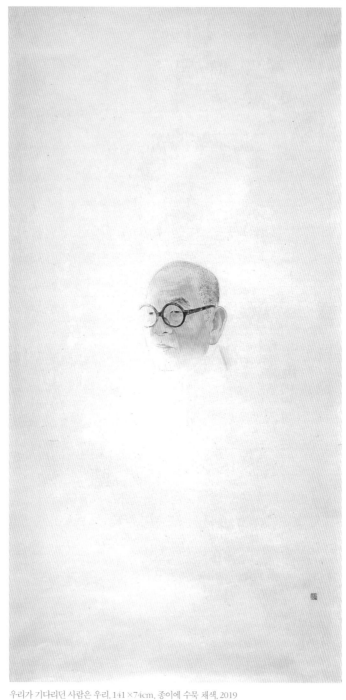

우리가 기다리던 사람은 우리, 141×74cm, 종이에 수묵 채색, 2019

그런 세상 안에서 둘로 나뉘지 않은 세상을 살고자 하는 사람들이 있습니다. 스러짐 없는 생겨남 없고, 생겨난 것 치고 스러지지 않는 것 없고, 작은 것 안에 큰 것이 담기기도 하고, 낮아질수록 높아지는 것이요, 고통을 받아들임이 진정한 쾌락이요 자유이며, 죽음이 없는 삶은 차라리 죽음보다 못한 그런 세상에서 살 수도 있습니다.

무어라 한마디로 형용할 길 없는 스님의 눈빛, 양쪽으로 갈라진 세상과 갈라지지 않은 세상을 그대로 꿰뚫어 보는 형형함이 스러져감 속에서도 감출 길 없습니다.

표적

모든 이가 익명의 환자, 잠재적 환자가 되어버린 시대를 통렬하게 우리 앞에 바싹 데려다 놓습니다. 누구도 믿을 수 없습니다. 바로 내 옆 사람이 코로나 감염자일 수도 있습니다. 엘리베이터 안에서 잠시 마주 쳤을 뿐인데 감염되었다는 뉴스는 슬쩍 지나치더라도 사람들의 뇌리에 콱 박힐 수밖에 없습니다. 물건을 구매하는 방식도 사람과 사람이 만나는 방식도 다 바뀌어버렸습니다. 이 사태는 결코 한순간으로 끝나지 않을뿐더러 코로나가 종식되어도 또 다른 것이 올 것이라는 예견은 불신의 시대를 넘어 불통의 시대가 되어갈지도 모른다는 불안감이 스멀스멀 우리의 몸과 마음을 옥죄어 옵니다.

이 그림을 처음 만났을 때 옷이 검은 상복 같다는 느낌이 들었습니다. 이 시대에, 이 시대의 흥청망청에, 이 시대의 오만에, 이 시대의 자부심에 죽음의 사신이 떡 버티고 서 있습니다. 우주를 종횡무진 주름잡던 시대가 눈으로는 볼 수도 없는 작디작은 코로나 앞에 세계 전체가 납작 엎드리고 말았습니다. 과학자의 자부심도, 경제인의 거만함도, 정치인의 자신감도 이 앞에서는 별수 없습니다. 이들의 불안함도 가장 가난한 이들의 불안함과 다를 수 없겠지요. 아니 오히려 내려놓을 것이 많아 더

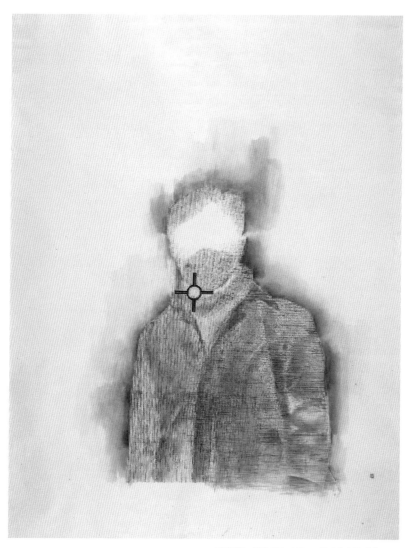

기관 없는 신체, 198×138cm, 종이에 수묵 채색, 2019

불안할 것입니다.

　이 그림은 0과 1 즉 점과 선으로만 그렸다고 합니다. 두 달이라는 시간에 걸쳐……. 화백은 왜 이런 정성을 들였을까 생각해보았습니다. 늘 새로운 시도를 하는 사람이긴 합니다만, 이것은 단지 그림을 그리는 방식의 문제는 아닌 것 같습니다. 0과 1은 컴퓨터 숫자입니다. 즉 이 시대를 대표하는 숫자입니다. 0과 1이 이 시대를 주름잡는다고 해도 과장은 아닐 것입니다. 0과 1로 이루어진 사람 앞에 아주 이질적인 기호인지 도구인지 모를 무엇인가가 떡 버티고 있습니다.

　코로나 열감지기입니다. 사람과 이 도구 사이에는 기묘한 공간감이 있습니다. 사람을 체크하는 여기서 걸리면 일상의 생활을 반납하고 병원에 가야 합니다. 어느 곳을 가든 저것이 우리를 철컥철컥 걸러냅니다.

　어쩌다 우리는 여기까지 오게 되었을까요? 혹시 잠시 지나가는 재앙일까요? 불행하게도 그렇지 않은 것 같습니다. 전문가들이 한결같이 말하는 것은 우리 인간이 자초했다는 사실입니다. 자신들의 서식처인 숲을 인간에게 빼앗기자 동물과 동물 안에 함께 살던 바이러스와 균들이 새로운 숙주를 찾아 인간에게 왔다고 합니다. 그들로서는 살아남고자 하는 몸부림이겠지요.

　어디 이것뿐이겠습니까? 이제 어린 세대들의 미래 생명은 보장할 수 없는 지경까지 지구의 운명이 간당간당하다고 툰베리라는 소녀는 매주 금요일 학교도 가지 않고 일인 시위를 하고 있습니다. 아이들의 생명이 보장되지 않는데 학교공부인들 무슨 대수냐고, 우리 아이들의 생

명이 위태롭게 된 것은 바로 당신들이 이 시대에 저질러놓은 일 때문이 아니냐고, 그러니 이제라도 책임을 지라고 이 아이는 대놓고 어른들에게 따집니다. 이 아이의 예언의 목소리에 이 시대 최강대국 미국의 대통령은 모욕적인 언사를 내뱉습니다. 참 지지리도 못난 이 시대의 자화상이라고밖에 할 수 없습니다.

지구의 온도는 계속 올라가고 있고, 녹아내리는 빙하의 모습은 인터넷에서 쉽게 찾아볼 수 있습니다. 그런데도 우리는 영원히 살 것처럼 흥청망청입니다. 어쩌면 우리는 우리의 생명을 하루하루 아니 한순간 한순간 저당잡히고 있는지도 모릅니다.

혹시나 이 바이러스들이 그래도 지구에서 함께 살자고 우리에게 마지막 경고를 보내는 것은 아닐는지요. 이 아이의 목소리마저 오만한 세대가 무시하자 온 우주가 지구를 걱정하고 나선 것은 아닐는지요. 생물 중 가장 작다는 바이러스를 보내 거만한 인류의 가장 약한 부분을 치는 것은 아닐는지요. 권고나 예언의 목소리로는 꿈쩍도 하지 않는 돌심장이 자신의 목숨이 위험에 처하자 허둥지둥거립니다만, 그래도 아직 지구적 차원의 위험성을 깨닫지는 못하는 것 같습니다. 지구적 차원의 회심과 방향전환이 없이 지금의 위기는 도저히 해결할 수 없습니다.

화백은 이 절박함을 이 시대에 전하고 싶었던 것 같습니다. 그리고 그 절박함을 표현할 기회를 얻어 저 역시 감사할 뿐입니다.

김남주 뒤에 수많은 김남주들

함께 가자 우리 이 길을
셋이라면 더욱 좋고 둘이라도 함께 가자
뒤에 남아 먼저 가란 말일랑 하지 말자
앞서가며 나중에 오란 말일랑 하지 말자

일이면 일로 손잡고 가자
천이라면 천으로 운명을 같이하자
둘이라면 떨어져서 가지 말자

가로질러 들판 물이라면 건너 주고
물 건너 첩첩 산이라면 넘어주자
고개 넘어 마을 목마르면 쉬어가자
서산 낙일 해 떨어진다 어서 가자 이 길을

해 떨어져 어두운 길
네가 넘어지면 내가 가서 일으켜주고

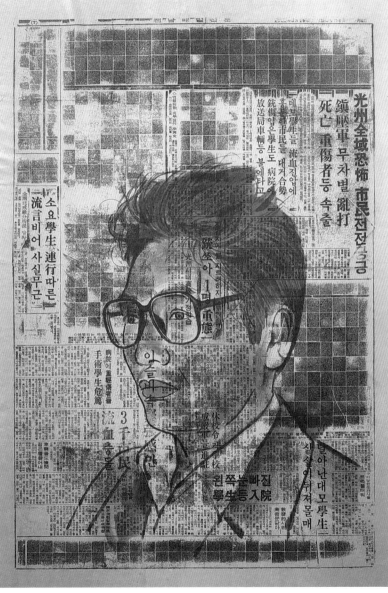

함께 가자, 우리 이 길을, 88×58cm, 신문에 수묵, 2022

내가 넘어지면 네가 와서 일으켜주고

산을 넘고 물을 건너
언젠가는 가야 할 길
누군가는 이르러야 할 길

가시밭길 하얀 길
에헤라, 가다 못 가면 쉬었다나 가지
아픈 다리 서로 기대며

김남주

이 그림을 보는 순간, 시인의 「함께 가자 우리 이 길을」 이 시가 떠올랐습니다. 불꽃 같은 삶을 살았던 한 시인의 얼굴, 그의 얼굴이 그려진 바탕은 5·18 광주 민주화 항쟁 바로 다음 날인 5월 19일 자 신문입니다. 정확하게는 검열에 걸려 시커멓게 먹칠해지고 발간이 허락되지 않은 채 빛도 못 본 신문입니다. 화백은 이것을 빌려다 인쇄소에 맡겨 인쇄해두었다고 합니다. 인쇄해둔 이 신문에 김남주 시인의 얼굴을 그린 것입니다.

시인은 이때 광주에 없었습니다. 10년 형을 받고 감옥에 갇힌 영어의 몸이었기 때문입니다. 그런데 화백은 왜 이 신문 위에 당시 거기에 없었던 사람의 얼굴을 그렸을까요? 너무 분명합니다. 광주 민주화 항

쟁은 우연히 터진 민족의 비극이 아니라는 사실을 선포하고 싶은 것입니다. 자신을 '혁명적 민주주의자'라고 했던 김남주, 시인과 저항운동가 이 두 가지 말을 동시에 살아낸 사람. 같은 시대를 살았던 저에게 양심에 가슬가슬 가시처럼 걸리게 하는 분 중 하나이기도 합니다. 누군가 이 시대의 진정 순수한 사람을 꼽으라 하면 백기완 선생, 김남주 시인, 문익환 목사가 떠오릅니다. 세속적 기준으로 보자면, 이분들은 실패한 인생을 산 것처럼 보일지 모릅니다.

그러나 불꽃으로 산화해 그 불꽃을 엄청난 사람들의 가슴에 심어주었으니 진정 성공한 분들이지요. 완강할 만큼 어떤 타협도 허락하지 않은 분들, 그러면서도 일상에서는 너무도 겸허하고 정이 깊었던 분들이 우리 시대에 있습니다. 그리고 이분들처럼 손톱이 뽑히고 장애를 갖게 한 처참한 고문에도 "김대중이 시켰다"라고 하면 풀어주겠다는 말에 승복하지 않은 많은 이들이 있습니다.

생전 그리고 지금 하늘나라에서도 가장 하고 싶은 말은 자신이 쓴 저 시의 내용이 아닐까 하는 생각이 듭니다. 모두가 함께 손잡고 간다면 그런 독재는 발을 디딜 틈이 없을 것입니다. 자신의 제국을 키우기 위해 더 많은 것을 쌓고자 노동자를 희생시키는 일도 없을 것입니다. 처절했던 광주의 그날에 수많은 김남주가 이 땅의 민주화를 지켜냈습니다. 광주는 이미 준비되어 있었습니다. 할머니, 아주머니, 젊은 여성들 심지어 아이들까지 주먹밥으로, 방송으로, 돌 하나 던지는 것으로, 도망가는 이 숨겨주는 것으로 힘을 보탠 그 뜨거운 현장의 역사가 흐를수록 역사 안에서 빛나는 시대의 상징으로 떠오를 것입니다.

자신이 지은 이 시처럼 살다가 모진 세상, 모진 병 만나 50이 채 안 된 나이로 이승을 등진 우리 시대, 우리 양심의 옹이처럼 박힌 사람입니다. 제적, 구금, 감옥생활 이런 것이 평생 일상이었던 사람이지요. 5·18 민주항쟁 이전에도 이미 들불처럼 타오르는 양심과 행동의 시인이었습니다. 저 시를 읽고, 노래를 부르노라면 눈물이 차오릅니다. 김남주 뒤의 수많은 김남주가 있고 우리는, 우리 시대는, 우리나라는 그 덕분에 지금이 있다는 사실을 잘 알기 때문입니다. 췌장암으로 세상을 하직한 그의 영결식이 거행될 때 수많은 조객 중 많은 젊은이가 진심에서 우러나온 눈물을 흘렸다고 합니다. 그리고 그들 대부분은 김남주 시인을 개인적으로 아는 사람들이 아니었습니다. 그는 하늘에서도 이런 이들과 잡은 손을 놓지 않고 있을 것임이 분명합니다.

바이러스에 갇힌 세상

가슴이 철렁해지는 그림입니다. 지구의 곤란은 인간에게 더 큰 곤란을 가져온다는 사실이 실감 나게 다가옵니다. 비라곤 상상이 되지 않는 날씨, 설마 오늘 비가 오겠느냐는 의심조차 없었는데, 먹구름과 함께 비가 쏟아져 내립니다. 당연히 우산은 준비하지 않았지요. 궁한 김에 홀딱 비 맞는 꼴은 면하고 싶어 검은 비닐이라도 뒤집어씁니다. 머리에 맞으면 머리카락이 젖어 그야말로 시궁쥐 꼴이 될 터이니 말입니다. 비가 와도 마스크는 벗을 수 없습니다. 나와 남을 위해서지만, 마스크를 벗었을 때 그 눈총 감당하기 힘들 뿐 아니라, 자칫 고발까지 당할 수도 있는 세상이 되었으니까요.

이렇게 초라할 수 없습니다. 그렇게 과학과 문명 발전에 자신만만하던 현대인은 코로나와 함께 쭈그러들고 대재앙의 예언 앞에 전전긍긍하는 벌거벗은 인간들만이 남았습니다. 대재앙 앞에 잘난 사람도 못난 사람도 없습니다. 비가 오는데 젖지 않을 사람은 없습니다. 가뭄이든 폭우든 폭염이든 추위든 뭐든 유례없는 기록이랍니다. 우리는 그 앞에 서 있습니다.

사회적 거리두기, 비대면 회의, 마스크, 원격 비대면 수업, 전염병,

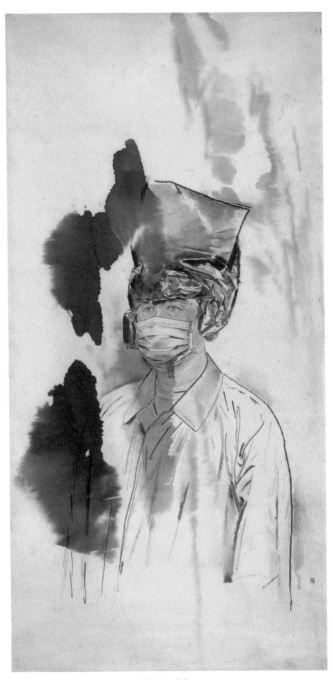

내가 살고 있는 세상, 189×95cm, 종이에 수묵 채색, 2019

백신, 이상기후. 우리는 코로나 시대를 살면서, 이런 언어들에 포위당하고 있습니다. 이런 언어들에 정말이지 우리의 목을 죄는 느낌입니다. 이런 재앙의 언어가 범람하는 현실에서 생명과 사랑, 연대의 언어를 말할 수 있는 용기와 지혜를 지닌 사람이 필요합니다. 어설픈 위로의 언어를 말하는 것이 아닙니다. 희생과 포기를 통해서만 얻을 수 있는 진짜 생명을 이야기하는 것입니다. 비대면으로 친구를 사귈 기회조차 빼앗긴 어린 학생들을 위해 우리는 무엇을 할 수 있을까요?

어쩌면 지구는 살아남아도 인류는 멸망할 수 있습니다. 발달한 과학 덕분에 우리는 이미 지구에 존재했던 생물에게 몇 번의 멸망이 있었음을 잘 압니다. 우리 현대인류가 그리되지 말라는 법칙 따위는 없을뿐더러, 그리된다고 하더라도 이것은 순전히 우리 인류 탓입니다. 망해도 할 말 없는 인류지만 그래도 노력은 포기할 수 없겠지요. 망할 때 혼자 살려 하지 말고 함께 망할 것, 하지만 끝까지 함께 노력할 것.

인간은 미완성의 존재로 신이 아닙니다. 인간이 만든 문명 역시 미완의 것입니다. 이 사실을 뼛속 깊이 자각하는 인류의 공통 회심만이 살아남을 유일한 길인지 모릅니다. 이 인식만이 문명의 방향을 바꾸어줄 테니까요.

마음의 동공과다증

동공이 두 개? 상상이나 은유려니 생각했는데 동공과다증이란 희귀한 유전병이 있네요. 아주 희귀한 질병으로 대부분 실명으로 이어진다고 합니다. 생각해본 적도 들은 적도 없던 것이라 그냥 멍했습니다. 더구나 실제 이런 병이 있다는 사실도 처음 접하는 일이라 사고의 창고 안에서 꺼낼 만한 것이 없었으니까요. 처음 접하는 것에는 무조건 반응하는 저의 본성이 슬그머니 고개를 내밀기 시작합니다. 화백이 어린 시절에 어른들에게 들은 이야기에 따르면, 이런 눈을 가진 사람은 주변이나 나라에 재앙을 불러온다는 것입니다. 스토리가 점점 그럴듯해지지 않나요.

있어야 할 것이 없고 없어야 할 것이 있는 것은 일단 불편하고, 다음으로 사람들의 편견을 불러일으키는 경향이 있습니다. 불편해서도 힘든데 남의 시선까지 신경 써야 하는 당사자들은 참 힘든 삶을 영위할수밖에 없습니다. 만약 누군가 눈동자가 두 개라면 모든 것이 두 개로 보일 터이니, 그 불편함은 상상을 초월할 것 같습니다. 게다가 옛날 옛날에 이런 아이는 커서 배신자로 살거나, 더 나아가서는 나라를 망하게할 역적이 될 운명이라고 믿었다고 합니다. 그래서 심한 경우 아이가 태

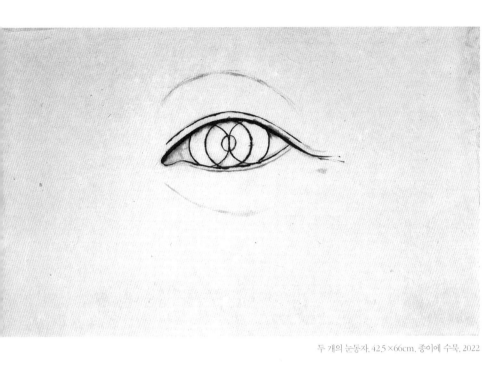

두 개의 눈동자, 42.5×66cm, 종이에 수묵, 2022

어나자마자 이런 일이 생기지 않도록 다듬잇돌로 눌러 죽였다는 전설의 고향 같은 이야기가 전해 내려온다고 합니다. 고칠 수 없는 병을 지닌 것도 억울한데, 이런 편견마저 지고 살아야 하니 그 삶이 오죽 고단했을라고요.

그런데 실제 눈동자가 두 개인 경우만 아니라, 정신적 영적으로 눈동자 두 개인 경우는 좀 살펴볼 여지가 있어 보입니다. 한꺼번에 한 개가 아니라 두 개가 동시에 보이니 정서불안에 빠질 가능성이 높겠지요. 그리고 이것저것 마구잡이로 보이는 것이 아니라 혹시라도 서로 적대적인 것이 동시에 보인다면, 이쪽저쪽 눈치를 보거나 상대방의 의중의 살피는 성향을 지니기 쉬울 것 같습니다. 두 가지 중 하나를 선택하지 못하고 다 염두에 둔 사람은 눈동자를 상대에게 고정하지 못해 떨리게 되고, 그 떨림이 눈동자만 아니라 발이나 손을 떠는 것으로도 연결될 수 있습니다. 정서불안을 보이는 사람들은 많은 경우 선택장애도 보입니다. 이것저것 동시에 염두에 두니 결정이 쉽지 않겠지요.

지금 손에 잡은 것을 놓지 않고 또 다른 것을 잡으려 드는 이는 혼돈과 불안이 늘 따라붙습니다. 눈동자 두 개보다 더 비극적이지요. 삶이 늘 시계추처럼 왔다리 갔다리 스스로도 정신없을뿐더러 상대방에게는 믿지 못할 사람이라는 인상을 줄 수밖에 없고, 이것이 다시 자신에게 돌아와 자기혐오증에 빠질 위험도 있습니다. 그런데 차라리 이런 경우는 개인의 심리적 동요와 삶의 불안 정도로 그칩니다.

그런데 두 가지를 동시에 쫓는 것에 대해 아무런 양심의 가책도 없는 사람이 있습니다. 방향이 완전히 다르니 속이려고 해도 언젠가는 드

러나지만 본인이 숨길 생각도 없습니다. 마치 당연한 듯, 자신의 이익에 따라 이쪽도 갔다 저쪽도 갔다 낯색도 변하지 않습니다. 이것이 한 단체, 사회, 국가 정도의 규모가 된다면 참 무서운 일도 일어날 수 있습니다. 아마도 이런 현상을 염두에 두고 옛사람들은 애먼 동공과다증 환자에게만 억울한 누명을 뒤집어씌운 듯합니다. 눈동자는 한 개면서 용하게도 두 가지를 동시에 스캔하는 놀라운 기술을 지닌 이들이 여럿 보입니다.

뼈를 녹이는 혀

보는 순간 끔찍했습니다. 저 긴 혀로 무엇이든 삼키지 못할 것이 없겠다는 생각이 들었고, 그것도 두 개씩이나 되니 이것저것 반대되는 것마저 삼키지 못할 것이 없겠다는 생각이 들었기 때문입니다. 사실 뭐 현실은 더 끔찍해서 어디 혀가 두 개뿐이겠습니까. 필요에 따라 세 개, 네개…… 그 이상도 얼마든지 불릴 수 있는 사람들이 수두룩한 세태입니다. 말과 언어에 대한 기본이 무너진 세상, 현실을 저리도 왜곡하나 싶은 정치인의 교묘한 말장난의 홍수 속에서 진심 어린 마음이 담긴 말이 그리움이 되어버린 세태 속에 우리는 살아가고 있습니다.

그리스도교는 말씀의 종교입니다. 하느님의 말씀으로 천지가 창조되고, 예수 그리스도는 말씀이 육을 취해 세상에 오신 분이라는 것을 기본으로 합니다. 수도자들의 가장 중요한 일과인 기도도 말씀으로 이루어지고, 또 가장 중요한 미사도 말씀의 식탁과 성찬례의 식탁 두 부분으로 이루어져 있습니다.

그리고 말씀이 중요한 만큼 침묵의 중요성도 강조됩니다. 말씀의 배경이 침묵이요, 말씀은 침묵 속에서 발해지며, 말과 침묵은 서로 교차하며 발해집니다. 그래서 말씀에서 나온 우리 사람의 말은 지극히 약하기

두개의 혀, 98×74cm,종이에 수묵, 2022

에 더더욱 침묵이 필요합니다. 심지어 우리의 말조차도 사이사이 침묵의 간격이 있습니다. 어떤 간격도 없이 이어지는 말은 말이 아니라 소음이지요. 장난삼아 한 번 시도해보시면 좋은 경험이 되리라 생각합니다. 그만큼 현실 안에서도 말과 침묵은 떼어놓을 수 없는 관계입니다. 그러나 이 침묵이 단지 아무것도 들리지 않는 어떤 시간을 의미하는 것만은 결코 아닙니다.

침묵이란 내 말을 죽이고 주변 사람과 자연의 소리에 자신을 맡기는 시간입니다. 말 안 하고 가만히 있어도 그 속에 어떤 사람에 대한 미움이나 나쁜 계략을 세우느라 머릿속이 횡횡 돌아간다면, 그 시간을 지나 입에서 나오는 말은 사람을 상하게 하는 말일 수밖에 없습니다. 악의로 가득 찬 침묵은 소름 끼치는 전율의 시간이 되기도 하지요.

화가의 고향에서는 "혀가 뼈를 녹인다"는 말이 있다고 합니다. 참 기막힌 말입니다. 세 치도 안 되는 혀가 얼마나 독한지 사람의 뼈를 녹일 수도 있다는 소름 끼치는 현실을 알려주는 말입니다. 말은 무기보다 더한 폭력이 될 수도 있고, 유령처럼 떠돌며 주변과 세상을 혼돈 속으로 몰아넣을 수도 있습니다. 그래서 독재자들이 정권을 잡으면 가장 먼저 언론부터 장악하려고 듭니다.

저 길게 뻗은 두 개의 혀, 주변에 드리워진 침침하고 흐릿한 기운이 상서롭지 못한 무거움이 내려앉게 합니다. 저 두 쪽의 혀는 두 개로 갈라진 뱀혀도 연상케 하지만, 뱀혀는 말을 하는 물건이 아니니 뭐 사실 비교의 대상이 될 리는 없을 듯합니다. 말로 더럽혀진 세상을 말로 씻어줄 사람, 그 사람이 바로 예언자가 아닐까요. 그리고 이런 마당에서

는 글 쓰는 이, 그림 그리는 이의 역할이 또 굉장히 중요하게 다가옵니다. 그림 역시 메시지이니 일종의 언어라 할 수 있지요. 맑은 언어, 맑은 생각, 상처를 보듬는 마음에서 나온 말, 악의조차 악으로 갚기보다 그런 사람의 밑바닥을 긍휼히 여길 수 있는 넓음, 악이 다가올 때 차라리 피해를 볼지언정 같은 악으로 되갚지 않는 자기희생의 언어, 때로 악이 구조적으로 세상을 조작하려고 할 때 위험 속에서도 정의를 외치는 용기의 언어들, 그런 언어에 희생된 이들의 처지에 힘을 보태는 언어들은 온갖 혀들이 난무하는 판을 정화할 수 있지 않을까 생각해봅니다.

자기애에 빠져 자기 속으로 함몰하는 언어가 글과 책 속에서 주된 자리를 차지하지 않는가 하는 수도자 냄새 풍기는 염려가 들 때도 있지요. 왜냐하면 말이 지닌 위력은 우리가 생각하는 것 이상으로 대단하기 때문입니다. 옆사람에게 "그 볼펜 집어줄래요"라고 말하면, 진짜 심술로 똘똘 뭉치지 않은 사람이라면 집어줄 것입니다. 하지만 아무리 선의를 가진 사람이 앞에 있더라도 말로 발설하지 않으면, 그 볼펜을 집어주는 일은 일어나지 않습니다. 이것이 말의 위력입니다. 이 위력을 실감하는 사람과 의식도 못 하는 사람 그리고 깔보는 사람 사이의 차이는 말할 필요가 없습니다.

꺼지지 않는 희망의 불

눈만 뺀 몸을 그리더니 이제는 눈만 있는 몸을 그렸습니다. 사람을 이리 메치고 저리 메치는 참 불친절한 화가입니다. 익숙한 것, 복제품, 인스턴트, 기성복이 우리를 둘러싼 세상에서 늘 기상천외한 것을 내놓는 기상천외한 작가입니다.

미녀의 얼굴도 성형으로 비슷해져버린 세상에서 이런 불친절함은 일종의 치료제인지 모릅니다. 물음을 던지고 발을 걸어 넘어지게 해 잠시 멈추고 늘 똑같이 돌아가던 패턴을 놓게 해줄 수 있습니다. 단지 그 불편함을 감수할 때만 일어나는 일입니다.

돈만 내면 뭐든 살 수 있는 세상에서 돈을 주고도 살 수 없는 것이 있습니다.

눈과 안경만 있으니 첫 대면에는 머엉 했습니다. 아니 뭘 어쩌라고! 그런 다음 앞선 그림, 안경만 있고 눈은 없는 그림이 자연히 연상될 수밖에 없었습니다. 그다음은 앞 그림에 없었던 눈으로 시선이 절로 갔습니다. 눈에 대한 첫인상은 부드러움이었습니다만, 가만히 보고 있자니 눈꼬리가 매섭습니다. 원래 저런 부드러움을 지닌 사람은 아니었던 듯한 느낌이 듭니다.

원의 면적, 197×137cm, 종이에 수묵, 2019

말하자면 오랜 수련을 거쳐 자신 안의 불로 자신이 태워져 매서움이 부드러움과 조화를 이루게 된 눈인 듯합니다. 조화될 수 없는 것이 조화된 그야말로 어떤 초탈한 사람의 눈이 아닐는지요. 눈동자가 보는 듯 안 보는 듯 초점이 있는 듯 없는 듯, 바보인 듯하나 속바보이지 겉바보가 아닌 눈입니다.

그런 눈에도 안경이 있습니다. 아무리 초탈하고 도통해도 자신의 시각, 철학, 의식이 없어지는 일은 없으니까요. 자신의 시각이 뚜렷하되 그것을 필요 없이 주장하지 않습니다. 특히 일상생활의 평범함 속에서는 바보마냥 남의 뜻, 세상의 뜻에 자신을 얹고 깔아도 비굴함마저 느끼지 않습니다.

그러나 참으로 중요한 일 앞에서는 목숨마저 아낌없이 자신의 뜻을 내놓을 수 있는 사람이요, 명예와 부를 따라 자신의 뜻을 굽히는 일이란 할 수 없는 눈입니다.

자신을 좌지우지할 수 있는 사람 앞에서는 그동안 쌓아온 우정도 쉽사리 팽개치고, 명예를 얻을 수 있다면 자신의 뜻도 헌신짝처럼 여기고 거짓말조차 창피하게 여기지 않는 세태 속에서 세상이 어지러워도 이런 사람은 살아 있습니다. 세상 안에 희망의 불은 꺼지지 않습니다.

서로를 물들여가는 아름다운 빛깔

저 푸른빛, 쪽빛이구나. 쪽빛을 실제로 본 적 없거늘 보자마자 알아챘습니다. 참 고귀한 푸른빛입니다. 화백이 직접 기른 쪽으로 만든 물감이려니 짐작도 했습니다. 쪽빛 자체가 지닌 매력이 사람을 끌어당깁니다. 보석빛처럼 투명하게 사람을 끌지 않거니와, 묵직하되 청초한 도자기의 빛과도 다릅니다. 참 무어라 형언하기 어려운, 색깔만으로도 무엇인가를 전하는 쪽빛 앞에 한참 앉아 있었습니다.

우리 고유 한지의 맛이 저 쪽빛 같겠다는 생각이 들었습니다. 깊디깊어 끝없이 무엇인가를 풀어내놓을 것 같은 저 빛이 쪽이 성장하는 동안 그 몸 속으로 들어가 몸 안에 머금어져 있겠지요. 바람, 물, 태양, 동물의 털깃 닿음, 사람의 손길 어느 것 하나 거부하지 않고 받아들여 하늘을 품게 되었을 것입니다. 종이 만드는 과정은 또 어떻습니까? 찢기고 삶기고 눌리고 풀 먹여지고 두드려지고 그 모진 과정을 감내한 종이 한 장의 마음은 씻기고 또 씻겨 이미 저 쪽빛을 지니지 않을 수 없을 것 같습니다. 쪽을 머금은 그 고귀한 종이를 고이 너는 저 손길들 또한 쪽빛 속에 잠겨 있습니다.

사람이든 풀이든 짐승이든 서로를 물들여가는 아름다움에 젖게 하는 빛깔입니다.

손으로 하늘을 가리다, 125×130cm, 종이에 수묵채색, 2019

우리의 막힌 기를 뚫어주는 손가락

저 섬세한 손놀림을 보면 빨래를 너는 장면은 아닌 것 같습니다. 뭔가 소중하거나 다치기 쉬운 것을 널 때는 저렇게 새끼손가락이 올라가거나 손짓이 민감해집니다. 그리고 여러 명의 손가락이네요. 짐작건대 한지를 널어 말리는 모양입니다. 10년을 썩힌 풀, 녹말에 물을 부어 썩으면 윗물을 따르고 또 따라내면 영양분은 다 배출되고, 종이에 풀을 쑤어 발라도 종이가 부패하지 않는 풀이 됩니다. 그 풀을 바른 한지를 한장 한 장 널어 말리는 장면입니다. 그러니 그런 종이를 널어 말리는 손이 어찌 떨리지 않겠는지요. 저 과정만 네 번을 합니다. 이 과정만으로도 벌써 어떤 분은 기가 질릴지 모르나 이것은 시작에 불과합니다.

일제 강점기 때 사라져버린 한지를 재현해내는 과정은 눈물겹다는 말이 오히려 모자랄 지경입니다. 오랜 시간, 전국을 다니는 발품, 과거 기법을 조사하고 그것을 바탕으로 끊임없이 연구하는 등 일생에 걸친 노력이 필요했습니다. 경제적으로도 화백 개인이 20억에 가까운 돈을 투자했다고 합니다. 참으로 우리의 막힌 기를 뚫어주는 엄청난 작업이지요. 국가나 행정 연구원도 수행하기 힘든 일을 화백 개인이 해낸 것입니다. 우선 닥나무부터 찾아내야 했습니다. 전국을 돌고 기능장들을 찾

얽히고설켜도 정겨운 햇살, 170×129cm, 종이에 수묵, 2019

아 헤매며 애기닥나무와 구지뽕을 교잡한 것이라는 사실을 알아내고, 다시 방방곡곡을 헤맨 끝에 찾은 나무를 화실 옆 밭을 일구어 직접 심고 교잡해 얻은 나무로 직접 한지를 만듭니다. 이 과정에서 화백 스스로 만약 화가가 되지 않았더라면, 자신은 육종학을 전공했을 것이라는 말까지 합니다. 두 종을 교잡해 나온 2세는 10퍼센트만 씨앗이 생기는데, 이것을 심어 키워낸 것이 현재의 한지용 닥나무입니다. 그러니까 우리 한지는 닥나무부터 다른 것이지요. 그렇게 키운 닥나무를 농부들에게 나눠줘 키우게 하고, 키운 닥나무를 한지 장인들에게 무상 공급하여 평생 걸려 찾은 기술을 보상도 없이 그 장인들에게 가르쳐주었습니다. 이렇게 해서 사라진 우리의 한지가 한 사람의 손에 의해 재탄생했습니다.

저 손가락의 주인들은 이 과정을 아는 사람들입니다. 그 귀한 한지를 직접 만드는 마음이 그 종이를 다루는 손길에 고스란히 묻어납니다. 그런 과정을 거친 종이는 1.5톤 무게의 디딜방아로 찧어 보풀을 없애는데 이 과정을 '도침'이라 부릅니다. 종이를 20센티미터 두께로 쌓아 10센티미터가 될 때까지 찧는데, 여기에도 조절하는 기술이 필요합니다. 기록이 제대로 남지 않은 이 과정을 재현하려고 또 전국을 도는 발품을 팔아야 했음은 말할 필요도 없습니다.

화백은 한지 제조 특허권이 있습니다. 그런 종이를 대통령 포상용 상장 만드는 데 기부하고 있으며(최근에야 한지 개발을 위한 출장비 정도만 받고 있음), 특허권을 돈으로 교환하지 않고, 원하는 이들에게는 무상으로 그 기술을 나누어줍니다. 종이 장인들이 화백의 기술로 만든 종이를 화백은 다시 일반 한지보다 수십 배 넘는 비싼 가격으로 사서 그림을 그

립니다. 이것은 화백 개인에 대한 칭찬이라기보다 마땅히 알려져야 옳은 눈물겨운 희생과 봉헌입니다. 자신의 삶을 걸지 않고서는 나올 수 없는 업적이지요.

이렇게 우리 선조들이 대대로 글을 쓰고 그림을 그리고 책을 만들던 그 종이가 탄생했습니다. 이 종이는 물에 치대 빨아도 뭉그러지거나 찢어지지 않고, 뒤에서 그림을 그리는 배채법에서 종이를 빨래 널듯 널어 수백 번 먹물을 칠해도 녹아 떨어지지 않는 세계 최고의 종이입니다. 이 종이는 수백 년이 지나도 썩지 않아, 프랑스 박물관에서는 이 종이의 우수성을 알아보고 박물관 고자료나 물품을 복원하는 재료로 공식 채택했습니다.

그림 속 사람들이 이런 우리 종이 만드는 작업에 동참하는 것입니다. 이런 종이를 사용하던 우리 조상의 숨결, 끊어진 그 숨결의 명맥을 이은 화백의 숨결, 동참하는 한 사람 한 사람의 숨결이 종이와 함께 너울거리는 것 같습니다. 우리 것이라고 무조건 좋다는 것이 아니라, 옛것 중에서 참 좋은 것을 살려낼 때 우리가 우리임이 자랑스럽고 뿌듯하지 않을까요. 우리의 뿌리가 끊어져 있다면, 그 뿌리부터 튼튼하게 다져야 열매가 충실해질 테니 말입니다.

2장
향기를 풍기지 않는 향기

슬픈 짐승의 몸부림

처음 그림을 보았을 때 몽골의 쥐일 수 있겠다 싶었습니다. 몽골 쥐는 커서 그쪽 사람들이 잡아먹는다고 합니다. 그런데 이 짐작은 왕창 틀렸고, 순수 국산 산토끼라고 합니다. 산토끼라면 수녀원 뒷산에도 있고 가끔 만나기도 합니다만, 사람을 만나면 워낙 빠르게 도망가는지라 그 모습을 영접할 길이 없습니다. 고라니는 그래도 모습이 확인되고 때로 저 멀리서 빤히 쳐다보기까지 하는데, 이 토끼란 놈은 겁이 진짜 많은 건지 우리가 위협적으로 생긴 건지 빠르기가 제트기입니다.

잠시 여담으로 빠지면 등산을 자주 가는 수녀가 여럿 있는데, 저도 그중 하나입니다. 야산이라도 사람이 그다지 많이 다니지 않아 산에 사는 아이들을 자주 만납니다. 성큼성큼 걸어 내려오는 너구리, 오소리도 만나고 멧돼지는 우리 흔적이 느껴지면 그 육중한 몸이 후다닥거리는 당황스러움이 느껴져 훗 웃음이 터지게 합니다. 물론 머리 뒤끝이 좀 쭈뼛거리기는 하지요. 고라니를 쌍으로 서너 번 만나기도 하면 복 터지는 날입니다. 예쁘게 생긴 고라니의 찢어지는 소리는 밤에 들으면 소름이 끼칠 정도인데, 야생에서 위협할 도구 없는 슬픈 짐승의 몸부림처럼 느껴집니다. 우리 수녀들과 자주 만나서 그런지 이놈들이 이제 꽤 친해져

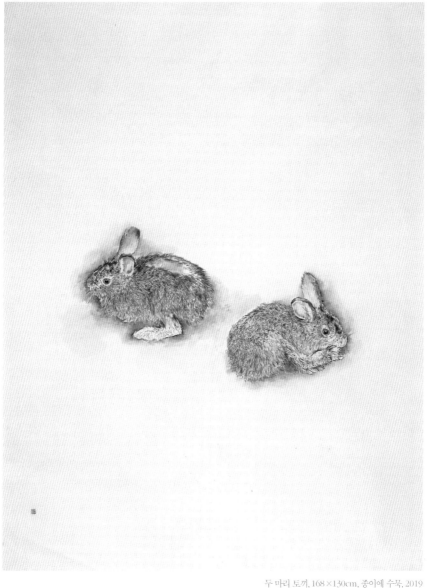

두 마리 토끼, 168×130cm, 종이에 수묵, 2019

서 다람쥐는 아예 도망갈 생각도 하지 않고, 붙임성 많은 새인 곤줄박이는 주변 나무들을 폴짝폴짝 건너뛰며 장난치는 듯한 분위기마저 풍겨 등산하는 수녀들을 홈빡 빠지게 하지요. 오색딱따구리는 물론 야산에는 귀하다는 청색딱따구리도 만날 때가 있습니다. 이 아이들은 이름이 길어 오딱이, 청딱이라 부르는데 참 친근감이 들지요. 그런데 토끼는 이제나저제나 꼬리가 빠지게 달아나니 무안하게스리 이렇게 그림을 봐도 못 알아보게 합니다.

화백의 설명에 따르면 산토끼는 집토끼보다 앞다리가 길어 재빠르게 도망갈 수 있습니다. 토끼는 잘 알다시피 귀가 아주 긴데 우리 생각과 달리 이 큰 귀는 청력과는 아무 관계가 없고, 귀에 있는 수많은 모세혈관이 체온조절 역할을 한다고 합니다. 그리고 산토끼는 당연히 털이 많고 깁니다. 또 포유류 중 임신기간이 짧고 새끼를 많이 낳기로도 유명합니다.

이런 토끼의 특징에 우리 인간들이 덧씌워놓은 강한 이미지가 있고, 이것을 일부러 배경으로 깔고 화백은 자신의 다른 이미지를 이 토끼 그림에 입힙니다. 특히 현대에 와서 입혀진 세상의 상징은 성적 왕성함인데, 이런 이미지가 《플레이보이》라는 잡지에도 등장할 만큼 이 시대를 풍미한 상징입니다. 사람들에게 이 그림을 보여주었을 때 가장 먼저 이 이미지가 떠올랐다고 합니다. 또 다른 이미지는 두 마리 토끼를 쫓다가는 한 마리도 잡지 못한다는 것입니다. 토끼가 사람의 말을 알아들으면 이 두 이미지에 대해 어떤 말을 할지 궁금한데, 제 입장에서는 토끼에게 미안하다는 생각도 듭니다.

그러면 이번에는 화백이 가져온 이미지를 볼 차례이지요. 그것은 잘린 토끼털에서 드러납니다. 토끼털 붓은 부드럽고 탄력이 있어 이용도가 높고 다른 짐승보다는 개체수가 많아 구하기 쉬운 점도 있어서인지 역사의 기록 중 가장 먼저 나오는 붓 종류입니다. 왼쪽 토끼 그림에서 등줄기 부분에 털이 없는데 붓을 만들기 위해 잘린 모습입니다. 옆구리 털은 험한 산속을 내리달리느라 털이 상해서 붓을 만들 때는 등줄기 털을 사용합니다. 화백은 야생에서 토끼를 잡아 두 달 정도 기르다가 붓을 만들 털을 자르고는 산속에 놓아주었습니다.

이미지나 상징, 은유는 사유의 세계에서 참 중요합니다. 그리고 반복적으로 쌓인 사유는 그 사람을 형성합니다. 두 마리 토끼를 보면서 둘을 쫓다가는 한 마리도 잡지 못한다는 상징이 떠오를 때, 그의 세계에서 토끼는 그저 잡아야 할 짐승일 뿐입니다. 성적 상징으로 떠오른다면, 뭐 더 길게 설명할 필요도 없겠습니다. 하지만 토끼가 붓을 주는 동물로 다가온다면 감사함이 먼저 떠오르겠지요. 그리고 이용가치를 넘어 화백이 붓을 만들기 위한 털을 자르고는 산에 놓아주었듯, 그저 토끼는 이 지구 위에서 함께 살아가는 한 시대 동료입니다. 저에게 토끼는 수녀원 뒷산에 같이 사는 가족입니다. 만나서 도망가면 미안하고 뒷모습이라도 본 것이 반가운 귀한 존재입니다. 등산 갔다 온 수녀님이 산에서 토끼를 봤다면, 다른 수녀님을 잡고 나 오늘 "토끼 봤어"라고 외칠 것임이 틀림없습니다.

그래서 세상이 던지는 은유나 상업적으로 만들어진 상징은 우리 생각 안에서 씻겨질 필요가 있습니다. 아무 생각 없이 광고나 기업이 만들

어낸 이미지를 덥석 받아들일 것이 아니라, 의식적으로 걸러내고 받아들여야 건강한 몸과 건강한 정신이 됩니다.

화백이 의도적으로 밑바탕에 깐 시대의 이미지와 자신이 의도하는 상징은 서로 겹치며 그 바닥을 보여줍니다. 특별히 비난하거나 폭로하지 않고도 높은 차원의 상징작업 자체만으로도 시대의 이미지를 벗겨내는 것이 예술의 할 일 중 하나임을 봅니다.

차라리 개가 되고 싶은 오늘

"개도 웃을 일이다." "개만도 못한다." "서당 개도 3년이면 풍월을 읊는다."

모두 개에 얽힌 이야기들입니다만, 가끔 사용할 때면 개에게 오히려 미안해지는 느낌이 들기도 합니다. 특히 요즘처럼 동물을 '애완'을 넘어 '반려'의 개념으로 받아들이는 문화에서는 개를 빗댄 기존의 표현을 혐오하는 분들도 있을 것입니다.

그런데 저는 이 그림을 보는 순간, 우리가 차라리 저 개라도 되었으면 좋겠다는 생각이 목까지 차올랐습니다. 화백이 이 그림을 마친 날에 하필 해경 관련자 15명이 전원 무죄를 받았다는 사실이 과연 우연이겠는지요. 이 그림을 받고 몇 시간 후에 저는 전원 무죄 사실을 알게 되고, 그림을 다시 꺼내 보는데 온몸이 픽 주저앉는 느낌이 들었습니다. 저조차 이런데 아이들의 부모님들은 대체 어떤 심정일지 짐작도 하기 힘들었습니다. 경빈 엄마에게 전화라도 할까 몇 번 전화번호를 누르다 말았지요. 며칠이라도 시간이 흐른 후에 하는 것이 나을 듯했습니다. 전화 받을 기력이라도 있을까 싶었으니까요.

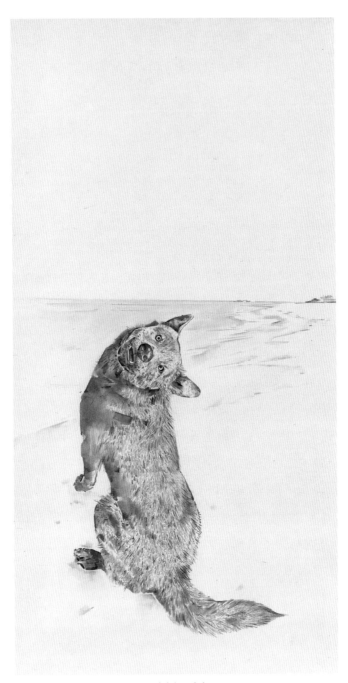

꿈인가 했더니 현실이다, 140×73cm, 종이에 수묵 담채, 2021

개는 바닷가에서 왜 있으며, 왜 저런 표정으로 앉아 있는 걸까요? 거기다 왜 뒤를 돌아다보는 걸까요? 개는 주인을 따라가는 동물입니다. 바닷가에 자신의 주인이 있다는 사실을 아는 듯 보입니다. 왜 안 구해주나요? 이게 말이 되나요? 저기 있잖아요? 냄새가 나는걸요? 저기 배는 왜 구해주지 않나요? 그렇게 물음에 물음을 더하다 누군가 다가오는 기척이 나자 저리 고개를 획 젖힌 채 그 물음을 다 담은 묘하고 묘한 눈빛으로 사람을 바라봅니다. 그럼에도 그 자리를 떠나지 않습니다.

그래서 차라리 개라도 되었으면 좋겠다는 생각이 든 것이지요. 정말이지 우리가 짐승보다 낫나요? 짐승도 제 자식은 구한다는데, 두 눈 멀거니 뜨고 대다수가 아이들인 304명의 목숨이 스러져가는 것을 보고도 7년째 우리는 진상규명도 못 하고 있으니 말입니다.

저 개처럼 묻고 싶어집니다. 이게 말이 되나요? 자료나 증거가 있다잖아요? 제대로 조사나 해봤나요? 자료분석이라도 해봤나요? 그 발달한 과학은 이 문제에는 왜 못 써보나요? 정부는 무엇을 하나요? 검찰수사에도 외압이 없었다고 하고, 국민이 보는 앞에서 선원만 구하는 것이 실시간으로 훤히 보이는 해경들이 전원 무죄라는데 왜 우리는 아니 국회는, 정부는 아무것도 하지 않나요?

세상에서는 세월호가 점점 잊혀가도 절대 저 바다 곁을 떠나지 못하는 엄마 아빠들이 있습니다. 이분들과 함께 시린 가슴 덥힐 생각도 없이 그대로 안고 사는 사람들이 있습니다. 그래서 진상규명과 책임자 처벌이 되기 전까지 절대로 저 자리를 떠나지 못하는 차라리 개가 되고 싶은 오늘입니다.

들리는 듯한 외침

앞 그림과 연속 선상에서 보게 되는 그림입니다.

다가오는 사람마다 애절하게 쳐다봐도 누구도 제대로 해결해주는 사람 하나 만나지 못한 개가 참다못해 제 스스로 물속에 들어가봅니다. 주인은 저 속에 있고 주인의 부모님들은 실신지경, 왔다 갔다 하는 사람도 많고 카메라에다 뭐에다 요란법석인데 누구도 살리지 못했고, 제대로 원인도 모른다고 한탄만 높으니 저라도 물속에 들어가 뭐든 해보고 싶었나 봅니다. 이것이 정상 아니겠는지요. 개도 저렇게 하고 싶을 것이라는 화백의 외침이, 부모들의 외침이 들리는 듯합니다.

세월호를 위해 헌신하는 이들, 아이들의 부모들은 물론 여러 단체 사람들 특히 마음으로 진상규명을 위해 뛰어본 사람이라면 저 개의 표정을 금방 알아차릴 수 있을 것입니다. 무력감, 자책감, 죄의식, 인간의 악함, 죄스러움에 대한 거부감, 아이들에 대한 그리움, 국민에게 부여받은 권력과 힘을 갖고도 아무것도 못 하는 정부나 국회의원에 대한 원망 등 인간 감정의 거의 모든 것을 담은 듯합니다.

막상 물속에 들어와봤는데 배는 저 밑 물속 잠수부조차 제대로 작업하기 힘든 환경이니 대체 뭘 할 수 있겠습니까? 가족분의 애타는 몸

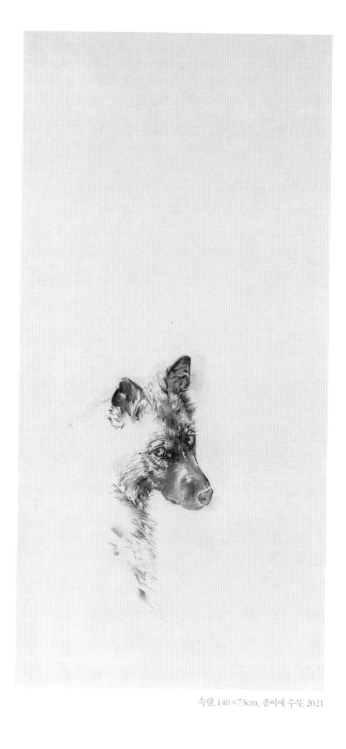

속랑, 140×73cm, 종이에 수묵, 2021

짓이 기껏해야 개가 안타까움을 못 이겨 물속에 들어가본 그런 정도밖에 되지 않는다는 현실이 너무 아프게 다가옵니다. 온 시간, 온 열정, 온 힘을 바친 노력에도 진상규명은 시간이 갈수록 어려워 보이는 것은 대체 왜일까요?

저 개가 그리 묻습니다.

그저 한생을 좁은 울 안에서

닭들이 참 추워 보입니다. 화백은 동물 그림을 꽤나 그렸지만 이런 류의 동물 묘사는 처음 봅니다. 특히 쭈그리고 앉은 놈은 병이 들었나 싶을 정도입니다. 한결같이 목을 몸속에 틀어박고 있는 걸 보니 무슨 사연이 있는 듯합니다. 화백에게 물었더니 코로나 시대의 연장선에서 동물을 상징으로 한 번 획 비튼 그림이라고 합니다. 사람들은 자신을 보호하기 위해 마스크라도 쓰고, 어떤 나라 잘사는 이들은 시골로 집을 얻어 떠나기까지 한다고들 합니다. 사람은 좋은 먹거리를 찾고 모임 장소는 피하며 어떻게든 자기방어를 할 수 있는 존재이지요.

동물들 특히 가축은 이런 상황이 되면 아무것도 할 수 없습니다. 인간의 욕망을 채워주기 위해 한생을 좁은 울 안에 살다 목숨 통째로 인간에게 보시하는데, 전염병이 돌면 인간의 편의에 따라 살처분을 당합니다. 이 살처분이라는 말도 참 지독하게 인간 중심적 표현이지요. 살처분이 아니라 생매장이 맞습니다. 살처분은 얼핏 들으면 피치 못할 상황에 내려진 어쩔 수 없는 조처로 들립니다. 인간에게 면죄부를 주는 말이지요. 먹고 싶은 대로 먹기 위해 동물을 끔찍한 환경 속에 몰아넣고, 그 것이 원인이 되어 전염병이 돌자 산 생명을 그대로 땅에 묻어버립니다.

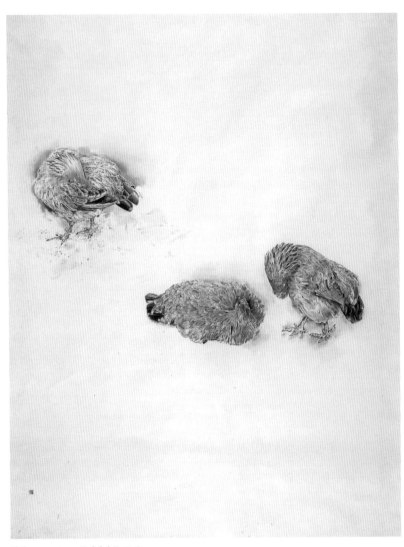

찬밥, 170×130cm, 종이에 수묵, 2019

참 이 시대의 우리는 왜 이리도 잔인해졌는지. 코로나로 병상이 모자라는 유럽, 그 발달한 나라들에서 노년층은 병원에 입원도 받아주지 않고 그대로 죽어가게 둡니다. 이런 시대를 살아가는 동물들이 지레 겁을 먹은 모습입니다. 어쩌면 온 지구가 저 닭처럼 겁을 먹고 떨지는 않을는지요. 인간만 나타나면 파괴되는 숲, 죽임을 당하는 동물들, 파헤쳐지는 산과 들이 저리 떠는 듯합니다. 이러다 지구가 인간을 뱉어내고 말지도 모릅니다. 인간의 횡포를 더는 볼 수 없는 지구와 자연의 역습을 우리는 이미 겪고 있습니다. 이 종말론적 메시지마저 거부한다면 우리 스스로 우리의 운명을 버리는 것이고, 그야말로 종말을 맞아도 할 말이 없어야 마땅합니다.

연약한 지구의 동료

보고 있으면 절로 어깨춤이 나게 합니다. 수녀원에서도 자주 접하는 장면이지요. 수녀원 출입문 유리창에 딱 저 모습으로 착 붙어서 스파이더맨 저리 가라는 능숙함과 유연함으로 서커스 한 마당을 보여줍니다. 청개구리가 출몰하는 날이면 수녀 몇 명은 그 앞에 모여 행여 도망갈까 숨죽이며 관객이 되곤 하지요. 그런데 그 움직이는 모습이 인간의 그것과 너무 유사하답니다. 진짜 스파이더맨 같지요.

저 작은 존재, 누군가의 발이 모르고 밟는다면 한순간에 생명이 사라질 그런 연약한 존재와 우리는 함께 이 지구상에 사는 동료입니다. 개구리가 지닌 유익한 역할 뭐 이런 걸 이야기할 필요도 없습니다. 존재하는 모든 것은 아무 조건 없이 이 지상에 살 권리가 있으니까요. 그걸 인간에게 '필요 있다, 필요 없다', '유용하다, 유해하다'로 구별할 권리가 있다고 우리는 늘 착각하며 살아왔습니다. 그리고 지구 멸망의 시나리오까지 나오는 판국이 되자, 그제야 각 존재는 그 존재대로 인간만큼이나 이 지구상에 살 권리가 있음을 인식하기 시작했습니다.

작고 쓸모없어 보이고 인간의 삶에 깊이 개입하지 않는 작은 생물들일수록 자세히 보면, 아니 마음에 담아보면 정말 귀합니다. 이것은 인

청개구리 서커스, 140×74cm, 종이에 수묵, 2022

간 세상에서도 마찬가지입니다. 다운증후군 아이들, 발달장애 아이들, 선천적 후천적 장애를 지닌 아이들, 심지어 강아지보다 못한 아이큐를 지닌 아이라 할지라도 그 존엄성에 있어서는 세상에서 명예로운 집안에서 태어난 아이보다 조금도 덜 하지 않습니다. 그 아이들 곁에서 그 아이들의 손을 잡고 눈을 마주 보고 안아보면 느낍니다. 그들이 얼마나 귀한 존재인지…….

수도원에 오기 전 어떤 시설에서 아버지에게 심하게 폭력을 당하고 성장이 멈추어버린 아이를 만난 적이 있습니다. 누구도 나이가 몇 살인지도 몰랐고 마치 영유아 같은 아이였습니다. 실로 강아지만큼의 아이큐도 되지 못해 눈맞춤이나 언어교환 등이 일체 불가능하고 계속 부들부들 떨어 밥을 먹이려면 힘주어 꼭 안아주어야 하는 아이였습니다. 엄마는 일찌감치 도망가고 알코올중독 아빠가 아이를 공중에 집어 던지고 음식도 제대로 주지 않으며 키우다 그곳으로 오게 되었습니다. 그런데 이 아이는 남자가 안기만 하면 거의 순간적으로 경련 발작을 일으키는데, 여자가 안아주면 떨림은 있지만 평온하게 폭 안겨 있습니다. 진짜 아무것도 의식하지 못하고 눈도 마주치지 못하는 아이가 자신을 위협하던 존재가 남성이라는 사실만은 아는 것이지요. 그 아이 앞에서 느꼈던 존재의 신비, 그 파리한 색깔마저 돌던 여린 피부가 지금까지 눈에 생생합니다.

그 작은 아이를 귀하게 여길수록 이 세상은 따뜻해지고 사람 살 만한 곳이 되지요. 우리가 인간을, 작은 생물을 어떻게 대하는가에 따라 우리가 만들어가는 세상은 달라집니다. 그것을 기억한다면 함부로 자

기 잣대로 누가 더 귀하다는 말은 할 수 없을 테죠.

　저 작은 청개구리 그 생명의 신비로 들어가는 이는 생명의 근원에 닿을 수 있습니다. 모든 존재는 생명의 근원에 닿는 통로입니다.

부서짐과 깨짐의 가치

참 답답해 보이죠? 쉽게 짐작이 가는 그림, 우물 안 개구리입니다. 밖에서 보는 사람의 답답한 느낌과 달리 정작 개구리 자신은 너무 편안해 보입니다. 굉장히 익숙한 장면 아닌가요?

찰스 다윈은 진화론을 펼치면서 살아남은 종의 특징은 똑똑하거나 힘 있는 종이 아니라 변화에 잘 적응하는 종이라고 했습니다. 이런 차원에서 보면 공룡이 멸종한 것은 당연한 일이었는지도 모르겠습니다. 큰 덩치에 대륙 간 이동도 쉽지 않았으니, 어떤 재앙이 생기면 피해가는 것도 어렵고 재앙에 노출될 확률도 높을 뿐 아니라 적응하기도 쉽지 않았기 때문입니다. 같은 선상에서 노년으로 갈수록 아름다운 사람들의 특징 역시 변화를 두려워하지 않는 사람들이라고 합니다.

사실 누구나 익숙한 패턴에만 머물면 편합니다. 머리 굴리지 않아도 되고 늘 하던 대로 하면, 누구도 문제 삼지 않고 에너지 소모도 적으니 심리적으로도 안정감을 느낄 수 있을 것입니다. 저 개구리처럼 몸을 상황에 딱 맞춰놓고 변화할 생각조차 하지 않지요. 사람의 몸도 그러합니다. 체조나 요가를 새로 시작한 사람은 여기저기 쓰지 않던 근육이 소리를 칩니다. 이 과정을 견뎌야 늘어졌던 근육이 힘을 되찾고 건강도 되찾

헛디딤, 균열의 무의식, 140×74cm, 종이에 수묵, 2021

을 수 있습니다. 그러나 이런 과정을 힘들다고 거부하면 고인 물은 썩게 마련입니다. 편안하게 틀 속에 몸을 넣고 있을수록 엔트로피의 법칙에 따라 아래로 아래로 무너져갑니다. 편안한 줄 알았는데 행복하지는 않더라는 것입니다. 아무것도 하지 않는 것, 어떤 도전도 없는 것, 싸울 일도 긴장감을 느낄 일도 없는 상황이 편안했을지는 모르지만 전혀 행복하게 하지는 못했다는 뜻이죠.

힘든 도전이 있으면 평소에 사용하지 않던 어떤 기능을 사용해야 합니다. 자신의 숨은 면모가 나오니 당연히 긴장과 불편함이 따릅니다. 이 긴장을 팽개치면 다시 저 우물 속으로 편안히 잠수하게 되긴 하지요. 그리고 잠시 휴식을 얻을 수 있을 것입니다. 그러나 무료함, 지리멸렬함, 삭아 내림, 인생의 의미 상실이라는 큰 대가를 치르게 됩니다.

도전이 인간으로 하여금 평소에 자신도 몰랐고 써보지도 않았던 힘, 에너지, 기능들을 표면으로 떠오르게 해줍니다. 그러면 가라앉던 에너지도 다시 위로 솟구칩니다. 삶이 새로워지고 생명에는 윤기가 흐르게 됩니다. 이때 노년이 아름다워집니다.

이런 개인적 차원을 넘어 사회적 차원에서도 우물 안 개구리를 볼 수 있습니다. 자신이 몸담은 세상, 사회, 공동체, 직장, 가족의 테두리 외는 보려고 하지 않는 성향의 사람들이 많습니다. 이 테두리 안에서 통용되는 가치관 외의 것은 이상한 것으로 심지어 나쁜 것으로 치부해버립니다. 이런 현상은 정치적 이해관계로 형성된 그룹에서 극단적으로 나타납니다. 진영논리만 활개를 치고, 저쪽 진영은 적이 되어버리고 맙니다. 극단적인 언어도 마구 날립니다. 잘못한 것은 끄집어내어 극대화

해 상대방을 잔인하게 매장해도 죄의식을 느끼지 않습니다. 옆에서 옳다구나 옳다구나 밀어붙이니 그것을 선으로 착각하게 됩니다. 심지어 A를 B로 왜곡해도, 거짓을 지어내도 자기 진영의 이익을 위해서라면 눈 하나 깜짝하지 않게 됩니다.

우물을 깨야 합니다. 다른 방법은 없습니다. 그릇은 깨져야 커집니다. 실제 그릇은 깨지면 못 쓰지만 이 그릇은 터지면서 넓어집니다. 누군들 자신이라는 그릇이 터지는 것을 좋아할 리는 없지요. 세상 많은 일은 이런 깨어짐의 변화를 받아들이는 이들에 의해 이루어집니다. 개구리 한 마리가 이 가치를 깨닫는 것, 부서짐과 깨짐의 가치를 깨닫는 일 그 앞에 우리를 세웁니다.

모든 것은 신비다

저 그림 속 아이들은 올챙이나 송사리가 아니라 도롱뇽 새끼들입니다. 물론 화백의 설명으로 들어 알았지요. 저 아이의 어른 버전이 우리 수녀원에 가끔 나타나 놀라움과 신기함을 동시에 선사해주곤 합니다. 그래도 아는 것이 별로 없어 이것저것 뒤지고 찾고 열심히 공부한 결과 얻은 것들은 다음과 같습니다.

이 아이는 1억 5,000만 년 전 공룡까지 잡아먹던 양서류를 조상으로 모시고 있습니다. 환경이 깨끗한 곳에서만 살아 그 지역 환경 상태를 알게 해주는 지표종 중 하나로 우리나라에 있는 종은 10센티미터 내외로 크지 않은 놈들이라 그리 겁먹게 하지는 않습니다. 신체 재생력이 놀라워 우리가 알듯이 꼬리가 잘리면 새로 자라나고 말단 부위 발가락, 심장까지도 재생되는 특이한 아이들입니다. 그리고 알을 따로따로 낳지 않아, 순대처럼 생긴 둥근 자루 속에 한꺼번에 들어 있습니다. 그리고 개구리들이 깨어나 알들을 먹지 못하게 개구리들보다 일찍 알을 낳는다고 합니다. 참 똑똑해요.

뭐 열심히 뒤져도 이 정도 이상은 나가지 못했지만, 이것만으로도 저 아이들은 저한테 많은 것을 품고 다가왔습니다. 가끔씩 수도원에도

도롱뇽, 167×128cm, 종이에 수묵, 2018

나타나니 혹시라도 모습을 볼 수 있을까 밖에 나가 어슬렁거리는데, 정말 거짓말처럼 풀이 많지 않은 풀밭 근처를 얼씬거리는 아이가 한 마리 있지 않겠는지요. 이것 정말 텔레파시가 통한 것 맞지요! 뭐 그다지 놀아주거나 할 틈은 주지 않고 재빨리 사라졌지만, 그래도 일부러 보러 나갔는데 떡 하니 나타나주는 센스!

맨 처음 마음에 닿았던 것은 2미터가 넘는 몸을 지녔던 놈들이 10센티미터로 줄었다는 사실이었습니다. 물론 이 지구환경, 포악한 인간 속에 살아남기 위해선 크기를 줄이는 것이 상책이었겠지요. 그러니 갈라파고스 같은 곳에만 살아남지 않고, 이렇게 우리 주변에도 얼씬거릴 수 있을 것입니다.

이것은 묘하게 모순되는 두 가지 사실이 겹쳐 떠오르게 합니다. 우선 한 가지는 크고 위엄 있던 존재가 쪼그라든 것에 대한 이미지입니다. 원래 참 뛰어난 품성이나 능력을 지녔는데, 단지 생존전략 상 존재를 위축시켜버린 부정적 이미지입니다. 어쩌면 우리 중 많은 사람은 자신 안에 자신도 모르는 엄청난 힘을 지니고 있지 않을까요? 이 가능성을 우리는 어떻게 사용하고 있을까요? 2미터에서 10센티미터로 줄어든 도룡뇽 나무랄 일이 아니지요. 정치를 하는 분들을 보면 이런 느낌은 더 강해집니다. 저분의 본성은 분명 저보다는 나을 것이라는 그런 생각이 절로 들게 합니다.

다른 이미지는 필요 없는 위세를 덜어내고 남길 것만 남긴 위와는 거의 정반대되는 이미지입니다. 덩치가 크니 살아남기 위해서도 자신보다 더 포악한 놈, 더 큰 놈이라도 잡아먹어야 하는 것이 생존의 법칙

이지요. 그러다 보면 쓸데없이 위세도 부려야 하고 소리도 커야 하고 힘도 키워야 하고, 이런 것들이 삶의 대부분을 차지할 수밖에 없습니다. 지구상에서 큰 몸집의 개체수는 작은 것들보다 숫자가 적으니 경쟁도 심할 수밖에 없겠지요. 위와 같은 경향을 지니면 사랑하고 보듬고 품어주고 위로해주고 나누고 이런 것들은 하찮게 여기게 됩니다. 만약 도롱뇽이 1억 5,000만 년 전과 같거나 더 크게 진화되었다면 잡아먹히거나 갈라파고스 같은 곳에서나 살아남을 수밖에 없고, 저처럼 일부러 나가 보고 싶어 하는 일도 없을 것입니다. 함께 살아간다는 것은 자신을 줄이는 일이요, 자신을 줄여야 상대의 자리도 있게 마련이지요.

모순된 두 이미지가 왔다 갔다 하면서, 한 생물이 지닌 신비로움의 세계로 다시 한번 여행을 떠납니다. 신비가 아닌 것은 아무것도 없습니다. 어쩌면 신비가 아닌 것은 이 지상에 존재할 수 없는지도 모릅니다. 그 감각을 잃지 말라고 오늘 그 아이가 떡 하니 나타나주었는지도 모르겠습니다.

작은 생물이 보여주는 만물의 순환

알아볼 도리가 없는 그림이었습니다. 뭐지? 또 한참을 보아도 깔려 있는 객관적 사실이 확인되지 않습니다. 제 경험치 밖인 것이지요. 이럴 땐 물어봐야 합니다. 뱀을 빨아먹고 사는 일종의 진드기들이 바글바글 붙어 있는 형상이라는 설명입니다. 개나 짐승들에 붙어사는 진드기와는 모양새가 조금 다르지요. 화백은 덧붙여 한 가지를 더 알려주었습니다. 사자충 즉 말 그대로 사자에 붙어사는 벌레가 있습니다. 대적할 생물이 없어 이름하여 밀림의 왕, 동물의 왕이라 일컫는 사자를 이 작은 벌레들이 들러붙어 죽일 수도 있다고 합니다.

그러고 보면 아무리 강해도 이 지상에서 천적이 없는 생물은 없는가 봅니다. 그리고 이로 인해 만물의 순환이 가능하니, 각자가 지닌 한계야말로 우주의 흐름에 가장 크게 일조하는지 모릅니다. 우리는 살아 있음 자체만으로 이미 주어진 사명을 다하는 것입니다. 할 말을 잃고 잠시 그림 앞에 머물렀습니다. 사실 충격적인 그림이지요. 마음 약한 이들은 들여다보고 싶지 않을지도 모릅니다.

"이 강한 메타포로 화백이 전하고자 하는 것이 무엇일까?" 물론 아무리 화백의 생각으로 들어간다 한들 제 생각을 지니고 들어갈 터이니

진드기, 187×94cm, 종이에 수묵, 2017

제 색깔로 볼 수밖에는 없겠지요. 가장 먼저 떠오른 것은 자신을 죽이는 것은 자신이라는 사실입니다. 왜 그런 생각이 떠올랐을까요?

뱀 중에서도 까치독사는 머리에 일곱 개의 점이 있다고 해서 '칠점사', 물리면 일곱 걸음을 못 가 죽는다고 해서 '칠보사'라 불립니다. 살모사에게 없는 신경독까지 지니고 있으며, 보통 독사는 몸집이 작지만 이놈은 덩치도 큽니다. 가히 우리나라에서는 당할 놈이 없는 강적이지요. 그런 놈에게도 적은 있습니다. 바로 이 그림 속 진드기이지요. 이 종류의 진드기는 상상하기 어려울 만큼 딱딱해서 뱀에게서 떨어질 경우 '탁' 하고 큰 소리가 날 정도이며, 뱀의 눈까지 파먹어 들어갑니다. 사람의 경우 진드기는 떼어내면 그만이지만 손발이 자유롭지 못한 개에게 붙으면 가려움에 떼굴떼굴 구릅니다. 그래도 안 떨어져 진드기가 나중에는 실컷 피를 빨아먹고선 콩알같이 둥글어집니다. 하물며 뱀이야 손발이 없을뿐더러 개처럼 떼굴떼굴 구를 수도 없으니 꼼짝없이 당할 수밖에 다른 도리가 없습니다.

그래서 결국 그렇게 강하던 놈도 제 몸에 붙은 작은 것 때문에 목숨을 잃는 일이 생깁니다. 어쩌면 강할수록 자신의 것이 자신을 죽이는 경우가 많은 것 같습니다. 천하의 사자 역시 사자충에 목숨을 잃는 것처럼, 강한 사람은 자신 안의 약한 부분을 잘 인식하지 못하는 경우가 많음을 봅니다.

수도생활은 물론 사회생활에서도 이것은 참 뭉근한 진리입니다. 자신을 죽이는 것은 자신이지 결코 남의 손길이 아닙니다. 아우슈비츠 그

끔찍한 곳의 흉포함도 해치지 못한, 영혼을 맑게 씻고 나온 이들이 있음을 우리는 잘 알고 있습니다. 외적 조건은 그저 나의 내면을 건드리는 도구에 불과합니다.

다음의 예를 들면 잘 알 수 있을 것입니다. 손등에 화상을 입었다고 치면 부드러운 것으로 스쳐도 아픔에 비명을 지릅니다. 그런데 아무런 상처도 없으면 못으로 긁어도 그저 조금 아플 뿐이지요. 그래서 외적 상황이 나를 건드린다면, 그것은 나의 상처를 보여주는 것이니 억울할 것 없다는 것이 저의 작은 통찰입니다. 사회생활에서도 보면 자신을 죽이는 것은 자신의 과오, 가족의 일탈입니다.

찍어내야 하는 인간 내면의 독사

징그럽고 소름 오소소 돋고 끔찍해 전율마저 일게 해 보는 즉시 눈길을 돌리고 싶습니까? 그런 깊은 자극은 어디서 오는 것일까요? 아름다움을 추구하는 작가가 저리 흉물스러운 그림을 왜 그렸을까요? 잘 팔리고 인기를 끌 만한 소재도 널렸는데, 왜 그런 소재가 아니라 눈을 돌릴 수도 있는 이런 소재를 택했을까요?

김호석 화백이 이 시대 절망을 먹고 사는 이들의 파괴적 작품 경향에라도 편승한 것일까요? 이런 일련의 질문을 하다 보면 작가가 의도하는 바는 무엇인지 그 마음 언저리가 슥 만져집니다. 징그럽고 혐오감을 주는 그림을 그리는 것이 목적이 아니라는 것이 보여집니다.

우선 뱀을 저렇게 정확하게 낫으로 내리꽂는 것은 대단한 훈련이 필요한 기술입니다. 수녀원은 원래 남성이 없는데다 저희는 봉쇄수도원이다 보니 웬만한 일은 수녀 즉 여자들 스스로 해결해야 합니다. 박쥐가 들어와도 지네가 슬슬 기어들어 와도 우리가 잡아야 합니다. 수녀원 곳곳에 지네를 잡을 수 있는 집게와 병이 놓여 있습니다.

뱀이라 해서 예외는 아닙니다. 수녀원 밖에서 배회하는 뱀이야 제 갈 길로 가도록 두면 되지만, 건물 안에 들어온 놈은 잡을 수밖에 없습

검은 씨앗, 138×199cm, 종이에 수묵, 2010

니다. 뱀 저도 살고 싶으니 궁지에 몰리면 똬리를 틀고 머리를 꼿꼿이 처드는 경우도 제법 있습니다. 이런 상황에서 낫은커녕 제법 폭이 있는 괭이로 머리를 누르는 일도 배짱이 필요합니다. 낫으로 정확하게 머리를 찍자면 아마도 무술 연마 수준이 필요합니다. 섣불리 낫을 들고 설치다가는 독사에 물려 자신이 죽을 수도 있기 때문입니다.

실제 생활에서는 굳이 저렇게 낫으로 정확하게 찍어 죽여야 할 필요는 없습니다. 그런 위험천만한 일을 할 이유도 없지요. 그러나 내면의 독사, 세상의 독사 문제로 넘어가면 내용이 달라집니다. 저런 작업은 필수가 됩니다.

우선 마음의 문제부터 봅시다. 마음의 문제는 저렇게 뱀 한 마리 따로 있는 것이 아니라, 얽히고설켜 있기 때문이지요. 뱀만 있는 것이 아니라, 좋은 것도 있고, 나빠도 지금은 때가 아닌 것도 있습니다. 그러니 괭이 같은 뭉툭한 것으로 내리누르다가는 쓸데없는 것까지 눌러 죽이거나 다치게 합니다. 정확하게 딱 그것만 찍어내는 마음 훈련이 필수입니다. 마음의 작업에는 정확한 눈이 필요합니다. 이 눈만 생기면 사실 마음 작업은 거의 된 것이나 다름없습니다. 무엇을 찍어낼 것인지, 좋지 않은 것이라도 품어야 할 것은 어떤 것인지 보는 눈입니다. 그러고 나면 바로 딱 그것을 집어내는 훈련을 해야 합니다. 알고 있다고 해서 되는 것이 아닙니다. 오랜 세월 이미 굳을 대로 굳어버린 집게가 말을 잘 들을 리 없으니 내 손가락으로 마음대로 움직일 수 있을 때까지 훈련해야 합니다.

뱀에 대한 두려움 또한 넘어서야 할 큰 숙제입니다. 훈련된 실력이

있다고 할지라도 뱀에 대한 두려움 앞에 서지 못하면 말짱 헛것입니다. 낫을 정통으로 맞고도 팽팽히 퉁겨질 것 같은 힘, 독사 앞에 서면 느껴지는 두려움은 서늘하기 그지없습니다. 독사 아닌 놈들은 사람의 기척이 느껴지면 꼬리가 빠지게 도망치지만, 까치독사(살무사) 같은 것들은 사람을 만나도 물러설 줄 모릅니다.

수녀원 뒷산을 오르던 중 저 그림과 같은 까치독사를 딱 한 번 만난 적이 있는데, 당시에는 까치독사인 줄 몰랐습니다. 어떤 놈인지 모르는 상태인데도 마주쳤을 때 느껴지던 서늘한 기운이 평소 마주쳤던 놈들과 다르다는 것을 지금도 생생하게 기억합니다. 눈빛은 정말 영화나 그림에서 보던 바로 그 눈빛입니다. 그놈은 도무지 자신이 차지한 자리에서 한 치도 움직일 생각이 없다는 걸 제 몸이 느끼고 있었습니다. 그러니 제가 움직여야 하는데 그놈을 거쳐 계속 앞으로 나가야 하나 말아야 하나 망설였지만, 솔직히 발걸음이 떨어지질 않았습니다. 수녀원 뒷산에 뱀이 워낙 많아 그들의 존재나 생리에 익숙해 있던 편이어서, 평소에는 그냥 살짝 돌아 지나치곤 했었습니다만, 그놈은 참 달랐습니다. 저런 놈에게 물리는 것보단 도망치는 것이 낫다 싶어 자존심 팍 꺾고 도로 내려와야 했지요. 그것도 눈치 슬슬 보며 뒷걸음으로 모양 빠지게 내려가다가 안전하다 싶은 곳에서는 그냥 내달렸지요.

그러면 인간 내면의 독사 같은 요소는 모조리 찍어내야 할까요? 아니, 찍어낼 수 있기나 할까요? 세상의 모든 요소는 극과 극이 함께 갑니다. 만약 용을 써서 상당수 없앤다고 해도 밖에서 다시 들어올 수도 있

습니다. 그래서 제대로 보는 눈이 필요하다는 것입니다. 이것은 세상의 독사라는 차원에 접하면 더더욱 그러합니다. 예수 그리스도는 '가라지의 비유'를 통해 이에 대해 말씀하십니다. 추수 때까지는 그냥 두어야 한다고요.

세상의 악과 맞서 싸운 이들 덕분에 우리는 지금 민주주의를 누리며 살고 있습니다. 내면의 싸움이든, 세상 안에서 악과 싸움이든 싸우지 않고 이룰 수 있는 것은 없습니다. 그래서 민주주의는 피를 먹고 자란다고들 말합니다. 그리스도교 영성에도 영적 생활에서 '싸움'이라는 은유는 초기부터 확고히 자리 잡았습니다. 그렇기는 하지만 영성가, 신비가들은 또한 식별력을 참으로 중시했습니다. 그리고 '있는 그대로의 자신을 인정하는 것'을 가장 큰 덕으로 여겼습니다. 이 '있는 그대로'라는 말 안에는 악함, 어둠의 요소가 없을 수 없지요.

그렇게 싸우는 분 가운데는 모든 악을 척결해야 할 세력으로 보고 용맹하게 돌진하는 분들이 있는데, 세월의 흐름 가운데서 보면 그들 자신이 악과 싸우다가 그 악에 물들어버렸음을 씁쓸하게 보게 됩니다. 영성생활에서도 그렇습니다. 악함을 모조리 없애려다 괴물이 되는 경우를 보게 되지요.

그러나 싸움을 포기하는 경우의 결과 역시 참 비참합니다. 세상은 있는 자들만의 천국이 되어 가난하고 힘없는 자들은 설 자리를 잃어버리고 지옥의 바닥을 헤맬 것이요, 영적 생활에서는 맑음과 종교적 가치는 찾아볼 수 없고, 세상의 실리와 세속적 이득만이 가득한 타락을 볼 수밖에 없을 것입니다.

또 한 가지, 독은 독으로 치유할 수 있다는 면도 짚어보아야 합니다. 독사에 물렸을 때 치료제는 그 독사의 독으로 만듭니다. 그래서 물렸을 때 시간을 지체하지 않는 것과 어떤 독사인지 아는 것이 매우 중요합니다. 이것은 아마도 화백이 인생 최대의 위기였던 대학교 재직 시절 사건에 대처한 화백의 자세에 참 잘 적용됩니다. 명예를 목숨보다 더 중히 여기던 화백에게 그 사건은 아마도 죽음보다 더한 치명적 타격이었을 것이고, 화백은 진실을 밝히기 위한 법정 싸움은 끝까지 가면서도 그 사건 자체 그 죽음을 받아들임으로써, 자신의 그림의 방향, 삶의 가치마저 달라졌습니다. 이후 그의 그림에는 사실성에 더하여 상징성이 시보다 더 함축적으로 담기기 시작했습니다. 그 내용은 가히 종교적이라 해도 무방할 정도의 차원에까지 접근했습니다. 그 아프고 고독하고 지옥의 바닥 같은 체험이라는 독이 오히려 화백 예술의 치유제를 넘어 승화제가 됨을 봅니다.

이렇듯 얼핏 험악해 보이는 이 그림이 말하고자 하는 바는 그 폭과 깊이가 참 넓습니다. 이 복잡한 주제를 한 폭의 그림에 담느라고 화백이 노심초사한 모습이 눈에 보는 듯 그려집니다.

일깨워줄 뿐

두려움의 씨앗
떠오르게 하는 말, 사람

아름다움의 씨앗
떠오르게 하는 말, 사람

이쪽은 싫고
저쪽은 좋다구

이쪽이든 저쪽이든
씨앗은
자신 안에 있음을
일깨워줄 뿐

평범함의 행복함

사람의 상상력과 정신을 표현하고자 하는 갈망이 조화롭고 아름답게 표현될 때, 거기서 빚어진 작품은 다른 사람들의 마음과 상상력에도 영향을 미칩니다.

쥐꼬리가 아름다울 수 있다는 것을 처음 알았네요. 화면을 가르며 휙 날라 쭉 뻗어, 늘씬한 말의 몸체를 한 대 휘갈겨줄 것 같은 시원한 느낌이 먼저 들었습니다. 거침없이 뻗었습니다. 사실 선입견을 버리고 본다면 쥐꼬리의 모습은 저러합니다.

그래도 그 사실에 눈뜬다는 것은 전혀 별개의 문제이지요. 많은 이가 그러하리라 짐작합니다만, 저 역시 쥐꼬리의 이런 면은 처음 느껴보았습니다. 쥐꼬리의 역할을 한 번 봅시다. 쥐는 꼬리로 방향감각을 잡는다고 합니다. 또 저 긴 꼬리로 달걀을 휘감아 내리고, 참기름병에 꼬리를 넣어 참기름을 빨아먹습니다. 그래서 쥐꼬리를 끊어버리면 당장 죽지는 않더라도, 생존에 엄청난 지장을 초래해 오래 살지 못하고 죽게 된다고 합니다.

우리에게 익숙한 쥐꼬리의 이미지로, '쥐꼬리 같은 봉급'이라는 말이 있지요. 별 볼 일 없는 것 중에서도 별 볼 일 없는 것이라는 이미지가 강합

쥐꼬리, 197×137cm, 종이에 수묵, 2019

니다. 그런데 당사자인 쥐에게는 별 볼 일이 많네요. 꼬리 없이는 살아가기가 힘들 정도이니까요. 당사자와는 관계없는 뇌리에 박힌 이미지를 깨며 이 작품은 우리에게 다가옵니다. 그렇다면 쥐꼬리 같은 봉급이라는 이미지도 깰 수 있겠지요.

돈 많다는 삼성의 3세대 경영주가 연일 언론에 오르내립니다. SK, 롯데 역시 집안 문제로 시끄럽습니다. 정치인들이 높은 자리에 오르기 전 겪는 국회 청문회 때는 온갖 집안일이 다 들춰집니다.

쥐꼬리 봉급을 받고 사는 이들에 대한 찬가라도 불러야 할 판입니다. 평범함의 행복함! 쥐는 쥐꼬리로도 행복한지 모릅니다. 우리 인간에 빗대어, 아니 정확히 표현하면 우리 욕망에 빗대어 폄하하는지도 모릅니다. 그만큼 우리는 평범함의 행복을 놓치고 사는 세대이기 때문일 것입니다. 돈 많고, 지위 높고, 학식 높은 것만을 행복으로 부추기는 풍조를 향해 저 쥐꼬리가 멋지게 한 방 날려주면 좋겠습니다.

관계의 그물망이라는 눈

믿기지 않을 정도로 발전해온 과학으로도 우리가 우주에 대해 알수 있는 것은 5퍼센트에 불과하다고 합니다. 나머지 95퍼센트는 '암흑'이라는 말이 앞에 붙은 '암흑물질', '암흑에너지'로 이루어져 있습니다. 암흑물질이 있어 우주는 흩어지지 않고 모여 있고, 암흑에너지 덕분에 우주가 팽창한다는 것도 거의 정설로 받아들이지만, 새로운 이론도 나오는 것을 보면 완전히 정설로 단정 짓지 못하는 부분도 남아 있나 봅니다. 이 정도가 아니라 암흑이라는 말이 지시하듯, 이 두 가지의 정체에 대해서는 모르는 것이 대부분입니다.

우리 인간이 모르는 것이 어디 이뿐입니까? 쿼크의 세계는 또 어떻습니까? 궁극의 물질 즉 더는 쪼갤 수 없는 물질로, 이것은 우주를 구성하는 가장 기본적인 물질로 알려져 있습니다. 이것은 동료끼리 결합해야만 존재하는 것으로 결코 떼어낼 수 없는 물질입니다. 더는 쪼개는 일이 무의미해지는 경계에 존재하는 '쿼크'는 물질은 무엇이든 쪼갤 수 있다고 믿는 우리의 상식을 거부하는 물질입니다. 마지막 입자인 줄 알았던 원자도 전자와 쿼크라는 벽돌로 이루어진 구조물이라는 것은 이미 일반상식이 되었습니다. 6가지 종류의 쿼크가 있다는 사실까지 알아낸

노랗고 축축하면서고 멍한 눈, 141×74cm, 종이에 수묵, 2015

인간의 힘이 대단하지만 아직도 밝혀내지 못한 것이 엄청 많습니다.

이 쿼크라는 궁극의 물질도 우주 이전 영영세세부터 존재하는 것이 아니라 빅뱅 때 생겨났다는 것도 알려져 있습니다. 영원한 것은 없으며, 왜 생겨났는지에 대해 그 똑똑한 과학은 한마디도 답을 못해줍니다. 빅뱅 당시 중력이 상상을 초월할 만큼 약간만 작았어도 우주는 퍼져버려 존재하지 않았을 것이고, 조금만 무거웠어도 한 점보다 더 적게 쪼그라들었을 것이라 하나, 이것도 왜 무엇 때문에 무로 되지 않고 우주는 존재하는지 누구도 대답하지 못합니다.

이 사실은 인체의 신비, 작은 꽃, 동물, 곤충, 바이러스의 세계에까지 그대로 적용됩니다. 우리는 아는 것보다 모르는 것이 더 많습니다. 세기의 천재 스티븐 호킹이 이 우주를 한꺼번에 설명할 법칙을 발견할 수 있다고 했을 때 무신론자들은 열광했습니다. 드디어 신이 필요 없는 자족하는 우주를 발견한다는 의미이기 때문입니다. 그러나 결국 스티븐 호킹마저 공개적으로 그런 것은 없다는 사실을 인정했습니다. 이렇게 우리는 신비의 세계 안에 살고 있습니다.

이 그림 속 벌만 해도 그렇습니다. 벌이 물 위에 누워 배영하고 있습니다. 벌의 몸이 물에 살짝 잠겨 더듬이가 마치 부러진 것처럼 물에 비치고 있습니다. 화백의 화실 옆 돌확에서 여러 번 관찰한 장면을 그린 것입니다. 상상의 세계가 아닙니다. 한쪽 날개만 휘저어 뱅뱅 도는 것이지요. 수영을 하는지 몸을 씻는지 유유자적 노는지 무슨 필요가 있어 저러는지 벌한테 물을 수야 없지 않겠습니까. 물론 오랜 기간 관찰하고 또 관찰하다 보면 그 이유가 나올 수야 있겠지요. 하지만 이것 하나로 벌의

세계가 다 파헤쳐지는 일은 결코 없습니다.

벌의 세계를 설사 속속들이 다 안다고 해도 벌 자체를 진정으로 알 수는 없습니다. 벌에 대해 별로 아는 것이 없는 시골 할머니가 농사일을 하며 만나는 벌이 진짜 벌인지 모릅니다. 할머니는 벌에 대해 아는 것이 아니라 그저 벌을 알고 있습니다. 모든 것을 속속들이 파헤쳐야 안다고 믿는 과학의 정신이 볼 수 없는 것을 모르는 채로도 알 수 있는 또 다른 눈이 있습니다. 관계의 그물망이라는 눈입니다.

신비는 쟁취하거나 분석하는 것을 통해 아는 것이 아니죠. 누구나 다 알지요. 신비는 내가 다가가기보다 신비가 나에게로 다가옵니다. 신비를 향해 활짝 열린 문을 신비가 먼저 찾고 있습니다. 그리고 무엇보다 신비는 엄청 거대하고 장엄한 것을 통하기보다 저 벌처럼 아주 일상적인 것에서 더 자주 많이 우리를 찾아옵니다.

손안의 분리되지 않은 세상

나비가 똥을 빨아먹고 있습니다. 이 말을 들으면, 아니 먼저 이 그림을 보면 "으-"라는 소리부터 먼저 나오는 사람이 대부분일 것입니다. 산에 오르다 죽은 지렁이를 노랑나비가 빨아먹는 모습을 봤을 때 저 역시 비슷한 반응이 일었습니다. 그리고 바로 다음 순간, 저의 반응에 물음이 생겨 가던 길을 멈추었습니다. 노랑나비와 죽은 지렁이 그 둘 사이 내가 쳐놓은 경계가 선명히 보였지요. 노랑나비는 참한 것, 죽은 것이나 지렁이는 흉한 것. 뭐 당연하다고요? 그럴 수도 있으나, 삶은 이 경계 안에 갇히면 더도 덜도 없이 우연과 필연, 행복과 불행, 죽음과 삶, 악과 선, 흑과 백의 분리된 세계 속에 다람쥐가 쳇바퀴 돌듯 끊임없는 반복한다는 사실이 부정할 수 없이 눈앞에 다가섭니다.

이 둘은 결코 분리될 수도 없거니와 한쪽이 없이는 다른 쪽도 있을 수 없습니다. 그런데 한쪽만을 선으로 정해놓으면 삶 자체가 분리되는 것이지요. 그 결과는 무슨 철학의 이론이 아니라, 비극적인 삶입니다. 자신에게 좋다고 여기는 것만 얻을 수 있는 삶이란 없으니, 이렇게 갈라진 세상에서 흉한 것이 다가올 때 삶은 비극이 될 수밖에 없는 것입니다. 이 틀을 부수지 않는 한, 무한반복입니다.

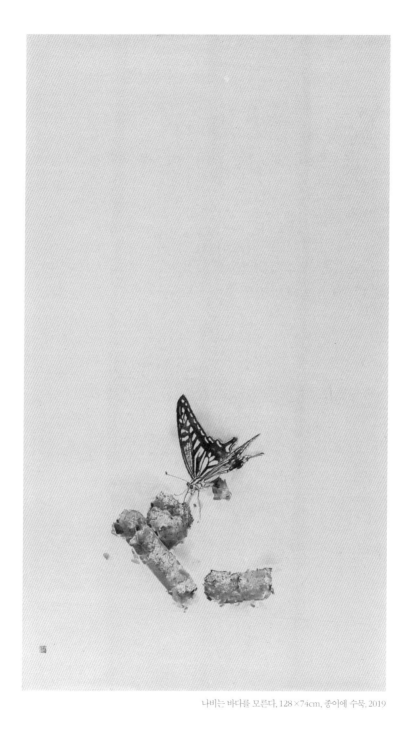

나비는 바다를 모른다, 128×74cm, 종이에 수묵, 2019

설사 평생 좋은 것만 얻으며 살았던 사람이 있다손 치더라도 그는 가장 흉한 것인 죽음만은 피할 길이 없고, 한 번도 연습하지 않은 흉한 것에 대해 대처할 길을 알지 못할 것은 너무도 분명한 사실입니다. 그 비극을 누가 감당해내겠습니까. 그래서 통합, 수렴, 일치, 단순함 등이 수도생활에서 참 중요한 주제가 됩니다. 호랑나비와 똥 각각 다르되, 서로 분리되지 않는 세상, 그 세상은 바로 내 손안에 있습니다.

〈나비는 바다를 모른다〉는 제목도 시사하는 바가 큽니다. 나비와 바다, 연결할 수 없을 것 같은 두 이슈, 그래서 나비는 정말 바다를 모를까요?

삶의 잔혹함과 장엄함, 그 사이

저 날개가 파리의 것이라는 사실을 눈치채셨는지요. 그다음 수수께끼는 파리를 가리는 직선 같은 물건입니다. 그림을 아주 자세히 봐야 합니다. 선인지 얇은 막대기인지가 죽 그어져 있습니다. 그렇습니다. 칼날입니다. 칼을 갈아본 사람은 저 그림을 알아볼 수 있습니다. 저는 수련기 때 숫돌에 칼 가는 법을 배웠습니다. 우선 칼에는 양날 칼과 단면 칼이 있습니다. 칼 끝선에 얇은 면이 양쪽으로 있는 양면 칼과 한 면만 있고 뒷면은 전체가 평평한 단면 칼이 있습니다. 칼을 잘 모르는 사람이 칼을 갈 때 단면 칼을 숫돌에다 양면 모두 쓱쓱 갈아버리기 쉽습니다. 그러면 칼날이 쉽게 무너지고 나중에는 쓰지 못하는 칼이 됩니다. 칼은 숫돌 위에 동전이 들어갈 만큼의 각도 정도로 눕혀 갈아야 위에서 말한 칼면이 제대로 갈리게 됩니다. 잠시 곁길로 빠졌습니다.

칼 뒷면에 묻은 무엇인가를 핥느라 파리는 지금 자신의 날개가 잘리는 줄도 모릅니다. 아마도 회칼일 가능성에 표를 던집니다. 맛있는 생선 피에 정신이 팔린 파리는 칼날도 면도 구별되지 않습니다. 회칼, 생선 피, 파리 이렇게 나열해보면 뭔가 슬쩍 소름이 돋는 기분이 됩니다. 눈에 보이지는 않지만 먹고살아야 하는 사람, 먹고살아야 하는 파리, 남

커튼 뒤의 그림자, 169×130cm, 종이에 수묵, 2019

의 생명을 위해 산 채로 죽임당한 생선, 그 생선을 뜨는 회칼. 그 앞에 화백은 우리를 불러세웁니다.

삶의 잔혹함과 삶의 장엄함은 종이 한 장 차이도 나지 않습니다. 날개 잘리는 줄 모르는 파리를 어리석다고 감히 말할 수 없는 이유도 여기에 있겠지요. 그 어리석음은 잊고 잘난 줄 아는 우리들은 어쩌면 파리 목숨보다 더 부질없는 짓을 저지르고 사는지도 모릅니다. 타자의 약점에 마구 조소를 날리는 동안 저 파리처럼 자신의 약점만 만천하에 알리고 있을 수도 있습니다. 정치의 세계를 보고 있으면 헛웃음만 날 때가 많습니다.

존재를 유지한다는 것 자체가 사실 잔혹사이거늘 더는 무슨 할 말이 있겠습니까? 그럼에도 우리는 할 말이 너무도 많고, 남의 약점 앞에서는 세상 의로운 사람처럼 부르르 떱니다. 날개 잘리는 파리, 어쩌면 우리의 수많은 자화상 중 한 모습 아닐까요.

사슬의 고리

저는 시골에서 산 경험이 없지만 어렸을 적 저 땅강아지를 본 적이 있습니다. 아스팔트나 시멘트가 골목길마저 도배하지 않았던 시절, 골목에서도 본 적이 있었습니다. 이름부터 강아지가 붙어서 그런지 지렁이나 짚신벌레처럼 징그럽게 느껴지지는 않았던 기억이 납니다. 남자아이들은 이 아이를 잡으면 횡재라도 한듯 신나서 목에 줄을 매달아 가지고 놀기도 했지요.

잘 알려진 아이가 아니니 일단 조사부터 해보았습니다. 메뚜기목 땅강아지과에 속하고 온몸에 짧은 털이 덮여 있어 땅속에 살아도 흙이 묻지 않습니다. 네 번씩이나 허물벗기를 하며, 잡식성으로 풀뿌리나 벌레를 먹습니다. 크기는 3, 4센티미터로 앞발이 포크레인처럼 땅을 잘 파고 턱이 발달해 단단한 것도 잘 씹어 먹습니다. 몸에는 전체 길이의 3분의 1가량 되는 짧은 날개가 붙어 있어, 이것이 모양새가 더 귀엽게 보이게 하는 것 같습니다. 이 짧은 날개로 제법 날아다니기도 하고, 하루살이처럼 겁 없이 불 속으로 뛰어들기도 하나 봅니다. 인간의 입장에서 보자면 개체수가 너무 많으면 밭작물의 뿌리를 먹어 치우니 해가 되고, 적당히 있으면 해충들을 먹으니 도움이 되기도 합니다. 수컷이나 암컷이

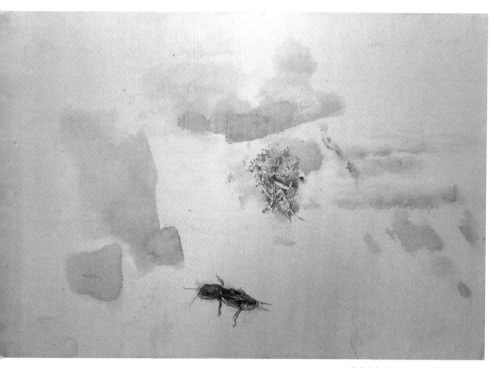

땅강아지, 57 ×85cm, 종이에 수묵, 2022

나 서로를 찾아 도도도도……. 비슷한 작은 소리를 낸다고 합니다.

흔히 분수 모르고 뽐내는 사람을 땅강아지에 비유하기도 하는데, 그것은 아마도 한 민담에서 유래하는 것 같습니다. 강원도 양양군에서 조사된 「땅강아지」 민담은 땅강아지가 비 온 뒤에 뽐내며 나타나서 개미들을 짓밟아주고는 이번에는 두루미와 물고기 잡기 놀이를 하다가 물고기에게 먹혀버렸습니다. 그런데 마음씨 착한 두루미가 그 고기를 잡아 배를 찢어 구해주었건만 땅강아지는 적반하장으로 자기가 잡은 고기라고 떼를 썼다는 이야기가 있습니다. 땅에서 기는 놈치고 생김새도 좀 나쁘지 않다 보니 인간들은 또 거기에 자신들의 생각을 씌워 잘난 척하는 놈을 비유하기도 합니다. 뭐 글이란 것도 보면 다 이런 류에서 왔다 갔다 하는지도 모르겠습니다.

하여간 종합해보면 생김새도 땅속 벌레치곤 제법 괜찮고 땅속을 파고, 땅 위를 기고, 날아다니기도 하고 온갖 것을 다 하는 놈입니다. 그런데 땅속으로 10~15센티미터 정도밖에 파지 않으며, 땅 위에 내내 있을 수도 없고, 날되 높이나 멀리 날지도 못하고, 생김새도 진짜 멋지다며 감탄이 나올 정도는 아닙니다. 참 독특한 특성을 지닌 아이입니다. 골고루 다 하는데 전문 분야가 뚜렷하지 않습니다. 뭐 그렇다는 것이죠. 여기서 또 우리 인간에게 비교하고 싶은 욕구가 스멀스멀 나오는 저를 봅니다.

각 사람이나 각 짐승, 곤충은 자기만의 생김새와 세계가 있습니다. 그것으로 충분히 아름답습니다. 우리 인간만이 끊임없이 다른 개체에

자신의 생각을 투영합니다. 이것이 은유와 상징으로 예술의 세계를 드높이는 것이기도 하지만, 어떤 존재에 자신이 만든 프레임을 씌우는 결과가 되기도 합니다. 예를 들면 "저 사람은 부처님 가운데 토막이다"라는 일상의 은유가 있습니다. 그 사람 전체가 아니라 그 사람이 한 행위, 어떤 사건에 대해 그런 평가를 할 수는 있다고 봅니다. 하지만 성장기의 아이에게 어떤 틀을 씌우는 것은 그것이 아무리 긍정적이라고 할지라도 다른 면은 억누르는 결과가 될 수도 있습니다. 땅강아지는 땅강아지요, 지렁이는 지렁이일 뿐 다른 아무것도 아닙니다.

땅강아지 한 마리를 그린 화백의 마음은 알 길이 없지만, 예술이라는 세계는 사람을 무한대로 끌어당기는 힘이 있습니다.

추애

이 두 그림은 함께 이야기를 해야 할까 봅니다. 뱀허물쌍살벌이라는 이름을 지닌 벌의 벌집입니다. 우리 수녀원 뒷산에서도 가끔 만납니다. 이 벌은 벌집을 나뭇가지에다 대롱대롱 길게 매달 듯 만드는데요, 처음 이 벌집을 만났을 때 정말 뱀이 나무에 걸쳐 있는 줄 알고 온몸에 소름이 돋았던 기억이 지금도 생생합니다. 큰 것은 60센티미터나 된다는데, 제가 본 것은 그 반 정도 혹은 더 작았지만 뱀 같은 느낌은 정말 생생했지요. 아마도 나뭇가지에다 집을 지으려니 새들이나 맹금류의 습격을 피하려 위장하지 않았나 혼자 생각해보곤 했습니다. 흉내쟁이 치곤 제법 잘했다며 칭찬 아닌 칭찬도 해주곤 합니다.

그런데 화백은 왜 한쪽은 텅 비워 그렸을까요? 이 물음이 생기게 하는 것이 이 그림의 목적이겠다는 생각이 듭니다. 비어 있는 것 앞에 서면 사람에게 어떤 식으로든 작용이 일어납니다. 부정적 반응이 차라리 무반응보다는 나으니까요. 사람을 물음 앞에 불러세웁니다. 그리고 그 비어 있음은 화가의 생각에 고정되지 않고 보는 사람 자신의 영역이 되게 하는 힘이 있습니다. 저 빈 속에 꿀이 가득 들었을까? 아니면 다 비워내고 텅텅 비었다는 걸까? 이런 단순한 질문에서 시작됩니다.

공영쇄락 I , 142×74cm, 종이에 수묵, 2019(좌) ┃ 공영쇄락 II, 142×74cm, 종이에 수묵, 2019(우)

그리고 그렇듯 바지런히 드나들며 모아놓은 꿀을 인간에게 내주는 그 비움이 다시 떠오릅니다. 그러고도 벌들은 억울하지도 않은지 다시 꿀을 모읍니다. 토끼는 멧돼지나 호랑이에게 먹혀 호랑이나 멧돼지의 몸이 됩니다. 그 비움의 연쇄고리에서 자연은 자연스럽게 자신을 타자에게 비웁니다. 어느 것도 예외는 없습니다. 회귀하는 연어의 등을 쪼아 먹는 갈매기가 인간의 눈에는 끔찍하지만, 그것은 그들에게 하나의 순리입니다. 다른 몸이 될 뿐이지요. 인간은 많이 가진 사람일수록 없는 이들의 것을 빼앗으면서, 이런 동물들의 세계를 잔인하게 느끼는 것은 모순 중 모순이 아닐는지요. 그런 이들에게 저 텅 빔은 쓸모없는 그림으로 비칠지도 모르겠군요.

다음에는 비어 있음의 충만과 꽉 참의 충만이 다가옵니다. 꽉 찬 것을 충만이라고 여기는 분들에게는 고개가 갸우뚱해지는 이야기가 될 수도 있습니다. 더는 채울 수 없이 꽉 찬, 모든 것이 다 모인 그것을 충만이라 여기는 분들이 허무를 더 쉽게 느끼는 것을 자주 봅니다. 이것은 모순처럼 보이는데 사실은 모순이 아니라 현실입니다. 어쩌면 충만은 비울수록 더 얻어내는 것인지도 모르기 때문입니다. 비어 있을수록 그득한, 놓을수록 여유로운, 버릴수록 자유로운 그 비움의 충만은 경험해 본 사람만이 알 수 있는 것입니다.

책 읽는 바퀴벌레

어떤 그림을 처음 대할 때면 "와!" 하고 감탄사가 먼저 터져 나오는 것과 "어? 이거 뭐지?"라고 물음 앞에 세우는 것과 또 그림 속 여러 겹으로 겹치는 은유의 세계가 파노라마처럼 자락 자락 펼쳐지는 것들이 있습니다. 또한 세 가지는 함께 겹치기도 합니다.

이 그림은 감탄사가 터지게 합니다. 책을 읽는 바퀴벌레! 그것도 편하게 벌렁 누워 어떤 내용에 심취한 듯한 모습입니다. 더듬이는 움찔움찔 움직이고 주둥이는 살짝 열려 있습니다. "이 내용 어떻게 생각해?"라고 내게 말을 걸어올 것 같습니다. 화백 덕분에 바퀴벌레와 대화를 해보네요.

대화를 하자면 먼저 뭘 읽는지 알아야 할 것입니다. 그런데 먼저 눈에 띄는 것은 책이 너덜너덜하다는 점입니다. 단지 많이 읽어서 낡은 것이 아니라 아주 오래된 책인 모양새입니다. 하기야 바퀴벌레가 우리보다 훨씬 전 생겨나 지구와 나이가 비슷하니, 그 책이 낡은 것도 이상할 것이 없습니다. 당연히 표지에 있는 글도 우리가 읽기에는 무리입니다. 저 문자는 아직 인류가 해독하지 못한 저 먼 환인 환웅 시대의 '녹도문자'라고 합니다. 암각화에 새겨진 몇 개가 전부인지라 해독이 불가능한

주체는 스스로 나타날 때에만 현존한다, 130×168cm, 종이에 수묵, 2019

문자요, 일가에서는 한글의 기원이라고도 합니다.

어쨌든 우리가 읽지 못하는 문자를 읽으며 갑자기 우리를 흘깃 쳐다보곤 "이 내용 알겠어?"라고 물어볼 태세입니다. 왠지 녹도문자판 '종의 기원'일 것 같은 느낌에 혼자 쿡 웃었습니다. 보는 족족 자신들을 때려잡는 인간들, 그런데 그들이 하는 짓을 바퀴벌레가 보자니 한심하기 그지없어 '도대체 어떤 존재인지' 새삼 궁금해 인간의 기원에 대해 읽는 모습을 상상해봅니다.

바퀴는 3억 5,000만 년 전부터 지구에서 살았으며 공룡이 멸종되었을 때도 끈질기게 살아남았는데, 다른 생물은 견딜 수 없는 악조건에도 살아남을 수 있는 강력한 생존력을 끊임없이 진화시켜왔습니다. 학자들은 지구가 멸망해도 바퀴벌레는 살아남을 것이라고까지 말합니다.

문명과 과학의 발달로 인간생활이 옛날 왕족보다 더 편하고 화려해진 오늘의 인류는 정말 대단한 착각에 빠져 살고 있습니다. 이론적으로는 우주의 암흑물질과 암흑에너지를 제외하면 우리가 아는 우주는 5퍼센트도 안 된다고 하지만, 무의식 속에서는 강력하게 인간이 생태계의 왕이라고 자부하고 있습니다. 그렇습니다. 지구 온도가 몇 도만 올라가도 인류는 멸종할 것입니다. 그렇게 약하면서 자신의 약함을 알지 못하는 어쩌면 지구상에서 가장 어리석은 동물이 인간일지 모릅니다.

그 인간을 바퀴벌레마저 신기해하며 연구하는 중인가 봅니다. 화백의 그림 중 벌레들은 대체로 아주 작게 그려져 있습니다. 어떤 것은 큰 화면에 점처럼 작게 그려진 것도 있습니다. 그런데 이 바퀴벌레 그림은

그림 크기만 무려 60~70센티미터 정도라고 합니다. 일부러 크기를 여쭈어보았습니다. 아마도 이 그림 앞에 서면 시커먼 바퀴벌레가 압도하듯 우리 앞에 떡 버티고 서 있을 것 같습니다.

벌레에게도 압도당할 땐 당해야지요. 그것이 오히려 만물 중 최고 꼭짓점에 있다고 자처하는 인간의 참 자세가 아닐는지요.

깊은 숨겨짐의 폭탄을 여는 그날

말벌에 쏘인 적 있는 분 손들어보세요. 저요! 우주에서 날아온 유성에라도 한 방 맞은 것 같답니다. 급경사 언덕에서 풀 베기하다 갑작스러운 공격에 굴러떨어질 뻔했습니다. 정말이지 비유가 아니라 옆 수녀님이 잡아주지 않았더라면 굴러떨어져 대형사고가 날 뻔했습니다. 그런데 그 위급한 상황이 조금도 의식되지 않을 정도로 아픕니다. 눈에 빛이 번쩍번쩍거리지요. 다른 벌들에 쏘여도 꽤나 아픕니다만, 말벌은 정말 차원이 다릅니다.

그런 말벌통에 누군가 구멍을 뚫었습니다. 진짜 야단났지요. 그냥 폭탄입니다. 말벌 한 마리면 꿀벌통 하나 끝내는 것은 문제도 아닙니다. 한 마리가 한 번에 꿀벌 수백 마리를 죽인다고도 합니다. 말벌은 사마귀도 잡아먹는다니까요. 벌집을 공격해 꿀을 몽땅 빨아가고 애벌레까지 싹쓸이해갑니다. 그런 말벌통에다 누군가 구멍을 뚫었습니다. 그것도 우연이 아니라 뭔가 작정하고 뚫은 듯합니다. 당연히 그 대가를 치를 것이 예상됩니다.

온갖 시대를 꿰뚫어 전쟁과 폭군의 만행, 재산과 권력을 노리는 살인 방화, 민족 간 분쟁으로 인한 타종족 인종청소 등 역사는 비극이 관

죽음이 망각을 가져오지 않는다, 141×74cm, 종이에 수묵, 2021

통하지 않은 시기가 없습니다. 어떤 불행도 그것만이 유일한 것은 없습니다. 이것은 사실입니다. 하지만 바로 그만큼, 어떤 불행도 통틀어 다 그렇다고 일괄적으로 말할 수는 없습니다. 이 말을 하는 이들은 그 가해자 중 한 명이거나 거기서 떨어지는 떡고물이라도 얻는 이거나 그런 성향에 탑승한 이들일 것입니다. 그 불행만의 끔찍한 고통과 상흔이 있습니다.

하지만 그런 고통을 당했다고 해서 그 희생자들이 모든 것을 걸고 그 희생의 의미를 캐고 그 희생의 원인과 배후를 끝까지 쫓아가는 경우는 이상하게도 그다지 많지 않습니다. 입은 상처가 클수록 고통도 커지니, 감당할 수 없는 고통에서 벗어나고 싶어 그 불행을 묻어버리려는 경향이 강합니다. 여기에 가해자들 혹은 그 사회의 주도자들이 물질적 배상이나 위협을 통해 그런 사건을 묻어버리려고 하기 때문이기도 합니다. 그런 분위기가 두렵고 또다시 그런 불행을 당하지 않기 위해서라도 오히려 깊이 숨어버리는 경우가 많습니다.

그러나 어떤 대가를 치르더라도 그 불행의 원인을 캐는 희생자들, 원래의 희생보다 오히려 더 큰 희생을 치러가면서도 그 밑바닥으로 내려가는 고귀한 희생자들이 있어왔습니다. 그들을 통해 비틀어졌던 역사는 제 의미를 도로 찾곤 합니다. 이런 의미에서 역사는 약자들의 역사입니다.

아르헨티나의 희생된 아이들의 어머니들, 잔인한 여성 폭력에 용감하게 일어난 동남아 여성들, 그 잔인하고 무시무시한 사회 분위기 속에서도 그들은 결코 무너지지 않았습니다. 자식과 동료 인간들의 희생이

자신 안에 새겨져 그 의미를 찾지 않고서는 도저히 물러설 수 없는 어떤 뼈 같은 것이 내면에 심어진 듯, 그들은 아무리 짓눌러도 한 걸음 한 걸음 개미걸음일지라도 나아갔습니다.

우리나라에도 이런 이들의 뒤를 잇는 여성들이 있습니다. 이소선 여사, 김용균 어머니 김미숙 여사, 세월호 수많은 엄마들 그리고 아빠들 이들은 결코 멈출 수 없는 걸음을 걷고 있습니다. 그들의 걸음에서 자기 자식이 희생되자, 오히려 수많은 자식을 얻은 어머니가 되었음을 봅니다. 이제는 새로 얻은 자식이 희생되지 않도록 새길을 닦습니다. 자신의 몸으로, 미약하기 그지없는 몸으로…….

가장 부드러운 물이 바위를 깎듯, 이들의 걸음은 언젠가는 사람을 희생시키고 얻은 힘이 어떤 것인지 드러나게 할 것입니다. 온갖 탐욕으로 누더기 같아진 세상을, 돈으로도 무엇으로도 가라앉힐 수 없는 그들의 열정이 씻어줄 것입니다. 이분들은 이 시대의 희망입니다. 이 시대를 치료할 치료제입니다.

알지 못하는 어떤 세력은 자신들이 폭탄을 건드렸음을 처음에는 알지 못했을 것입니다. 처음에는 시끄러워도 곧 가라앉겠다고 짐작했을 것입니다. 그러나 그들은 정말 잘못 생각했습니다. 반대로 뒤집어 그들 자신 또한 폭탄입니다. 세상을 파괴할 폭탄입니다. 위의 폭탄은 세상의 음험함을 드러낼 폭탄이지만 이 반대의 폭탄은 자신과 자신 무리의 이익만을 위해 사람의 목숨, 그것도 약하고 힘없는 이들의 목숨마저 없애버리는 그런 끔찍한 폭탄입니다.

세상을 어둠 속으로 끌고 들어가는 힘과 세력은 이소선, 김미숙, 세

월호라는 말만 들어도 온몸에 소름이 돋을 것입니다. 이것만으로도 이들은 이미 벌을 받았다고 볼 수 있습니다. 하지만 역사의 어떤 자락에서 반드시 정의를 세워야만 할 순간이 있습니다. 바로 그 순간에 세월호라는 폭탄이 던져진 것입니다. 폭탄을 연 것은 역설적이게도 우리가 모르는 그들입니다. 기다리십시오. 그 결말을……. 기다립시다. 그 결말을…….

모든 보석은 고통의 결실

전복이라는 사실을 알면 금방 "아!" 하고 탄식과 한숨 또는 깊은 주억거림이 나올 수밖에 없습니다. 몸을 뒤트는 전복의 저 실감나는 모습이 삶의 어느 순간을 상상하게도 할 수 있습니다. 그러나 모든 고통이 진주를 빚어내지는 않는다는 냉엄한 사실도 우리 앞에 떡 버티고 섭니다.

진주는 전복의 입장에서는 침입자입니다. 그 침입자를 전복 스스로는 뱉어낼 힘이 없습니다. 그 침입자를 품고 또 품어, 온몸 뒤틀리는 고통의 결실로 백진주, 흑진주, 오색영롱한 알, 분홍빛 알을 맺습니다. 자신에게는 고통 외에 아무 도움도 되지 않는 이 진주알들, 인간에게는 고귀함의 상징이 되는 것도 참 역설 중 역설입니다.

모든 보석이 사실 고통의 결실입니다. 보석들은 지구 속 뜨거운 열이나 지층의 엄청난 무게의 수없는 세월의 단련을 통해 생겨나니까요. 그래서 사람의 마음을 잡아당기는지 모릅니다. 우리네 고통도 사실 이와 조금도 다름이 없습니다. 전복과 달리 우리는 고통을 뱉어내버릴 수 있습니다. 아니 실제로는 뱉어지지 않지만 없는 척 아닌 척 위장하거나 망각하는 것뿐이겠지요. 이렇게 되면 고통은 썩은 냄새를 풍기거나 그 주인을 뒤틀리게 할 뿐입니다. 모든 고통이 내 탓만은 아니기에 뱉어

우울하고 슬픈 행복, 136×66cm, 종이에 수묵, 2021

낸다고 해서 누구도 탓할 수는 없습니다만, 이것은 오롯이 고통의 주인 자신의 몫입니다. 취하거나 뱉거나······.

이것은 개인적 고통의 차원을 넘어 사회적 차원의 고통으로 옮아갑니다. 2021년 4월 16일 공소시효 만료를 앞둔 세월호 엄마 아빠들이 저절로 떠오릅니다. 아무런 죄도 없이, 원인도 밝혀지지 않은 채 7년째로 접어들 때였습니다. 사실 저는 몸을 뒤트는 저 전복을 보는 순간 세월호 경빈이 엄마, 전인숙님이 떠올랐습니다. 물론 다른 엄마 아빠들도 떠올랐지만, 모든 것을 팽개치고 1년 넘는 청와대 앞 1인 시위 그래도 안 풀리자, 영하 10도는 기본이었던 유독 추웠던 겨울, 전기사용이 허가되지 않는 청와대 앞 노숙을 하면서도 춥단 말 한마디 없던 그 엄마가 가장 먼저 떠올랐습니다. 안 춥냐고 묻자 슬프도록 담담하게 "손발에는 감각이 없고 얼굴은 얼었다 녹았다" 한다던 그 목소리가 가슴을 휘돕니다.

전복 속껍질 색깔은 참 오묘합니다. 그 아른거리는 색깔 속에는 바다빛인 듯 어떤 슬픔 같은 것이 느껴집니다. 인터넷에 천연 흑진주를 쳤더니 그 빛깔은 또 왜 그리 슬픈지요. 푸른빛이 섞인 짙은 회색에서 바닷물이 한 방울 흘러내릴 것 같았습니다. 아픔을 굴리고 굴린 슬픔 섞인 아름다움. 화백은 아마도 여기서 세월호 아이들과 그 부모님들을 보지 않았겠는지요.

그 사랑으로 가득한 고통 속에 이미 오색영롱한 진주알이 보입니다. 우리를, 우리 세대를 고귀하게 하는 진주알입니다.

전투기처럼 돌격하는 파리떼들

날갯짓이 왱왱왜애앵 들리지 않습니까? 벌떼인지 파리떼인지 분명하지도 않습니다. 화백이 몽골 사막에서 만난 이름 모를 떼거리들입니다. 사막을 달리는 차의 속도가 시속 20~30킬로미터 정도 되는데, 달리는 내내 조금도 떨어지지 않고 차창 가까이서 같이 달리다 문을 열면 맹렬하게 사람에게 달라붙어 눈, 코, 귀 가리지 않고 쳐들어옵니다. 눈 색깔이 형광에 가까운 녹색인지라 외계생물을 연상하게 할 정도입니다. 인터넷을 뒤져봤더니 몽골 여행을 하는 이들은 대부분 이 파리를 언급하는데, 쏘인 자리에 피가 난다고 합니다. 이놈들의 끔찍함은 단지 왱왱 소리나 모습에만 그치지 않습니다(체체파리인 것 같습니다).

마치 전투기처럼 돌격하는 이놈들은 아마도 사막이란 척박한 환경에서 먹을 것을 만나면 저리 맹렬하지 않고서는 얻어걸릴 것이 없으니 저 모습이 되었으리라 짐작합니다. 오히려 연민이 생기는 지점이기도 합니다. 어쩌다 외국 사람 만나면 현지인보다 혈색 좋은 맛있는 음식 덩어리 앞에 정신 못 차리고 덤벼드는지도 모릅니다.

현지인의 설명에 따르면 이 파리가 눈을 쏘면 벌의 침 비슷한 것이 박히는데, 하루만 지나면 그 자리에서 구더기가 나와 실명하거나 생명

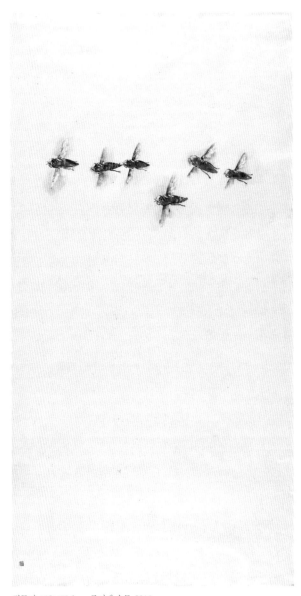

격투기, 185×93.5cm, 종이에 수묵, 2010

을 잃을 수도 있다고 합니다. 화백과 함께 여행했던 몽골 화가가 갑자기 소리를 지르며 쓰러져서 달려갔더니 이 파리에 쏘였다는 것이었습니다. 70회 넘게 몽골을 여행한 화백은 언제나 구급함을 지니고 다니는데, 그 속에 핀셋과 테라마이신 연고 심지어 찢긴 부위를 간단히 꿰맬 수 있는 바늘도 상비하고 있습니다. 핀셋으로 침인지 뭣인지를 빼내고 연고를 발라주었는데도 그 화가의 눈은 새빨갛게 되고 통증을 호소했습니다. 그럼에도 "당신 덕분에 목숨을 건졌다"며 고마워했다고 합니다.

우리나라에서도 옛날 옛적 전설 같은 이야기 속에 부모들이 아기 혼자 두고 들일 나간 뒤 아기가 혼자서 이리 뒹굴 저리 뒹굴 하다 잠이 들면 눈 주위에 파리가 알을 깐다는 이야기를 들은 적 있습니다만, 현실 이야기로 들으니 소름이 돋습니다.

이렇게 상당히 자극적인 경험을 시켜준 놈들이지만 잠시 멈추는 법도 없이 왱왱거리며 나는 통에 사진도 찍을 수 없어, 그저 상상으로 이 그림을 그렸습니다. 그래서 벌의 모습인지 파리인지 명확하지 않지만, 날갯짓 소리만은 화면에서 생생히 들려오는 듯합니다.

이놈들은 상대 불문, 내용 불문 무조건 반대편을 쏘아대는 이 시대 정치를 어딘지 모르게 닮았습니다. 좋아도 공격, 나쁘면 "옳다구나 기회가 왔네" 오히려 신명이 나는 모습을 보노라면 도대체 이 나라, 이 민중의 염려는 누가 해주나 한숨이 절로 나옵니다. 잘한 것 칭찬하는 법은 이들의 사전에는 없는 듯합니다. 잘하면 그것을 더 공격합니다. 공격만이 정치인 듯, 아니 자신의 생명인 듯 무조건 공격, 돌격, 격침 같은 전쟁

의 사이렌 소리 왜앵 시끄럽습니다.

정치란 국민을 위하고 살리는 일이 아니라, 상대를 누르고 자기 세력이 집권하는 일인 줄로만 아는 정치가로 가득합니다. 멀쩡한 정신을 지닌 이가 정치를 할 리 있냐는 말들을 할 정도입니다. 우선 힘이 있으니 그 앞에서야 다들 예의를 차리는지 모르겠지만 할머니 할아버지, 젊은이들조차 뒤에서는 그들에게 존칭어를 쓰는 법을 보지 못했습니다. 이 나라에서 가장 우스갯거리 취급받는 이들이 아마도 정치인일 듯합니다.

이 슬픈 현실, 누가 약 처방을 내릴 수 있을까요? 저 파리떼를 진정할 방법이나 있을까요? 파리도 없어선 안 될 존재이니…….

함께 살아감의 정점

사람을 생각하게 하는 그림입니다. 우선 대체 어떤 상황을 그렸을까? 무슨 일이 일어났나? 무엇을 은유하고 있나? 첫눈에는 아무것도 분명하지 않습니다. 처음에는 파리가 반쪽이 난 것인가라는 생각이 들었습니다. 그런데 다시 들여다보니 반쪽이 난 상황은 아닌 듯합니다. 다음으로는 칼에 관심이 갔습니다. 시장에서 생선 배를 딸 때 쓰는 칼인 듯합니다. 칼에 묻은 핏자국에 파리가 앉아 있는 모습. 있을 수 있는 상황입니다. 그 속에 포함될 수 있는 정치, 사회의 웃지 못할 일들, 인간관계, 개인의 내면까지 여러 겹의 은유가 안개처럼 겹치며 다가옵니다.

이 그림의 이전 버전은 선비가 칼자루에 꿀을 묻혀 먹는 모습입니다. 화백에게는 꿀에 관한 추억이 풍성합니다. 우선 꿀을 칼에 묻히는 이유는 탐식을 절제하자는 선비정신을 담기 위해서입니다. 이는 양반이 아닌 선비정신이 잘 드러나는 한 장면입니다. 양반은 벼슬자리 나가는 것을 첫째로 보고 학문을 하며, 노동은 노비들이나 하는 천한 것이요, 귀한 옷, 귀한 음식에 싸여 사는 것을 즐깁니다. 반면 선비는 벼슬자리에 나가기 위한 학문이 아니라, 자신을 갈고닦고 남에게 유익을 주는 삶을 위한 학문을 추구하며 자신의 먹거리를 위해 노동을 하고 검소하

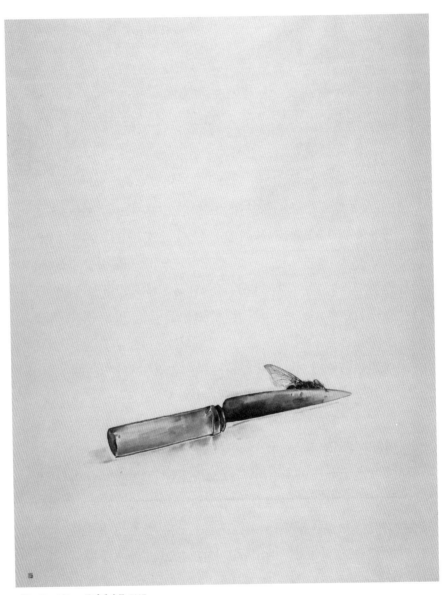

귀문, 130×168cm, 종이에 수묵, 2017

고 단순한 삶을 즐깁니다. 명확히 다른 정신의 계승입니다만, 현대에는 그 정신이 제대로 이해되지도 전승되지도 않은 듯해서 안타깝습니다. 화백은 그 선비정신을 여러 차례 화폭에 담았습니다.

먹을 것 귀하던 시절 한여름 허기가 돌 때 이 달달한 꿀을 만나 숟가락으로 퍼먹게 되면 상상할 필요도 없이 푹 떠서 몇 숟가락이고 먹게 될 것은 뻔한 일입니다. 그리고 그렇게 본능대로만 살면 사람은 사람의 꼴이 아닐뿐더러 때로 짐승보다 더 짐승처럼 살 가능성이 있습니다.

모든 문화 안에, 특히 종교 안에는 인간의 자기훈련이라는 요소가 있습니다. 아마도 사람이 약하다는 사실은 마음을 닦아본 이들은 잘 알고 있기에 어떤 방법을 찾게 되나 봅니다. 먹되 정도껏. 그래서 칼을 꿀 옆에 두었습니다. 칼끝까지 빨면 혀를 베일 것이요, 푹 뜨면 묻는 것보다 흘리는 것이 더 많을 것입니다.

화백의 조부께서 가르치셨던 서당은 단순히 학문만 가르친 것이 아니라 함께 먹고 함께 일하며 소득도 일정 부분 함께 분배하는 두레를 이루고 있었기에, 그 시절 귀하던 꿀도 한쪽에 두고 누구나 허기질 때는 먹을 수 있었습니다. 어린아이들이 꿀을 칼로 먹고선 무엇이 바빴는지, 훈련을 해도 아이는 아이인 듯 씻지 않고 그대로 두었나 봅니다. 그 꿀 묻은 칼날이 예기치 않게 벌레들에게 공양거리가 된 상황이지요.

함께 살아감의 정점을 여기서 봅니다. 인간에게 불필요한 것이 벌레에게는 귀한 양식이 됩니다. 인간에게 귀찮은 벌레가 사실은 인간이 존재하는 데 중요한 역할을 합니다. 귀찮기만 한 더러운 파리가 없다면 죽

은 생물 분해가 어려워 지구는 시체로 가득하게 될 것입니다. 한 존재, 한 사물도 이 지구 위, 우주 안에 쓸데없는 여분은 없다는 믿음이 귀한 시대입니다.

모기와 생명의 연결성

흔히 보는 뻔한 장면입니다. 방 안에 모기가 왱왱거리면, 저 장면에 도달하기까지 아무것도 못하는 사람도 있습니다. 어쨌거나 꽤 태평인 사람도 왱왱 소리에는 신경 쓰이기 마련이고, 누구나 저렇게 손바닥으로 때려잡은 경험이 있을 것입니다. 그렇게 신경 쓰여 시원하게 두드려 잡고서도 왠지 살짝 켕기는 느낌, 한 생명이 나로 인해 없어졌다는 사실이 찝찝했던 경험도 누구나 해봤을 것입니다.

이 그림은 바로 그 장면을 묘사하고 있습니다. 탁 쳐서 그냥 쓰레기통에 버리는 것이 아니라, 저렇게 손바닥을 착 편 것을 보면 무엇인가 생각한다는 표시지요. 화백이 인도에서 승용차를 타고 가는데 그 안에 모기가 왔다 갔다 하길래 잡았다고 합니다. 그런데 차가 멈추자 운전사가 "당신은 미개인이다. 모기가 너에게 어떤 피해를 주었느냐? 한 생명이 죽임을 당했다. 창을 열어 밖으로 보내줄 수 있지 않느냐?"고 힐난하듯 질문한 적이 있었다고 합니다. 그래서 그 이후로 모기를 잡지 않느냐고 물음을 던졌더니, 잡을 것은 잡고 때릴 것은 때려야 하지 않겠느냐는 답이 돌아왔습니다.

그럼에도 다른 한편으로 한 생명이 나로 인해 사라졌다는 사실과

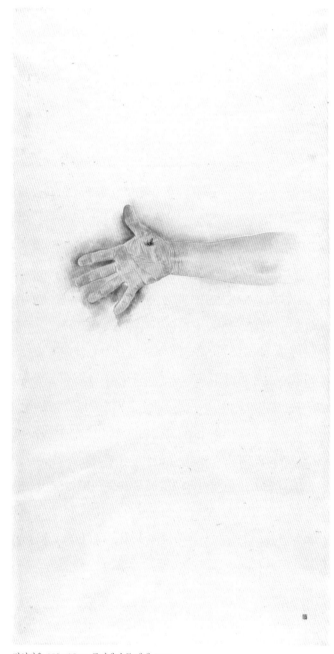

귀신만유, 186×95cm, 종이에 수묵 채색, 2018

모기란 놈이 오로지 해만 입히는 것이 아니라, 인류에게 도움을 주는 부분도 있다는 사실 등이 아른거립니다. 모기를 잡아 죽이고도 아무런 느낌도 없는 타성에 젖어버리지 않기를 바랄 뿐입니다. 영원히 반복되는 똑같은 일상의 늪에서 문득 새로운 것을 발견해내는 그 새로움의 차원을 살아가고자 한다면, 이런 작은 일이 지니는 양가성에 선명히 깨어 있어야 하기 때문입니다.

이처럼 우리 인간 존재는 이렇듯 뻔한 상황 앞에서도 단순하지만은 않습니다. 즉 화백은 모기를 잡는 단순한 동작 앞에서 삶에 대한 사색으로 옮겨가며, 그것을 그림이라는 예술로 이끌어갑니다. 사실 화백이 그림에서 다루는 소재들은 다 이와 비슷합니다. 특별한 것, 기이한 것보다 늘 일상 속 우리 곁에 있으나 지나치기 쉬운 것을 매의 눈처럼 날카롭게 포착해냅니다. 그리고 그 일상적 소재를 통해 놀라운 사색을 발전시키고 예술적 은유를 통해 각자가 달리 볼 수 있는 넓은 품을 지닌 작품으로 우리 앞에 다가오게 합니다.

이 그림은 일종의 자화상이기도 한데 벌린 손바닥의 손금 때문입니다. 그것만이 아니라 손바닥을 쫙 펼쳐, 있는 그대로 자신을 대중 앞에 내놓는 모습이 일종의 자기 드러냄이 될 수 있기 때문입니다. 숨길 것 없다는 당당한 태도입니다. 자신의 약함은 약함대로 바로 자신의 한 부분임을 고백하는 그림일 수도 있습니다.

손금에 관심이 가서 인터넷을 뒤지다 실물과 같은지 사진을 좀 보내달라고 요청했습니다. 생명선이 너무 짧게 그려져 있었기 때문입니다. 사진 속 생명선은 그림에서만큼 짧지 않았습니다. 그런데 정작 화백

은『주역』의 중요 구절을 외울 정도로 꿰뚫고 있음에도, 손금에 대해 아는 것이 없고 관심도 없었기에 실물과 달리 생명선을 저리 짧게 그려놓았습니다.

화백에게 중요한 것이 무엇인지 의도치 않게 드러나는 순간이기도 합니다. 그의 관심은 운명선, 태양선, 지위, 명예, 부 이런 것이 아니라 모기를 잡는 작은 행위를 통해 드러나는 있는 그대로 자신의 모습, 그속에 깃든 소중한 것을 화가로서, 한 인간으로서 표현하는 것입니다. 〈귀신만유〉라는 제목이 이것을 말해줍니다. 하찮은 미물이라 여기는 모기 한 마리 안에도 귀신 같은 어떤 영이 있다는 믿음입니다. 그것을 무엇이라 부르든 살아 있는 모든 것 심지어 무생물조차도 생명은 하나의 그물을 형성하고 있지요. 나뭇잎만 보더라도 그렇지요. 그 무수하던 잎을 겨울이면 남김없이 떨구고 땅으로 돌아갔다가 다시 그 나무의 몸속으로 들어가 이번에는 나무 둥치가 될 수도 있는 것이지요. 생명의 연결성이라는 신비가 한 존재의 귀함으로 이어지는 것은 당연한 이치겠지요.

낙화, 허망함 뒤에 찾아오는 희망

매화로 보이시나요?

살충제 맞고 단체로 떨어지는 파리처럼 보이지는 않나요?

실제 매화가 지는 모습이 저러합니다.

가장 기품 있는 꽃 중 하나로 일컬어지는 매화의 마지막 순간입니다. 벚꽃처럼 꽃비의 서정도 동백처럼 절명시의 붉은 장엄함도 없이 허망하게 흩날립니다. 수도원 경내에 매화가 20그루 정도 있어 매년 보는 광경입니다.

그 처절함에 망연히 서 있자면, 지는 매화가 걸어오는 말이 있습니다. 그것은 서정성이 풀풀 날리는 꽃비 속에서나 화려한 장엄함 앞에서는 들을 수 없는 말입니다.

참 파격적인 그림입니다. 매란국죽 수묵화의 대표 중 하나인 매화를 이리 그린 이는 수천 년 수묵화의 역사에서 처음일 것입니다. 매화, 난초, 국화, 대나무 이 소재들이 그려질 때 깨지지 않는 일정한 틀이 있습니다.

그 틀이 일제히 우수수 무너지고 여기 허망하게 흩날리는 매화 수묵화 하나가 우리 앞에 놓입니다. 허망함도 노래입니다. 인생이 기품 있

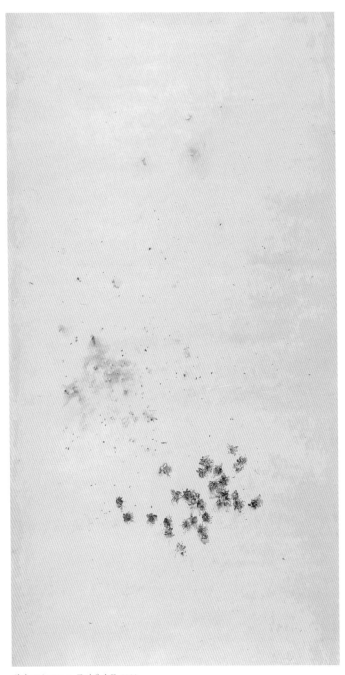

희망, 186×93cm, 종이에 수묵, 2020

고 환하고 밝고 명징하고 선하고 푸르고 높기만 하지 않다는 것이야 누구라도 경험하는 일이지만, 실제 자신에게 이와 반대되는 순간이 다가오면 지구라도 뒤집히는 양 난리가 납니다. 매화의 푸른 고고함도 꺾이는 순간이 옵니다. 대나무 곧음도 불로 휘어집니다. 난의 향기도 고약한 냄새가 지속해서 풍기면 이길 재간이 없지요.

그 한계성 앞에 설 줄 아는 것이 진정한 고고함일지 모릅니다. 그 한계마저 뚫고 들어가는 눈이 필요합니다. 눈에 보이는 모든 것, 우리가 지닌 모든 것의 본질을 뚫고 우리가 지니지 못한 것으로 화백은 우리를 초대합니다.

평범함의 위대함, 보름달을 닮은 무

〈흙 속에서 뜬 달〉. 제목 한 번 멋들어집니다. 기가 막힙니다. 무 하나가 또 이렇게 마음을 움직이게 하네요. 만약 여기에 비싼 식재료 송로버섯이 그려져 있다면, 이런 마음의 감동이 올까 하는 생각이 들면서 새삼 평범함의 위대함을 다시 깨닫게 됩니다. 흔하디흔한 식재료인 무, 그러면서도 우리 식탁에서 빠지는 일이 거의 없는 식재료입니다. 모든 위대한 것은 참 평범합니다. 빛, 바람, 물, 쌀 등 흔하고 흔해서 귀한 줄 모르는 것들, 한순간만 없어도 생명 유지에 지장이 오는 것들입니다.

저 둥근 선이 참말 보름달 같습니다. 때가 되어 환히 떠오른 보름달처럼 가을이 익으면 무도 저리 익습니다. 익을 대로 익어야 둥글게 하늘에 빛의 구멍을 내놓는 보름달처럼 땅에서 처음 무를 캘 때 검은 땅 위에 올려진 희디흰 몸이 사실 보름달처럼 환합니다. 어디 생긴 것만 그런가요. 가을무는 인삼보다 낫다는 말처럼 익을 대로 익어 김장철에 캐낸 무의 시원한 맛은 어설픈 과일이 도저히 비할 바가 아닙니다. 잘랐을 때 투명한 듯 물기 먹은 무의 단면은 또 얼마나 맑은지요.

그리고 싯푸른 무청이 아니라 여린 움이 돋은 걸 보면 아마도 겨우내 땅속에 묻었다 캐낸 무인가 봅니다. 아마도 노란색 여린 움이겠지요.

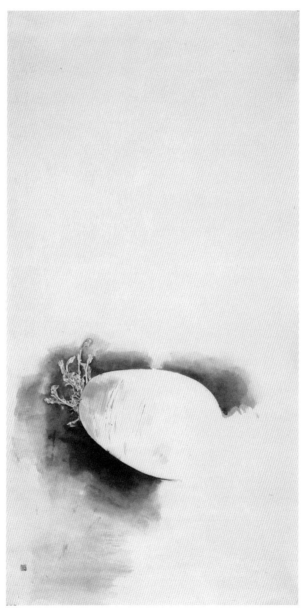

흙속에서 뜬 달, 136×69cm, 종이에 수묵, 2019

저는 저렇게 땅에 묻은 무를 맛보지 못한 도시 촌놈인지라 그 무의 시원함은 묘사할 길 없지만, 어디선가 읽은 것, 화백이 묘사한 걸 보면 금방 캐낸 것보다 시원하기가 더 하다고 하니 생각만 해도 군침이 돕니다. 그리고 땅에 묻었던 무는 금방 캐낸 것보다 더 보름달처럼 보인다니 저 제목이 참 잘 들어맞습니다.

그러나 볼 눈이 있는 이에게만 이 빛은 보입니다. 사실 모든 빛이 그러합니다. 태양빛이 늘 비치고 있지만 그것이 빛이라는 사실을 깨닫지 못하는 것과 같습니다. 빛은 찾는 이에게만 빛이 되는 경향이 있습니다. 빛은 우리 눈보다 밝아 차라리 어둠입니다. 어둠이 어둠인지도 모르고 빛을 본다고 착각들하고 살지요. 그러다 어느 순간 빛이 빛임을 알아봅니다. 우리 눈이 열려 우리 눈이 통상을 뛰어넘는 빛의 밝기가 되는 것이지요.

저 무가 어떤 이에게는 보름달이요, 어떤 이에게는 쓰레기통에 버려도 그다지 애달프지 않은 흔한 채소일 뿐입니다. 그래도 무는 그저 무일 뿐, 그 이상도 그 이하도 아닙니다. 그런 무 그 자체로 우리에게 보름달인 것이지요. 단지 우리 눈이 그 빛을 볼 수 있을 정도로 열려 있는가의 문제일 뿐입니다.

싱싱해 보이는 생명력의 이면

싱싱한 생명력 그림을 뚫고 나올 것 같습니다. 펄펄 살아 있는 것을 보니 밭에서 방금 캐온 것인가 봅니다. 잎맥이 너무도 선명해 손으로 실제 만져질 것 같아 손을 뻗어보고 싶을 정도이고, 반으로 쪼개면 노란 속이 황홀할 것 같은 배추입니다. 쌈장 없이 그대로 한입 베어 물어도 고소한 맛이 혀를 감쌀 것 같습니다. 배춧잎의 비밀 하나, 배춧잎 수는 성장 기간의 날짜 수와 동일합니다. 60일 키운 배추는 잎이 60장, 해남 배추는 90일을 키워 잎이 90장이라 합니다. 이처럼 저마다 생물마다 자신만의 특징으로 자신만의 삶을 살아가는 것이지요.

이 그림을 받은 것이 8월 초인데, 배추 농사를 매년 직접 지어 김장을 담는 화백인지라, 이 배추는 아직 올해 것은 아님이 분명하다는 생각이 들었습니다. 그래서 물어봤더니 역시나 작년 배추라는 것, 그러면 사진이라도 찍어두었냐고 재차 물어보니, 그냥 눈에 찍혀 있었다는 대답이 돌아왔습니다. 참 눈도 보배입니다. 저 생생한 잎맥들과 모양새를 사진 한 장 없이 기억으로만 그려낸 내공, 그 내공이 길러지기까지 시간과 노력, 그림에 대한 투신이 싸아 하니 마음을 울려주는 감동을 선사받았

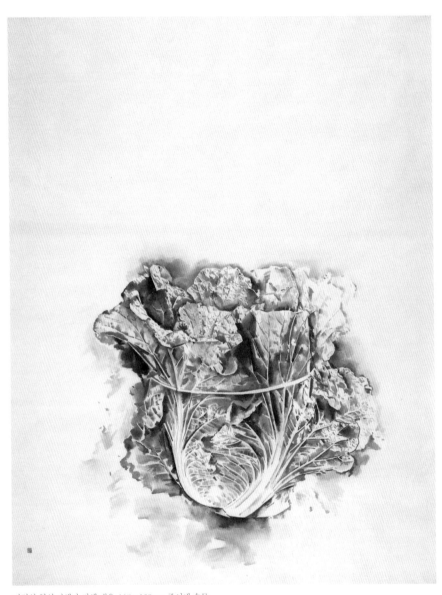

거절의 형식 자체가 전체 내용, 168×130cm, 종이에 수묵

습니다. 이 내공은 선천적 능력도 있겠지만, 사물을 보고 또 보고 그 내면과 그것에 겹치는 이미지까지 보는 거의 수도승 같은 훈련의 결과 아닐까 생각합니다.

그런데 과연 저 배추를 잘라보면 어떨까요? 잘라보기 전에는 알 수 없습니다. 배추벌레는 크기가 아주 작아 농사를 잘 모르는 수녀들도 용감한 사람은 맨손으로 잡기도 할 정도입니다. 너무 작아 핀셋으로 집어내기도 합니다. 그리고 이놈이 넓은 잎을 먹는 것이 아니라 방금 올라온 부드러운 새잎을 먹는 바람에 생장점도 먹혀버려 더는 위에서 말한 배춧잎 수가 늘어나지 않습니다. 그러면 자라지 않으니 시퍼러면서 겉은 멀쩡한데 속은 썩어 있는 경우가 있습니다. 이것은 김장을 담기 위해 배추를 묶는 바람에 생기는 현상입니다. 묶지 않으면 속이 다 보여 벌레를 아주 손쉽게 잡을 수 있지만, 묶은 후에는 속수무책이라는 것입니다.

싱싱해 보이는 생명력의 이면이 있는 것이지요. 모든 생명, 모든 공동체, 모든 가족은 그렇습니다. 지나치게 하나로 결속되면 오히려 저항력이 약해집니다. 적이 쳐들어와도 막아줄 수 없는 경우가 있습니다. 배추의 벌레를 배추 자신이 아닌 사람이 잡아주어야 하듯 적은 자신의 힘으로만 대처할 수 없습니다. 생명의 그물망 안에서 단독으로만 살 수 있는 것은 없기 때문입니다.

많은 경우 어떤 이상을 중심으로만 뭉치는 일은 드뭅니다. 이상을 추구하는 데는 큰 역동성이 저절로 생겨나 이상을 추구하면서도 분쟁, 논쟁, 파당 등이 생겨 혼란을 겪기 일쑤입니다. 오히려 코로나 감염으로

문제를 일으킨 모 사이비 종교처럼 그런 곳에서 이처럼 똘똘 뭉치는 배타성이 많이 생겨납니다. 남의 이야기 할 것이 아니라 내가 속한 곳은 어떤지 볼 일입니다. 아니 먼저 나는 어떤지부터 볼 일입니다.

눈에 보이지 않는 속생명

참 처참한 그림입니다. 먹을 것이 귀하던 시절에는 나올 수 없었던 풍경입니다. 6월의 감나무입니다. 무슨 말이냐고요? 상황에 대한 설명이 좀 필요한 그림입니다.

단감 아닌 떫은 감은 사람이든 새든 건드리지 않으면 땅에 떨어지지 않는다고 합니다. 새가 쪼아먹지 않으면 한 해를 넘어 저렇게 나무에 매달려 있습니다. 먹을 것이 귀하던 시절에는 사람 손 닿기 힘든 몇 개만 까치밥으로 남기고 싹쓸어 따먹었지요. 하지만 요즘에는 팔 수 없는 이 감을 위해 인건비를 들여가며 딸 리 없습니다. 그러니 아무렇게나 자란 가지에서 감 따기가 어려워 감나무 한 그루 통째로 잎 떨어져도 달린 열매들이 겨울 하늘을 발갛게 물들이고 새들의 넉넉한 먹잇감이 되어주기도 합니다. 한 그루만이 아니라 여기저기 감들이 워낙 많다 보니 새들이 먹고도 남아돈 것입니다. 저 그림이 그려진 밑 사정입니다.

최소한의 먹으로 그려져 바래가는 생명의 처참함이 가슴을 후비고 들어옵니다. 아니 섬뜩합니다. 생명이 정체되는 곳의 사막화라고나 할까요. 저렇게 1년간 매달린 열매의 씨앗은 새싹도 나지 않는답니다. 즉 생명이 절단되고 후대로 이어질 기가 말라버리는 것이지요. 먹히더라

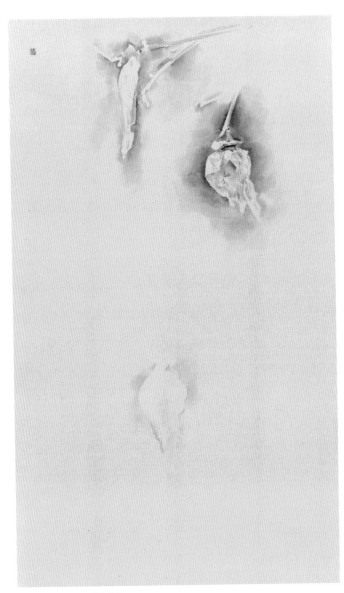

홍시, 128×74cm, 종이에 수묵, 2020

도 생명은 흘러야 합니다. 정체된 생명은 이미 생명이기를 거부하는지도 모릅니다. 생명은 거저 받고 거저 넘겨주는 것이지요. 누구도 자신의 생명을 돈 주고 산 사람은 없지 않은지요.

그런 소리 말라고, 자기 것만 챙기고도 잘들 살기만 한다고 눈 흘길 분도 계실지 모르겠습니다. 겉으로 보이는 바깥 생명은 그리 보일지도 모릅니다만, 우리의 속생명은 눈에 보이지 않습니다. 그래서 말라비틀어져도 겉생명 멀쩡하다고 룰루랄라 노래 부르다 어느 날 폭삭 내려앉을 수 있지요. 저 감처럼 주룩 흘러내릴지도 모릅니다. 바닥 모를 추락입니다. 겉생명 멀쩡해 보이던 감의 추락처럼 우리 생명도 안에서 곪을 수 있는 것이지요.

우리의 존재를 적시는 한 포기 난초

향기를 풍기지 않는 향기가 있습니다.

힘을 포기한 힘이 있습니다.

영예를 추구하지 않는 영예가 있습니다.

아름다움을 놓아버린 아름다움이 있습니다.

부사의 방, 산꼭대기 계곡과 산을 몇 개나 넘어 아슬아슬하게 한 자락 밧줄을 타고 내려가야 하는 곳, 한두 사람 겨우 수행할 수 있는 절벽 끝, 태풍이 불면 사람을 날려버릴 수도 있을 듯한 자리에서 수행했던 신라의 진표 율사. 그분의 모든 개인적 삶과 업적 이런 것을 알 필요를 못 느꼈습니다. 그저 그 자리, 그 절박함, 그 궁핍함으로 충분했습니다.

화백이 이 자리를 찾았을 때 이 난초가 눈에 띄었습니다. 바위에 눌려 납작 엎드려 자라 차라리 거미와 같은 형상이었다고 했습니다. 수묵화의 휘영청 끝자락에 향기 한 방울 떨어질 것 같은 고고함은 찾아보려야 찾아볼 수 없습니다. 흔하디흔한 풀잎의 기개보다 못한 듯 보입니다. 물길을 찾아 햇살을 따라 때로 죽음보다 더 척박한 환경을 이기고 피어난 생명입니다.

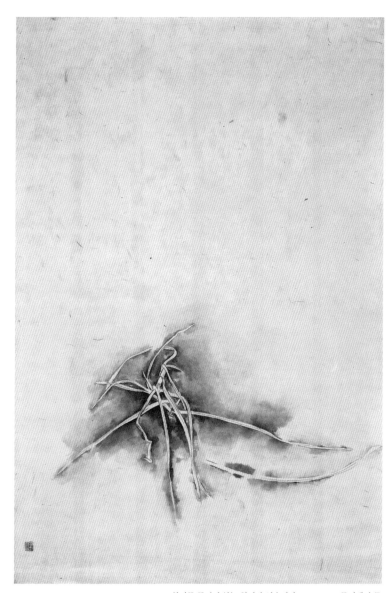

향기를 풍기지 않는 향기가 있습니다, 87×59cm, 종이에 수묵

피고 죽고 피고 죽고 어쩌면 진표 율사의 수행 자리를 함께했던 기억을 몸속에 지녔을지도 모를 난초입니다. 저리 구부려져도 수치심 따위 느끼지 않습니다. 몸속 귀한 생명력, 따뜻하고 바람 한 점 없는 실내에서 영양제 먹고 피운 생명과는 사뭇 다른 거친 생명, 소박하되 꾸밈없는 있는 그대로의 난초입니다.

진표 율사는 어쩌면 그 생명 하나 찾고자 저 모진 환경 속에 자신의 몸을 쑤셔넣지 않았을까 생각해봅니다. 자신을 험하게 다루지 않으면 욕망과 힘이 자신을 지배해 참생명을 좀먹기 때문이었을까요.

치솟는 힘, 아름답고 싶은 욕망, 고귀한 영예, 향기롭고 싶은 귀한 갈망조차 내려놓고 그저 그대로, 있는 그대로, 생겨 먹은 대로의 자신을 찾는 일 하나에 정신과 몸과 마음과 생명 자체를 걸었던 것일지 모르겠습니다.

어쩌면 저 난초는 이 진표 율사조차 넘어 천 년이 넘는 시간 그 참생명만을 향해왔을지도 모릅니다. 구부러져 있으나 힘이 있고 꺾어 있으나 유연함이 느껴지게 하는 것은 이 참생명을 발견한 화백의 붓끝 덕분이겠지요.

이렇게 한 사람의 화가를 통해 한 수도승, 한 포기 난초의 생명이 우리 존재를 적십니다.

단단히 거꾸로 된 세상

일단 멋집니다. 뭐 그런데 쓸데없이 멋진 듯한 싸아한 느낌이 몰려 오네요. 왜냐하면 저것은 어떤 식물의 뿌린데 거꾸로 치솟아 있으니까요. 거꾸로 치솟아 저리 활활 타듯 잘 크고 있으니 저걸 어찌해야 할까요? 땅속으로 잎을 뻗나요? 열매는 달리나요? 가지는 구부러지지 않고 잘 클 수 있나요? 뭐 이런 쓸데없는 질문도 생깁니다. 거꾸로 솟는 뿌리가 쓸데없듯, 질문들도 허망하게 공중으로 흩어집니다.

그런데 우리 삶 안에 저리 거꾸로 된 것은 없을까요? 이 질문 앞에 서면 개인으로서나 사회의 한 구성원으로서나 더 싸아한 느낌이 몰려옵니다. 해야 할 것은 하지 않고 하지 말아야 할 것들에 먼저 마음과 몸이 가는 인간의 분리된 현실, 그 앞에 실존적 물음들이 생겨나는 것이겠지요. 수도생활의 출발도 어쩌면 이 지점일 것입니다. 참된 것을 제대로 알지 못함에는 참되게 살지 못함이 먼저 앞서는 것이니까요. 우리 삶 안에서 가장 흔한 예가 사람에 대한 미움일 것입니다. 아무리 마음먹은들 사람에 대한 미움이 그리 쉬이 내려앉지는 않습니다. 부부들이 딴 방 쓰고, 졸혼을 하고 이 모든 것이 서로에 대한 감정을 소화하지 못한 결과이겠지요. 한 몸을 이루어야 할 부부의 모습이, 함께 가야 할 동료와 관

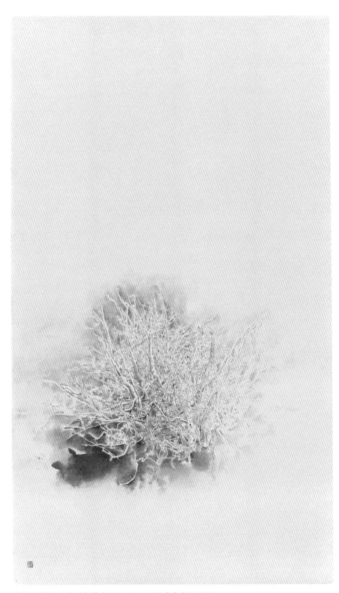

삶의 기억은 오래 계속된다, 128×74cm, 종이에 수묵, 2020

계가 나무가 거꾸로 공중으로 뿌리를 뻗는 상황입니다.

 사회문제로 옮겨가면, 온갖 사회적 아픔들이 쓰나미 수준으로 밀려옵니다. 개인으로서 무력감밖에 느낄 수 없는 사회 불의의 현실, 무엇 하나 속 시원하게 해결되는 일이 없습니다. 그 속에 세월호는 단연 선두일 것입니다. 당연히 해결되고도 남을 증거도 있다는데, 무엇이 걸림돌인지 원인 규명의 기미조차 보이지 않습니다. 거꾸로 되어도 단단히 거꾸로 된 세상입니다. 노동의 현장에서 일하는 기특한 젊은 아이들이 일터에서 그렇게 목숨을 잃어도 그것을 막을 법 제정은 약자보다 기업주들 위주로 나갑니다.

 우선 이 현실 앞에 서는 것, 나무가 거꾸로 자라고 있음을 인정하는 것, 이 자체가 안 되는 것이 이미 거꾸로 된 나무입니다. 이 뿌리를 본 사람마다 거꾸로 세상을 알아챘다면 얼마나 좋을까요. 거꾸로 선 것을 인정하는 것, 이미 시작이 반입니다.

하늘의 영혼

구름 위를 날던 독수리가 구름에 덮여 한없이 적막합니다. 적막함에도 품위가 있는 것인지 우르렁거리는 구름도 육탈된 독수리의 위엄에한 수 밀리는 형국입니다. 아니 독수리를 천둥 구름이 고요히 덮었다고할까요. 동물의 왕 독수리와 호랑이라는 형용이 부끄럽지 않네요. 죽어서도 그 위엄은 사라지지 않는가 봅니다. 오히려 죽음 후 그 위엄이 증명되는 것은 아닐까요.

독수리를 가까이 본 사람의 말을 들은 적이 있습니다만, 하늘을 날때의 우아함, 사냥감을 덮쳐 잡아먹을 때의 맹수다움, 거대한 날개를 펼때 숨 막힘 이런 것이 신적인 것을 느끼게 해준다는 것입니다. 호랑이사냥꾼의 호랑이 예찬도 아마 비슷한 면이 있을 것입니다. 이렇게 신적인 것을 느끼게 해주기에 사람들은 독수리 날개에 자신들의 염원을 태워 하늘로 올려보내는 기원을 드렸던 것이겠지요. 어쩌다 본 사람이야신기함에 홀려 이런 경지까지 가기 어렵겠지만, 삶의 터전을 같이하는사람들이 늘 보면서도 가까이하지 못하는 멀고 가까움의 역동성 안에서 느끼는 경외심은 충분히 이해할 만합니다. 옛사람들이 이런 동물들에게서 신을 경배했던 것도 같은 심성에 바탕을 둔 것일 테죠.

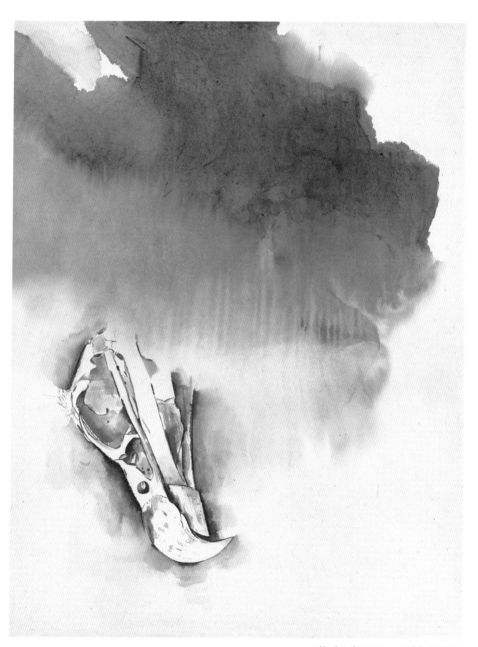

하늘의 소리, 96×73cm, 종이에 수묵, 2022

구름도 심상치 않습니다. 온 하늘을 가득 덮을 듯 번개를 번쩍번쩍 내리꽂을 듯 위세 상당하면서도 독수리 근처에서는 그 기세를 잔뜩 누르고 부드럽게 자신을 열어 빛이 들게 하는 모양새입니다. 그 구름에 푹 안긴 독수리도 모든 것 내려놓은 편안함으로 머리를 누이고 있습니다. 세상이 뭐라 떠들어대든, 뭐라 자기 잣대로 판단하든 독수리는 독수리 요, 구름은 구름입니다. 덧붙일 것도 뺄 것도 없는 있는 그대로, 이것이 야말로 진짜 위엄이겠지요. 독수리도 살아생전 잠시 휘청거릴 순간도, 먹이를 낚아채지 못하는 순간도 있었겠지요. 하지만 이 약함조차 숨기지 않는 부드러움이 진짜 위엄입니다.

꼬인 혀

쓸데없는 위엄일까요? 죽은 주제에도 저돌적임의 猪(멧돼지 저)를 마음껏 포효하고 있습니다. 그 사나움이 죽은 몸에도 여실히 남아 있습니다. 짐승은 죽어서 가죽을 남긴다는데 돼지가죽은 들어본 일이 없어 화백께 문의했더니 역시 멧돼지 가죽은 태우거나 묻는답니다. 너무 질겨 쓰일 곳이 없고 구더기 등 벌레가 들끓어 그렇답니다. 이 껍질 속 살코기는 야생이라 기름기도 적도 부드럽고 맛있는데 껍질은 만고에 쓸모 없고 두꺼워 썩지도 않으니 태우거나 묻을 수밖에 없습니다. 그런데 이것뿐이라면 그림의 대상으로 선택되지 않았겠지요. 쓸데없음의 반전을 함께 나누어보기로 하겠습니다.

이 쓸데없음의 반전을 표현하듯 가죽은 반으로 접혀 있습니다. 멧돼지의 귀와 귀 사이 이마 털은 추사 김정희를 있게 한 바로 그 붓을 만들었던 재료입니다. 이 붓은 털이 굵고 직선인지라 다른 붓보다 먹물의 흘러내림이 빨라 그 속도에 맞추어 글씨나 그림을 그려야 합니다. 속도감이 필요하니 웬만큼 숙련된 작가가 아니고서는 이 붓을 사용할 수 없습니다. 자칫하면 붓을 놀리기도 전에 먹물만 쑥 내려와 종이 위에 작은 샘물 하나 만들어버리는 낭패가 벌어지지요. 이 붓으로 그린 유명한 그

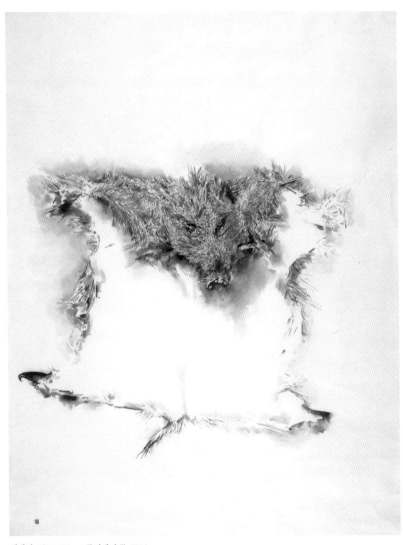

멧돼지, 168×130cm, 종이에 수묵, 2014

림이 조선 중기 김명국의 〈달마도〉입니다. 화백의 그림 중에서도 황희 정승 같은 굵고 힘한 붓질의 그림들이 이 붓으로 그려진 것입니다.

붓으로 종이를 뚫는다는 그 힘은 숙련의 힘이기도 하지만 재료의 힘이기도 합니다. 손가락으로 그림을 그리거나 글씨를 쓰지 않는 한 화가나 서예가는 붓이 필요하고 붓은 전부 자연에서 온 남 몸의 일부입니다. 예술 역시 예술가의 정신, 혼과 자연 재료의 합작으로 이루어지는 것임을 다시 한번 느낍니다. 그 뻣뻣하고 만고에 다른 곳에는 쓸데없는 짐승털이 천하명필과 명작을 만들어내는 재료가 된다는 사실은 많은 것을 생각하게 합니다. 쓸모없음과 쓸데있음의 구별은 우리의 얇은 기준일 뿐이지요. 맛있다는 멧돼지 살코기, 잘 구하기도 힘든 그 살코기는 먹고 나면 그만입니다. 그것으로도 자신의 몫을 다했는지 모르겠지만, 아무짝에도 쓸모없는 털은 붓으로 만들어져 화가의 귀한 재료가 됩니다.

귀함과 귀하지 않음을 구분할 이유가 없어지는 것이지요. 살코기는 살코기대로 껍질은 껍질대로 하다못해 땅의 일부분, 또 다른 생물의 몸을 이룹니다. 그 순환의 한몫으로도 이미 족하고 거기에 그렇게 사람도한 파트너가 되기도 합니다. 그리고 부드러운 살코기에 두껍고 질긴 껍질, 두껍고 질긴 껍질과 붓. 이 모든 것의 기준은 인간의 필요성입니다. 호랑이 가죽은 왕이나 족장들의 상징이요, 부자들이 선호하는 장식품이며, 여우털이나 뱀, 파충류 껍질은 여성들의 선호품이지만 돼지가죽은 만고 쓸모가 없다는 생각을 저 역시 이 작품과 처음 대면했을 때 떠올렸습니다. 모든 것이 인간 중심의 사고요, 이것은 너무 오랜 시간 당

연한 것으로 여겨왔습니다. 그 존재를 그 존재 자체로 보지 못한 결과로 원래 인간에게는 오지 않았던 코로나라는 바이러스가 인간을 덮치며 경고를 보내고 있습니다. 인간 목소리의 예언자로는 꿈쩍도 하지 않는 인류를 향한 하느님의 마지막 경고일 수도 있습니다.

돼지가죽은 돼지가죽일 뿐입니다.

지상에서 이미 사라진 존재이지만

눈물이 핑 도는 그림입니다. 여러 이미지가 겹치면서 오버랩되는 장면들이 메아리처럼 그림 위로 겹쳐옵니다.

첫 번째 오버랩은 이 그림과 달리 실제로 없는 것은 왼쪽 할머니가 아니라 오른쪽 자리일 것입니다. 오른쪽 사람이 딸이든 며느리든 요양보호사든 그것은 중요하지 않습니다. 저런 장면 자체가 사라지고 있지요. 딸이든 며느리든 저런 자리에 있는 집안은 극히 드뭅니다. 맞벌이 부부야 말할 것도 없고, 전업주부라 할지라도 노인 케어는 이제 요양병원의 몫이 되었습니다. 저런 상황을 상상조차 하지 않습니다. 요양보호사라 한들 저렇게 밥을 먹이지 않지요. 한꺼번에 여러 사람을 돌보다 보니 그럴 여유가 없습니다. 그러다 보니 우리 귀에까지 들리는 차마 입에 담기도 힘든 비인간적 방법도 동원되는 것이겠지요.

노인의 존재는 저 희미한 음영처럼 이 시대에 없는 존재가 되었습니다. 어느 집이든 저 정도의 보살핌이 필요한 분은 가족과 함께 있지 않습니다. 심지어 이렇게 말해봅니다. 이 지상에서 이미 사라진 존재.

삶의 마지막 고독과 아이로 되돌아간 상황은 버려짐의 상황과 동격이 되어버렸습니다. 노년의 지혜와 위엄은 돈의 양과 그대로 맞바꾸

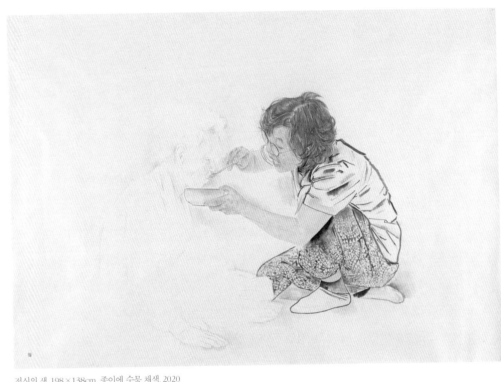

정신의 생, 198×138cm, 종이에 수묵 채색, 2020

어집니다. 돈이 많은 노인은 저 상황이 되어도 일단 최상의 보살핌은 받습니다. 자녀들과 후손들도 자주 찾아옵니다. 그러나 실상 그 내용을 들여다보면 위와 다를 바 없어, 그 속 내용은 더 처절하고 슬플지도 모릅니다.

그러면서 막 태어난 아기들의 대한 배려는 옛날과는 달리, 할 수 있는 모든 것이 동원되는 시대에 살고 있습니다. 아이들의 앞에 있을 만한 돌은 미리미리 다 치워집니다. 내 딸 내 아들은 고속도로를 달려야 합니다. 할 수 있는 모든 것을 배려합니다. 아이들의 공동체성은 점점 떨어지고 자아만 자꾸 비대해집니다. 모든 것을 엄마의 배려 속에 해내다 보니 학교를 졸업하고 어른이 되어 직장에 들어가면 무엇을 어찌해야 할지 모릅니다. 직장에까지 엄마 바람이 붑니다.

적당히 배려하고 나머지는 아이 자신의 몫으로 남겨두는 부모와 자식 간의 여유를 갖지 못합니다. 그러면서 경쟁사회에서 뒤떨어진 낙오자가 될 것이라는 망상이 이 시대를 지배하고 있습니다. 추위 속에서도 밖에서 뛰어놀고 흙과 자연과 친구가 곁에 있던 아이는 이제 시골에서도 찾기 힘듭니다. 저 그림자의 자리에 이 시대의 아이들이 있다는 것이 두 번째 오버랩입니다.

세 번째 오버랩은 오직 상실과 쇠퇴만이 가져오는 성장이 있다는 것입니다. '오직'이라는 말을 매우 강조하고 싶습니다. 위와는 전혀 다른 맥락으로 흘러가지요. 그 성장의 결과는 두려움 없는 사랑입니다. 인생의 바닥도, 버려짐도, 무시당함도, 그 사람의 존엄을 해치지 못하는 인간의 참된 위엄입니다. 두려움이 그늘져 있으면 인생의 바닥은 시궁

창이요, 버려짐과 무시당함과 죽음과 동일합니다. 그렇게 만든다고 여겨지는 사람을 향해 맹렬한 분노를 느낍니다.

지적 능력이나 육체적 힘이 상실하거나 쇠퇴해도 결코 스러지지 않을뿐더러 오히려 더 성장하는 면이 인간 저 깊숙이 있습니다. 노년에 이르러야 닿는 경지이지요. 바로 위에서 말한 두려움 없는 사랑입니다.

죽음도 그런 사람은 건드리지 못합니다. 노년의 평화, 노년의 지혜, 노년의 품 넓은 사랑, 그런 사랑이 아직도 이 시대 어느 구석에 숨어 있으리라는 믿음을 놓지 않습니다.

3장
슬픔조차 느끼지 못한 사람을 위한 그림

멋진 대립은 없을까?

저 장면이 세상 어느 구석 어딘가서 벌어지는 나와는 거리가 먼 굿판 정도로만 보이시나요? 칼을 겨눈다고 하지만 실제 유혈 낭자한 싸움판이 아닌 걸 의식하고 봐야 할 그림입니다. 칼끝 대립이지요. 화백 그림의 독특함을 맛볼 수 있는 그림이 여기에 있습니다. 화백의 의도가 그러한지는 묻지 않았지만 그리 해석됩니다. 이 그림 속 칼에 피가 묻어 있다면 그렇고 그런 그림이 될 뻔했습니다. 피가 없어 이리저리 깊이 파고들 수 있는 그림이 되었습니다.

겨뤄진 칼끝을 보면 어떤 장면이 떠오르지 않나요? 자신 안에서 칼끝 같은 대립으로 팽팽하게 맞서는 어떤 상황 말입니다. 이리해도 저리해도 걸리는 것이 있고, 놓치는 것이 있을 것 같고, 한쪽이 손해볼 것 같고, 한쪽이 울 것 같고 등등 복잡하기 이를 데 없는 그런 시간을 지나고 내 상황 남의 상황, 이 면 저 면, 이 길 저 길 모두 칼끝으로 모이는 어떤 명징하고 첨예한 순간이 있습니다. 이 순간의 긴장은 차라리 저 칼끝이 무디다 할 지경입니다. 두 칼이 하나의 칼로 수렴되거나, 두 칼이 대립 그 자체로 공존하는 그 시간은 엄청난 긴장의 순간이며, 집중력을 요하는 시간입니다. 하지만 긴장의 팽팽함을 견디지 못해 한쪽을 놓아버

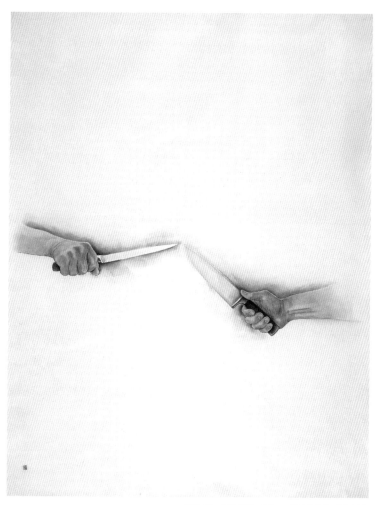

펄펄 끓는 슬픔, 168×130cm, 종이에 수묵 채색, 2020

리는 경우가 훨씬 많습니다. 하지만 그 긴장을 끝까지 견디어내고 두 가지 대립이 한 사람 안에 혹은 한 상황 안에 묘한 대립 그 자체로 머물 때 한 역사가 이루어집니다. 한쪽이 자신을 놓쳐버리고 피해자가 되는 그런 두루뭉술함이 아닙니다. 양쪽은 각각 그대로 있으면서도 함께 갑니다. 그것이 말이 되느냐고요. 말이 되는지 안 되는지 다음 예를 한 번 보기로 하지요.

사람이 팔을 굽힐 때 굽어지는 근육과 펴지는 근육이 따로 있습니다. 첨예한 대립이지요. 만약 굽어지는 근육만 있다면 사람은 팔이나 다리를 움직이지 못하거나 뼈가 부러질 것입니다. 두 가지 다른 근육 심지어 대립하는 근육이 있어도 서로 배척하지 않습니다. 더 쉬운 예로 교향곡이 있습니다. 교향곡의 어떤 부분은 마치 록 음악을 방불케 하는 부분이 있고, 어떤 부분은 실개울 내지는 발라드 같은 부분도 있습니다. 한 음악, 한 장 안에 이 두 가지가 동시에 있는 것이 대부분입니다. 그리 달라도 아니 그리 다르기에 마음에 감동을 주는 한 편의 교향곡이 완성됩니다. 바이올린, 비올라, 첼로, 기타 같은 악기의 줄은 상당히 예민한 소리를 냅니다. 하지만 그 줄이 묶여 있는 악기통은 울림을 만듭니다. 만약 통이 없다고 생각해보십시오. 누구도 바이올린의 음색을 아름답다고 하지 않을 것입니다. 만약 줄 없는 몸체만 둥둥 두드리면 뭐 나쁘지 않을 수도 있겠으나 악기가 되지는 못하거나 형태가 바뀌어야 할 것입니다.

인간의 내면을 살펴보면 이보다 더 역동적입니다. 지성만 있는 사람, 감성만 풍부한 사람, 설명할 필요도 없이 상상되시지요. 절제밖에

모르는 사람, 융통성이 너무 큰 사람은 또 어떻습니까? 대화와 침묵, 열성과 여유, 뜨거움과 차가움, 이처럼 공존할 수 없는 것이 한 사람 안에 조화를 이룰 때 우리는 그 사람을 인격이 훌륭한 사람, 조화된 사람, 큰 사람이라 부릅니다.

이와 반대로 한쪽만 발달한 사람은 강퍅하고 성마르고 인정미 없거나 반대로 너무 늘어지고 결단력 부족하고 죽도 밥도 아닌 그런 형이 될 수 있습니다. 사람의 성장은 어려서는 양적으로 커지는 일이지만 나이가 들수록 이 대립되는 요소를 함께 가져가는 일이 참 성장이 됩니다.

사회적으로도 진보와 보수, 부자와 가난한 이, 사주와 노동자 사이에 이러한 첨예한 대립이 아니라 한쪽만 너무 치우치는 사회는 늘 문제가 많습니다. 한쪽이 크면 다른 쪽이 누르고 일어서려 하기 때문입니다. 서로를 적으로 여깁니다. 함께 세상을 열어갈 동료로 보지 않습니다. 이쪽으로 갔다 저쪽으로 갔다 하는 사이 역사가 다시 균형을 잡아갈 것인지 좀 더 두고 보아야겠지요. 그러기 위해서는 진보는 진보의 색깔을, 보수는 보수의 색깔을 제대로 찾아야 합니다. 진보는 보수를, 보수는 진보를 인정하는 그런 꿈 같은 순간을 꿈꾸지 말아야 할 이유는 없겠지요.

칼의 대립 여기서 각자의 두 극을 한 번 살펴볼 기회가 주어집니다.

멋진 대립 1

굽히고 펴고
굽히고 펴고
가만가만 인생길 돌아보면
팔굽혀 펴기 선수네

굽힌 다음 펴는 것 아니라
굽힘과 동시에 펴기
멋진 대립이지

굽힘 따로 폄 따로
그러다
팔뼈 부러질걸

멋진 대립 2

상대가 끌면 나는 따라가고
그래야 멋진 춤이 나오지

고운 발라드, 거친 펑크록만 있으며
멋진 교향악이 이뤄지지 않지

겨울 차가움, 여름의 뜨거움
그래야 멋진 열매 맺지

자유의 유연함, 질서의 틀
그래야 멋진 삶 이뤄지지

대화의 풍성함, 침묵의 고요함
둘은 서로 멋진 상대지

남성의 힘, 여성의 힘
만나면 하나가 되지

기억의 보물창고, 사랑의 흔적

음식이야 당연히 사람 몸을 살리는 것이지만, 몸만 살리는 것이 아님을 이 그림 한 편이 느끼게 해줍니다. 뜨거운 김이 모락모락 올라올 것 같고 은근히 밥알 새알 보이는 팥죽 한 그릇. 거기에는 엄마의 손길, 마음뿐만 아니라, 선조 대대로 소중히 여겨온 그 마음이 우리 DNA에 담겨 있기 때문이겠습니다. 우리 조상은 동지에서 새해가 시작된다고 여겼습니다. 음이 가장 강한 겨울이 지고 이제 양의 기운이 새롭게 시작된다고 보았기 때문이지요. 그 때문에 이 동지 팥죽은 예전 어른들에게는 새해를 여는 음식이요, 새해에 집을 지키는 영에게 예를 드리는 음식이자, 새해에 자신의 결심을 새롭게 다지는 음식이기도 했습니다. 어머니들이 이 팥죽을 쑬 때도 이러한 정신을 담아 특별히 정성을 들여 쑤는 음식이기도 했습니다. 또 팥의 붉은색은 대대로 귀신을 쫓는 색이기도 합니다.

다들 젊어서 입회하는 수도자들은 전통 음식 만들기에 사실 서툽니다. 그래도 동짓날은 알아서 매년 팥죽을 쑤는데, 새알 만들기 힘드니 떡국떡 동강동강 썰어 넣는다든지, 찰떡이 있으면 그것을 넣기도 합니다. 여기에 설탕까지 넣어 단팥죽처럼 끓입니다. 밥알이 든 팥죽은 수

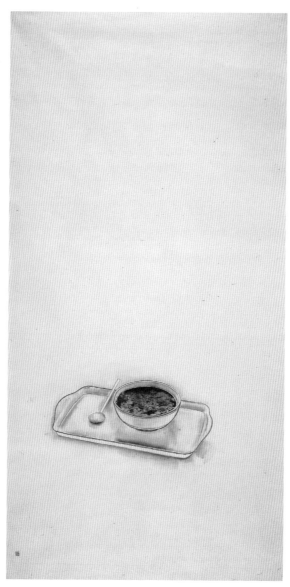

팥죽, 186×95cm, 종이에 수묵 채색, 2019

도원에서 먹어보지 못했지요. 그런데 올해 동짓날, 수녀원에서 10여 분 거리에 있는 청평선원이란 곳의 비구니 스님들과 몇 달 전부터 인연을 텄는데, 그분들이 전통 팥죽을 가져오셨습니다. 그 첫 느낌을 뭐라 표현할 수 있을까요? 그림에서처럼 뜨거운 팥죽에 막이 생기고 그 아래 밥알과 새알이 드문드문 보이는 오랜만이라고 하기는 참 그런 40여 년 만의 동지팥죽 앞에 감성이 팥죽처럼 진득해지는 것을 느꼈지요.

우리처럼 비교적 늦게 우리나라에 진출한 수도회는 전통음식 만들기에 퍽이나 서툽니다. 오래된 수도원들은 예전에 살던 모습을 나이드신 수녀님들이 몸에 지니고 계셔서 그것이 대대로 전해지는 반면, 우리처럼 30년밖에 안 된 수도원은 젊어서 아무것도 모르는 천둥벌거숭이로 입회해, 동지팥죽 같은 것을 만드는 법을 모르는 사람끼리 살아갑니다. 게다가 전국 각지에서 모여든 수녀들에 일본 수녀님들도 같이 살고, 국제수도회인지라 전 세계 각지에서 방문하니 유럽 음식들도 만들게 되고, 이러저러 하다 보니 국적 고루 지방색 고루 독특한 음식문화가 생겨났습니다. 그래도 음식 만들기에 정성을 다하기는 하지요. 특히 손님 오시면 저희 수도정신 중 하나인 환대의 정신으로 더욱 정성을 들이니 드시는 분들이 다 맛있다고 하시지만, 제 생각에는 다른 곳에서 먹어보지 못한 독특한 스타일에 점수를 주시지는 않나 생각해보기도 합니다.

하여간 정성이 들어간 음식 한 그릇은 요즘 유행하는 힐링을 제대로 느끼게 합니다. 엄마가 해주던 손칼국수, 그 한 그릇이면 감기도 뚝딱 떨어졌지요. 그 담백하면서도 깊은 맛을, 더구나 손칼국수는 수도원에서는 언감생심 생각도 해볼 수 없는 것이지요. 뭐 많은 것 들어가지

않아도 뚝배기에 보글보글 끓던 된장찌개는 보는 것만으로 침이 고이게 합니다. 늦은 가을 제비 새끼처럼 둘러앉은 오남매에게 엄마가 삶은 밤을 까서 그 노란 것을 입에다 쏙쏙 넣어주던 기억은 보물창고 같은 것이지요. 언제 꺼내도 삭지 않는 사랑받음의 기억 그 자체입니다.

그래서 예수님은 마지막에 자신을 음식으로 우리에게 넘겨주셨음이 분명합니다. 음식을 해주는 것으로 그치지 않고 아예 음식이 되어 우리 일부가 되어버리는, 그 사랑의 흔적이 정성 담긴 음식 한 그릇 안에 이미 보입니다.

생명을 살리는 도구

저는 음식 만들기를 좋아하는 편입니다. 자랑을 좀 하자면 자타공인 요리 잘하는 사람 축에 속합니다. 처음 맛보는 요리도 대충 흉내 내서 만드는 정도는 되지요. 그래서인지 음식을 만들기 전 빈 솥, 냄비, 프라이팬을 불 위에 얹으면 어떤 그리움 같은 것이 밀려옵니다. 빈 솥, 그 속에 담길 음식, 그것을 먹을 나의 사랑하는 사람들, 재료들이 서로 어우러지는 과정 때로는 삶아 소독하거나 재료를 준비하는 과정 등 여러 가지 것들이 한꺼번에 섞여 다가오는 그런 느낌인가 합니다. 먹이는 마음의 복됨입니다.

참! 소독하면 생각나는 찌그러진 양은 냄비도 빼놓을 수 없겠네요. 찌그러져 이제 음식 만들기에는 좀 뭣한, 빨래를 삶을 때 사용하는 검은 그을음도 살짝 끼고 노란색은 거의 없어져버린 그 냄비는 정체 모를 향수를 불러일으킵니다. 굳이 이름 붙이자면 삶의 진득함이라고나 할까요. 삶아 빤 빨래의 묘한 흰색은 형광표백제를 넣어 창백한 듯 푸른빛 도는 빨래와는 다른 정감 어린 빛을 발합니다. 그리고 예전에 불로 태우는 소독은 확실하기는 하지만 물건 자체를 없애버리니, 빨래든 그릇이든 음식이든 소독을 위해서는 삶는 수밖에 도리가 없었지요. 요즘에야

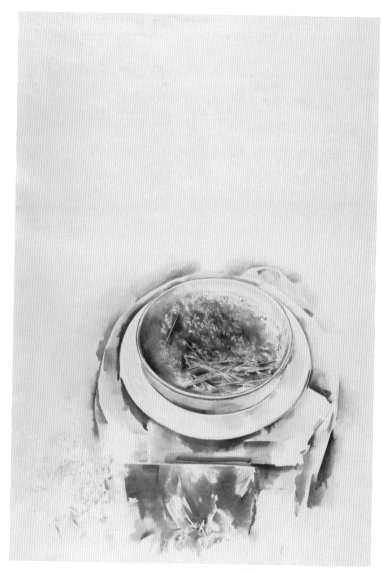

솥정, 199×149cm, 종이에 수묵, 2020

온갖 소독제가 다 발달해 있어 삶는 일이 별로 없는지도 모르겠습니다.

　더 나아가 가정에서 주부들이 제사상을 준비하기 전 빈 솥에 대한 느낌은 이보다 더하겠지요. 요즘 며느리들에게 두통 유발제인 제사란 제가 생각하기에는 아이들에게 생명을 전달하기에 아주 좋은 기회입니다. 물론 음식의 간소화나 남녀의 역할 분담 등 예전과는 달라져야 할 부분이 있습니다. 그래도 자신에게 생명을 전달해준 어른들에 대해 아이들에게 설명해줄 수 있는 소중한 자리이지요. 명성을 떨친 조상이 아니더라도 우리에게 생명을 전달해준 그 사실 하나만으로도 감사를 드려 마땅한 것이요. 훌륭했으면 훌륭했던 대로, 부족했으면 부족했던 대로 거기서 우리의 생명, 삶이 출발할 때 정체성이 건강하게 성립되는 것이니까요. 자신의 조상이 어떠했는지 아예 모르는 아이와 조상의 좋은 점, 약한 점을 정확히 보는 아이가 어떻게 다를지는 설명이 필요 없을 것입니다.

　생명이 전달되는 것이라면 그 생명이 자기 소유만이 아니라는 사실도 쉽게 알아들을 수 있고, 그 얻은 생명이 다시 자신의 후대에 전달되도록 소중하게 다듬고 가꿀 것입니다. 조상들에게 부족한 것이 있었다면, 그것은 원망할 일이 아니라 바로 지금 이 세대에 채워야 할 숙제인 것입니다. 생명은 또한 낳을 때 전달되지만 그것으로 끝이 아니라, 계속 보살피고 키워줌으로써 전달됩니다.

　그런 자리를 마련하는 음식을 장만해줄 솥 앞에 서 있다고 자각한다면, 솥에서 느끼는 감정은 다를 수밖에 없는 것이지요.

　솥은 그러니까 인간을 살리는 도구입니다. 우리나라 고분 여기저기

서 세 발 달린 솥이 제법 출토되는 것도 이런 이유와 무관하지 않으리라 집작합니다. 고대 혹은 근대 전까지 솥은 제례와 점술의 도구이기도 했습니다. 왕실 제사 때는 반드시 세 발 달린 솥이 제기로 사용되었습니다. 중국 황실의 정통성을 상징했던 아홉 개의 세 발 솥도 이런 맥락과 같을 것입니다.

화백은 솥에 대한 이런 맥락을 염두에 두고 이 그림을 그렸을 것입니다. 밑에 활활 타오르는 불꽃은 가스 불은 줄 수 없는 생명의 에너지를 연상합니다. 우리의 피도 사실은 불이요, 36.5도를 유지시키는 불입니다. 그 불이 활활 타오르며 솥 속 검은색의 무엇인가를 펄펄 끓게 하고 있습니다.

그 무엇인가에 대해서는 도저히 알 길이 없어 화백에게 여쭈었더니 깜부기랍니다. 깜부기는 일종의 암으로 가만두면 옆의 것들도 병들어 버리는데, 없애는 방법은 불에 태우거나 삶는 방법밖에 없다고 합니다. 태우면 그 재 속에 섞여 날아갈 수 있으니 이리 삶는 것입니다.

살짝 옆길로 가보면, 보리, 벼, 대나무 이 세 가지는 모두 벼과 식물이라고 합니다. 그러고 보면 셋 다 마디가 있고 대궁 속이 비어 있습니다. 그래서 대나무도 꽃이 피면 깜부기가 생기기도 한답니다. 화백에게서 듣는 신기한 지식 한마당입니다.

참생명을 살리기 위해 방해되는 생명을 없애는 것도 솥의 한 기능이요, 생명을 유지하려면 다른 생명의 죽음이 전제됩니다. 그만큼 생명은 장엄한 것이지요. 나쁜 생명은 제거하고, 다른 생명을 받아서 유지되는 나의 생명이 결코 나만을 위해 소비되어서는 안 된다는 사실이 아주

자연스럽고 당연하게 느껴지는 이유입니다. 이것은 거창한 철학의 결론이 아니라, 살아서 꿈틀거리는 모든 생명을 경외심을 가지고 바라볼 때 저절로 나옵니다. 솥은 바로 그 상징입니다.

여기까지 쓴 후 화백의 생각을 여쭤보았습니다. 남성이면서 설설 끓는 솥을 그린 뒤 생각이 궁금해졌기 때문입니다. 화백이 제목으로 택한 〈솥 정鼎〉은 주역의 괘 중 하나로 새로운 것을 만들어내는 상서로운 괘로 보는 모양입니다. 솥이란 괘가 새로움이란 해석을 하게 된 것도 제 이야기를 통해서 충분히 설명이 가능할 듯합니다.

솥을 거치면 모든 재료에 성질의 변화가 옵니다. 쌀은 밥이 되고, 고기는 부드러워지고, 무청은 시래기로 말려지고, 다른 재료와 섞이면 더 큰 변화가 옵니다.

또 솥에서 끓여지면 간장은 오래 보관할 수 있고, 빨래는 깨끗해집니다. 소독의 기능이 있는 것이지요. 그리고 솥 속에 눌어붙어 탄 것이 많아 더러워지면 박박 긁어 뒤집어엎어 깨끗하게 합니다.

이런 이미지에서 나오는 것을 새로움이라고 합니다. 더러운 것은 소독하고, 거친 것은 부드럽게 해 이롭게 만드는 새로운 세상, 새로움을 담을 수 있는 문화를 염두에 두고 이 그림을 그렸다고 합니다. 더러워진 솥을 긁고 삶아 먼저 깨끗하게 한 후, 더러움을 탄 것들을 삶아 소독하는 그런 새로움, 그런 변화 가능한 세상, 문화에 대한 그리움을 담았나 봅니다.

인간은 자신을 초월하는 존재

자기초월이라는 이야기를 하면 들자마자 "이 시대에 무슨 귀신 씻 나락 까먹는 소리냐"라는 핀잔부터 각오해야 할지 모릅니다. 이 시대는 사실 인간성장을 재능, 능력, 지적 상승, 전문기술의 향상 등으로 한정해버린 경향이 농후합니다. 어린아이들 교육도 이런 면에만 치우쳐 있습니다. 이런 분위기이다 보니 자연스럽게도 노인의 지혜, 노인의 경험은 들어설 자리가 없습니다. 그런 것을 듣지 않아도 인터넷을 검색하면 모든 것이 우르르 쏟아져나온다고 생각하지요. 사실 어떤 면으로 그렇기도 합니다.

성장이 이런 것뿐이라면 우리의 성장은 나이가 들면 모든 것이 쇠퇴하고 쪼그라들고 상실만이 남게 된다고 생각할 수밖에 없습니다. 20대가 지나면 육체적 성장은 멈추고 지적 성장은 30대면 이미 하강세를 보인다고 생각합니다. 60대 정도가 되면 지적인 면에서 성장을 대부분 사람들이 스스로 포기해버립니다. 물론 그때까지 자신만의 길에 정진했던 사람이라면 그 이상의 나이가 되어도 작업을 계속하기도 하고, 드물게는 60 이상이 되어서도 새로운 길에 나서는 사람이 있습니다. 일반적으로 인간의 성장에는 한계가 있다는 생각이 지배적입니다.

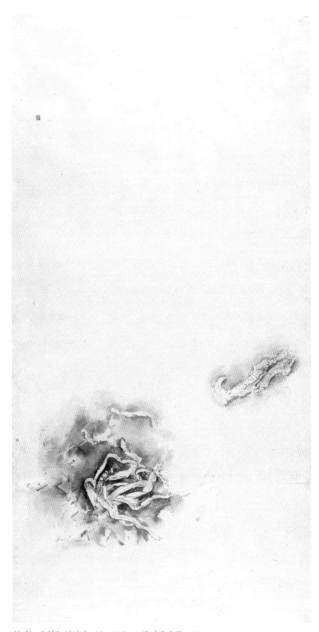

한계는 초월을 앞선다, 185×93.5cm, 종이에 수묵, 2018

이 생각의 바탕에는 성장을 양적인 면에서만 보는 경향이 깔려 있습니다. 질적인 면에서 성장을 추구하는 사람도 기껏 교양이나 인문학적 상식의 증가로 만족하지요. 그러다 보니 삶의 깊이, 삶의 의미, 인생의 진정한 목적 같은 것에는 결정적 구멍이 생겨버렸습니다. 그런 현상이 두드러지게 나타나는 것이 예술작품, 저작물 등입니다. 잘 팔리고 인기 있는 작품들은 대부분 한없이 가볍고 당장 만족감을 주는 것들입니다.

이런 문화의 이면에는 죽음, 폭력, 허무 등이 아무렇지도 않게 얼굴을 드러냅니다. 삶의 의미를 추구하지 않는 시대의 당연한 결과입니다. 사람의 행복은 결코 이 땅의 것으로는 채워질 수 없음을 발달할 대로 발달한 이 시대의 과학과 문명이 여실히 보여줍니다. 어느 시대보다 우울증, 신경증, 조현병(정신분열증)이 많다는 사실을 돌아봐야 합니다.

그렇다면 인간의 성장을 어디서 찾아야 할까요? 어떤 성장이 인간을 참 인간이 되게 해줄까요? 그 답은 너무도 명쾌하게 인간은 미완성의 존재라는 데서 자연스럽게 도출됩니다. 미완성이란 미완성으로 그쳐도 된다는 것이 아니라, 완성을 향해간다는 것으로 알아들어야 합니다. 즉 미완성이되 미완성인 존재를 끊임없이 초월해 완성을 향해가도록 만들어진 존재라는 것입니다.

50여 년 전에는 아직 이런 자기초월의 문화가 있었고, 이런 문화 안에서는 노인의 경험이 존중받았습니다. 왜냐하면 자기초월은 무엇보다 그것을 살아낸 사람의 경험이 중요하니까요. 할머니에게 듣고 마을 어른

의 지혜를 빌리는 일이 당연했습니다. 수도원에서는 서열이 아주 중요해서 같은 날 입회해도 1시간 먼저 들어온 수녀가 무슨 일이든 먼저 하게 됩니다. 이것은 규율을 잡자는 군대와 달리 바로 이 자기초월에는 경험을 위한 시간이 참으로 중요하다고 보기 때문입니다.

종교적으로 볼 때 인간의 자기초월은 더 명확한 사실이 됩니다. 이 것은 존재의 기반이요, 존재의 목적입니다. 여기에는 나이도 상관이 없습니다. 연령제한이 없는 영역입니다. 무대에 서는 사람, 작품을 창조하는 이들은 종교가 없어도 어느 순간, 자신을 벗어나 있는 그 무아의 체험, 해방을 체험을 하는 것 같습니다. 이 귀한 순간 때문에 수많은 시간을 연습과 창작에 몰두할 수 있습니다.

그러나 진정한 자기초월은 반드시 이런 특별한 자기 벗어남의 황홀감의 체험에 한정되지 않습니다. 오히려 이런 체험이 가져다준 해방의 힘으로 일상 안에서 의식적으로 자신을 넘어서는 행위를 하는 것이 더 중요합니다. 타인이 먹고 싶어 할 때 내 것을 주고, 타인이 싫어하는 일을 내가 맡아 하는 이타적 행위가 인간을 참 인간답게 합니다. 이렇게 보면 자기초월이 그리 어려운 일도 아니지요.

자기초월은 이기심에 물든 미완성의 존재에서 이타성으로 꽉 찬 존재로 나아감인지 모릅니다. 인간의 생명 그 자체가 내어줌으로써 풍요로워지는 것도 우리가 현실에서 경험하는 진실입니다. 재산 다툼으로 물든 가족들의 사연을 들어보면, 이 자기초월과는 거의 정반대 방향으로 살아왔음을 절감하게 됩니다. 누구도 헌신이나 희생할 생각이 없고

체면 구겨서라도 내 몫을 더 챙겨야 하니 법정으로 갈 수밖에 없는 비참한 결말을 들을 때면 인간이 자신의 존재방향, 초월을 살아야 할 이유를 전율하며 느끼게 됩니다.

불과 물의 춤

물이 불타오르려면 어떤 조건이어야 할까요? 사람의 몸에 뜨거운 것을 대면 화상을 입습니다. 그런데 만약 우리 몸이 펄펄 끓는 물이나, 불보다 뜨겁다면 화상을 입지 않을 것입니다. 우리가 화상을 입는 것은 불이나 물 탓이 아니라, 우리가 더 차가운 탓입니다. 물이 부글부글 끓어 증발하는 것이 아니라, 불과 함께 타오른다는 발상, 물과 불이 하나의 불을 이루는 장면을 눈앞에 그려봅니다. 과학적으로 가능할지 어떨지 꼭 밝혀야 할 필요는 없습니다. 예술의 세계에서 상징은 과학으로만 설명할 수는 없으니까요. 과학으로 다 해체해버린 상징은 이미 상징이 아닐 테죠.

하지만 우리 몸이 불만큼 뜨거울 때 불과 함께 불이 될 수 있다는 것은 이론으로는 가능할 듯합니다. 모세의 불타오르는 덤불 이야기도 그렇지요. 불길은 활활 타오르는데, 소진되지 않고 불길만 오르는 장면 말입니다. 마찬가지로 이 상징 속 물은 이미 불만큼 뜨거웠다는 이야기지요. 그 뜨거운 물이 뜨거운 불을 만나 불길이 일고 있습니다. 그 불길에 천지가 요동치듯 흔들리고 있습니다. 물도 불이요 불도 불이요 불도 물이니 그 엄청난 천지진동을 누가 감당하겠습니까?

타는 물, 141×74cm, 종이에 수묵, 2021

304명의 목숨을 품은 물이라면 그 뜨겁기의 정도를 누가 헤아릴 수 있겠습니까? 그것도 엄마 아빠를 애타게 찾으며 그 긴 시간 차오르는 물의 공포를 견딘 아이들 목숨의 뜨거움을 무엇에 견줄 수 있단 말입니까? 지구 속 가장 깊은 맨틀의 온도도 이 온도에는 미치지 못할 것이요, 심지어 태양 속 뜨거움도 여기에는 미치지 못할 것입니다.

이 온도를 감쌀 뜨거움이란 오직 하늘의 불밖에는 없지 않겠습니까. 하늘의 불이 이 아이들의 뜨거움과 만나 하나의 불을 이룹니다. 이 아이들을 위로할 수 있는 유일한 불이기도 합니다. 하늘의 불, 땅의 물 그 만남으로 세상의 온갖 더러움 깨끗이 씻어주기를 바라마지 않지만, 그 불은 원치 않는 이, 아직 그 불을 모르는 이, 불을 증오하는 이, 불을 꺼버리려 하는 이조차 강요하지 않습니다. 오직 이 불과 어울리는 이들을 찾아갈 뿐입니다. 하늘의 불을 맞을 자격이 있는 아이들, 기꺼이 하늘의 불을 만나 불의 춤, 아니 불과 물의 춤이 흐드러집니다.

참 자신과 만나는 가까운 길

이것의 정체가 무엇인지 들여보고 또 들여봤습니다. 짐승 가죽을 벗겨 말리는 중인가, 그렇다면 못이 아래쪽만이 아니라 여러 군데를 고정시켜놔야 할 텐데 그것은 아닙니다. 못 위에 나뭇조각이나 넓은 돌을 얹어 놓았는데 거기에 못 그림자가 비친 것인지 생각도 해봤습니다만, 석연치 않았습니다. 두 못의 그림자 방향이 맞지 않았기 때문이지요. 거울인지 잠시 생각해봤지만, 저런 거울이 어디 있을까 생각하곤 지나가버렸습니다. 그러고 나니 더는 짐작되는 것이 없어 이 그림을 그린 분께 여쭤볼 수밖에 없었습니다.

그림이 작가의 손을 떠나면 그것을 읽는 것은 독자에게 맡겨진다고 하지만, 너무 턱없는 해석이나 비약은 읽는 사람에게 별로 도움을 주지 않는다는 것이 저의 경험이기 때문입니다. 그런데 마지막 짐작이 맞았습니다. 깨어진 거울조각을 못 위에 걸쳐놓은 것입니다.

옛날 시골에서는 거울이 귀해 지나가다 깨진 거울이라도 발견하면 고이 모셔와 나무 기둥에 못을 박고 저렇게 올려두고 모습을 비춰봤다는 소설 속에나 나옴직한 이야기가 있는데, 화백의 어린 시절 경험이라

가난한 행복, 186×95cm, 종이에 수묵, 2018

고 합니다.

경험이 다르면 이렇게 서로를 이해하는 데 문제가 생겨납니다. 이 경험에서 다름의 폭이 넓어질수록 이해하기 어렵게 되겠지만, 그래도 이것이 소통의 결정적 장애가 될 수는 없습니다. 서로 확인하고 물어보고 다른 것은 나에게 없는 것이니 더 소중히 여기고 새로운 지식으로 받아들이면 오히려 삶의 폭이 넓어지는 은총의 기회가 될 수도 있습니다. 그러나 다르다고 비난하고 손가락질하게 되면, 긴장과 폭력의 분위기가 형성되어 자신도 그 분위기 속에서 더 험악해질 수 있습니다.

어쨌거나 제게 새로운 세계가 하나 들어왔습니다. 그러면 한 번 들어가봐야지요. 상상력을 발휘해봅니다. 저런 거울을 가져다 쓸 형편이면 분명 차림새도 화려하지는 않았을 듯 싶습니다. 소박하고 심지어 해져서 기우거나 천을 덧댄 그런 옷을 입고 있을 것 같습니다. 그래도 그런 모습이니 그저 되는 대로 더럽게 차리고 다녀도 상관없다는 식이 아니라, 저런 거울이라도 자신의 모습을 비추어 보고 싶은 그런 마음이 읽힙니다. 정갈함이 다가오지요.

낡은 옷이라도 깨끗하게 빨아입는 사람, 깨진 거울도 부끄러워하지 않고 가져올 수 있는 사람. 가난해서 옷은 허름해도 자존감은 허름하지 않은 사람, 하나가 거울 앞에 서 있습니다. 남자라면 수염은 제대로 깎였는지, 머리는 제대로 빗질이 되었는지, 옷은 어디 더럽지나 않은지 외출에 앞서 자신을 살펴보는 모습이 보입니다.

이 모습을 지나고 보면 다른 층이 이 그림 속에 보입니다. 자신을 비

춰보는 거울 앞에 선 인간은 결코 자신을 있는 그대로 볼 수 없다는 사실입니다. 빛의 정도에 따라서도 거울에 비친 모습이 달라질 뿐 아니라, 거울마다 다릅니다. 더 뚱뚱해 보이는 거울도 있고, 더 날씬해 보이는 거울도 있습니다. 여기에 더해 거울에 나타나는 모습이 좌우가 바뀐 모습이라는 것이 결정적입니다. 그러니까 거울을 통해 우리는 우리의 뒤집힌 모습만 보는 것이지요. 이뿐 아니라 뒷모습은 거울로도 볼 수 없습니다. 물론 여러 개 거울을 되비치게 배치하면 볼 수야 있겠지만, 촬영 스튜디오가 아닌 담에야 그렇게까지 거울을 보는 사람은 없습니다.

어쨌든 거울은 비춰보는 것이지, 있는 그대로를 보는 것은 아니라는 사실입니다. 진짜 나는 어딘가에 비춰보는 것이 아니라, 내 안으로 들어가야 한다는 것입니다. 물론 비춰보는 것의 중요함도 있으나 그 한계도 있다는 것이지요.

지진이 많은 일본에 예전에 아주 뛰어난 영적 스승이 있었습니다. 제자들과 함께 어떤 곳을 방문해 가르침을 주었는데, 갑자기 지진이 발생해 머물고 있던 집이 흔들리기 시작했습니다. 사람들은 허둥지둥 정신없이 집 밖으로 달아났습니다. 다행히 지진은 큰 피해 없이 짧게 끝났고 사람들은 안심해 다시 집 안으로 들어갔습니다. 그런데 그 영적 스승은 태연하게 그냥 집 안에 남아 앉아 있었습니다. 사람들이 어떻게 그 난리통에 그렇게 초연할 수 있느냐고 질문했습니다. 그러자 그 스승은 다음과 같이 대답했습니다. "나는 가장 안전한 곳으로 피신했습니다." 사람들은 "아니 지진 전과 똑같이 여기에 앉아 계시지 않았느냐?"고 반

문하자, "가장 안전한 곳은 자신의 내면입니다"라고 대답했다고 합니다.

그렇습니다. 가장 안전한 곳, 가장 자신다운 곳, 자신이 자신인 곳은 바로 자신의 내면입니다. 거울이 보여주는 뒤집힌 외면에만 자신의 모습을 한정짓는다면, 아무리 자신을 다듬어도 참 자신과 만나는 일은 머나먼 일이 되고 맙니다.

빨대가 풍기는 눈물 냄새

수없이 꽂힌 빨대를 보며 가장 먼저 떠오른 것은 코에 빨대가 꽂힌 거북이가 괴로워하는 사진이었습니다. 다른 분도 그러지 않을까 하는 짐작이 듭니다. 입장을 바꿔 생각해보자고요. 그 고통이 어떨지 생각해볼 필요도 없지요. 누군가 먹다 함부로 버린 물건으로 내 생명에 지장이 온다면, 그것도 나만이 아니라 많은 이가 해를 입는다면 우리는 어떤 생각을 품을까요? 내게 해가 된다는 이유로 입에 거품을 물 것이 뻔합니다. 그런데 그것이 한 다리 건너 남이라면 쯧쯧 혀를 찰 정도야 되겠지만, 입에 거품을 물지는 않을 것입니다. 그것이 사람이 아닌 짐승이라면 그저 안 됐다 정도로 끝날 것입니다. 그렇게 해서 오늘 지구의 바다는 플라스틱 쓰레기로 가득합니다.

그리고 플라스틱은 바다를 더럽히는 데 그치지 않고 분해되고 또 분해되어 물고기와 해양 미생물 속에 들어가고 그것을 먹은 해산물이 우리의 배 속을 역습합니다. 우리가 버린 것이 우리 속을 채우고 있습니다. 자업자득이란 말이 이처럼 잘 맞는 경우도 드뭅니다. 타자에 대한 연민이 이처럼 희박해진 시대도 드물 것이고, 세상과 자연과의 일체감이 이렇게 희미해진 시대도 드물 것입니다. 예전 나무를 때던 시절 우리

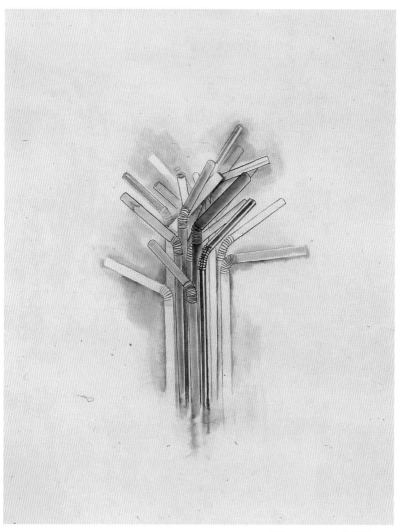

빨대, 185×94cm, 종이에 수묵, 2020

조상은 불쏘시개로 쓰던 소나무 갈비마저 싹쓸하지 않았습니다. 취를 뜯을 때도 뿌리채 뽑지 않고 큰 잎만 땄습니다. 그래야 종족이 보존되어 다음 해도 먹을 수 있으니까요. 자연이든 사람이든 서로가 서로를 보호해야 함께 살아남는 법입니다. 그런데 20세기 우리는 자연을 갉아먹기만 합니다. 열대 원시림과 시베리아 숲들이 벌거벗겨지고 있습니다. 그것으로도 부족해 자신들의 쓰레기를 그 위에 들이붓습니다. 그 자연이 썩어가고, 대기층에는 구멍이 뚫리고, 북극과 남극의 빙하는 녹아 그 속 바이러스 걱정까지 해야 할 지경입니다. 이제 곧 사라질 섬들도 많다고 합니다. 아무것도 아닌 저 빨대들은 이런 우리 시대를 상징합니다.

또 다른 끔찍한 이미지가 하나 떠오릅니다. 중국 사람들이 살아 있는 원숭이 뇌를 빨대를 꽂아 빨아먹는다는 이야기를 들은 적이 있습니다. 꽁꽁 묶인 원숭이는 눈물을 뚝뚝 흘린다고 합니다. 아, 이리 잔인할 수 있을까요? 인간은 자신의 탐욕을 위해 못하는 짓이 없습니다. 그저 중국 사람만 욕하고 지나갈 일이 아닙니다. 남의 생명에 자신의 빨대를 꽂는 이들이 얼마나 많은지 말입니다. 쌍용차만 하더라도 기업이 자신들의 이익을 위해 그 수많은 노동자의 생명과도 같은 밥줄을 끊고자 회계까지 조작했습니다. 농성하느라 공장 하나를 점거하던 노동자들은 회사가 손해보지 않도록, 자신들이 복귀했을 때 작업할 수 있도록 점거 기간에도 공장 안에서 아무런 대가도 없는 노동을 계속했다고 합니다. 그런 노동자들에게 무장한 경찰과 군인들을 들여보냈습니다. 그리고 마치 짐승 사냥하듯 무력을 휘두르고 테이저건을 쏘았습니다. 여기에 맞서 자신들을 보호하려고 했던 쌍용차 노동자들은 빨갱이 취급을 당

했습니다. 그리고 우리가 잘 알다시피 29명이 자살했습니다.

의료계, 금융계, 건축업계 온갖 산업분야에서 행방이 묘연한 눈먼 돈이 아무개의 주머니 속으로 들어가곤 합니다. 그 눈먼 돈이란 대체로 서민의 주머니에서 나왔겠지요. 거기에 빨대를 꽂는 사람, 기업은 얼마나 될지 하느님만 아시겠지요. 발전의 그늘에 숨은 수많은 노동자, 업주의 갑질에 눈물짓는 수많은 종업원 그들에게 꽂힌 빨대가 이제 빠질 때도 되었습니다. 아니 빨대 자체를 아예 없애야 합니다.

생명의 원천에 가까운 마음의 자리

그리움의 물결이 한 겹 두 겹 …… 계속 밀려오는 그림입니다. 바람에 사각거리는 갈대소리도 들립니다.

곱게 다림질해서 입기 직전 벽에 걸어둔 모습입니다. 여러 겹 물결이 밀려오는데, 첫째 물결은 친정나들이입니다. 어쨌거나 요즘 시대보다는 최소 50년 전쯤으로 느껴지는 그림입니다. 얼마만의 친정나들이일지, 막내 동생이 결혼이라도 하게 된 걸까요? 아사나 깨끼옷을 입고 갈 상황이면 초상이 난 것은 아닌 듯합니다. 오랜만에 만날 친정 식구들 특히 엄마 생각에 벌써 가슴이 먹먹합니다. 보고 싶은 이들, 물어보고 싶은 것들, 하소연하고 싶은 것들, 안겨드리고 싶은 외손주들, 새로 만날 식구들에 대한 기대감, 고향에 남아 있는 친구 소식, 놀러다니던 냇가와 산천들 등 가슴이 풍선처럼 부풀어 오르는 장면입니다. 그리움이 가득한 친정이라는 기억은 옛시절 여인네들에게는 거의 생명의 원천에 가까운 마음자리를 차지합니다.

전혀 다른 두 성이 만나는 결혼은 여인에게는 거의 죽음에 가까운 포기가 요구되었지요. 지금은 여인들이 자신의 목소리를 낼 수 있고 남녀가 서로 맞추어 가지만, 그 시절에는 거의 무조건 시집에 자신을 맞

갈대가 서걱거리는 시간, 167×130cm, 종이에 수묵, 2018

추어야 했기에 그동안 살아왔던 자신의 체험, 습관, 방식 심지어 사고까지도 바꾸어야 하는 지독한 통과의례를 거쳐야만 했습니다. 그런 여인의 오랜만의 친정나들이는 단순히 그리움 이상의 의미가 있습니다. 이런 면이 수도자에게는 아직도 유효합니다. 전혀 다른 문화 속으로 들어가면 충돌이 생기는 것은 당연한 일이지요. 입회해서 처음에는 열심한 마음뿐이니 이것도 저것도 다 맞추어 나가지만 시간이 흐르면 무리가 오기 시작하고, 그 무리한 면을 넘어야 비로소 진짜 성장이 일어납니다. 저희 봉쇄수도원은 친정나들이조차 없기에, 오히려 역설적이게도 그 느낌이 더 깊이 전달되어 옵니다.

둘째 물결은 남편에 대한 혹은 아내에 대한 사랑의 물결, 에로스의 아름다움입니다. 아사의 보일 듯 말듯 비치는 그 자태는 같은 여인이 보아도 곱습니다. 그러니 그 남편에게야 오죽하겠는지요. 옛시절 아사 한복은 외출 때나 행사 때 입지 평소에는 잘 입지 않습니다. 곱게 다림질하는 순간부터 여인의 마음은 이미 평소와는 다를 것입니다. 제법 결혼생활이 길어지면 서로에 대한 설렘도 없어지고 일상의 투박함만 거칠게 툭툭 나오는 법이지만, 그래도 이런 설렘이 가끔은 오지 않는지요.

이때 여인은 오직 한 사람만을 생각하며 옷장에서 꺼내고, 다리고, 벽에 겁니다. 옷장에 넣으면 다른 옷 사이에서 아사에 구김질이 생기니 입기 전까지 벽에 걸어둡니다. 초여름 열어둔 창문으로 살짝 바람이 불어 치맛자락이 오른쪽으로 기울어졌습니다. 그리고 이 옷을 입은 자신의 모습을 남편이 보아주기를 바라는 마음을 품고 앉아 있는 모습이 떠오릅니다.

또 남편은 퇴근해 돌아와서는 오랜만에 벽에 걸린 아내의 고운 한복을 마주합니다. 어쩌면 첫사랑의 기억, 중매였다면 첫 밤의 기억이 새롭게 떠오를지도 모릅니다. 두 사람만이 공유할 수 있는 오직 한 사람만을 향하는 정성 가득한 마음이 이럴 때 다시 수면 위로 올라올 수도 있겠지요. 삶에 찌들어도 나잇살이 그녀를 중년이 되게 해도, 그녀는 오직 나와 가족만을 위한 귀한 사람이요, 나를 위해서만 자신의 몸과 마음을 모두 내놓은 나의 사람인 것입니다. 그런 아내를 위해 남편 역시 최선을 다해 삶의 현장에서 뛰다 지칠 때도 있습니다만, 그런 피곤이 가시게 해주는 이런 장면도 결혼생활 속에는 있으리라 짐작해봅니다.

세상 한가운데서 오직 나만을 위해 따로 떼어 놓아진 사람, 그 사람에 대한 사랑은 셋째 물결을 일으킵니다. 성경 가운데 독특한 아가서, 연인들의 사랑 이야기입니다. 두 연인 사이의 지극한 사랑, 거기 이르기까지 서로 밀고 당기는 거리와 그 이후 강한 일치는 하느님과 인간 사이에도 그대로 적용될 수 있습니다. 아니 어쩌면 그 이상으로 강합니다. 세상 어떤 인간도 따라올 수 없는 강렬한 사랑으로 한 개인, 한 수도자를 사랑하시는 하느님은 질투하시는 하느님입니다. 이 사랑을 발견한 사람은 세상 모든 것을 놓아도 아깝지 않다는 것을 알기에 모든 것을 투신할 수 있습니다. 사랑이 클수록 헌신도 크지요.

하느님과 인간 사이의 사랑은 결코 상상 속이거나 추상적이지 않고 연인끼리 사랑보다 더 절절합니다. 밀고 당기기도 더 극적이고, 헌신의 정도에서도 결코 뒤지지 않습니다. 사랑의 원천, 거기서 비롯되는 사랑의 체험이니 당연한 일이겠지요. 이 사랑의 체험은 어떤 고난 앞에서도

생명의 길만을 걷게 하는 힘을 지닙니다. 사랑하는 가족을 위해서라면, 비리나 거짓도 저지르는 그런 인간적 사랑과 가장 큰 차이가 나는 지점이지요.

남편은 아내에게 생명의 힘을 가져다 줄 수 없을 때가 많습니다. 자기 살기도 바빠서 남편의 세상살이는 눈에 들어오지도 않는 순간을 아내 또한 경험합니다. 서로 상대를 이해하기보다 자신의 힘겨움을 이해해주기를 기대합니다. 그래서 오해도 쌓이고 서로를 향해 이기적이라고 원망을 퍼붓기도 합니다. 남편도 아내도 아무리 세상에서 따로 떼어놓은 존재라고 할지라도 우리 인간 생명의 근원은 아니며, 함께 그 근원을 향해 가는 동반자일 뿐입니다.

그러나 하느님은 생명의 원천입니다. 어떤 순간에도 나의 생명, 나의 희망이기를 멈추는 일이 없습니다. 그래서 아무리 나이가 들어도 수도자에게는 이 생명에 대한 설렘이 있습니다. 수도자는 어떤 연인들보다도 설렘의 사람들인 것입니다.

이런 아름다움을 어린 시절 앗겨버린 정신대 할머니들이 생각납니다. 아마도 그 할머니들이 이 그림을 본다면 눈물을 흘리지 않을까 마음한구석 아파옵니다. 그렇게 자신을 곱게 곱게 오직 한 남편에게만 바치고 싶었던 마음과 몸이 송두리째 짓밟힌 분들의 아픔을 위해서 화백은 이 그림을 그리지 않았을까 생각해봅니다.

이 시대에 에로스라는 말과 현상은 섹스라는 말과 현상과 동일어가 되고, 여기서 그치지 않고 그 말을 전부 삼켜버리고 말았습니다. 더 나

아가 섹스, 섹시, 섹슈얼이라는 말은 전부 돈으로 환산되는 사고파는 것으로 전환되었습니다. 여성도 남성도 자신의 몸을 돈들여 섹시하게 만들고 가리거나 감출 것도 없이 노골적으로 과시합니다. 사실 섹시하다는 말도 하나의 현상이지만, 그것이 상품이 되고 나면 달라집니다. 어떤 시대든 이것이 상품으로 팔리지 않은 적이야 없지만, 이 시대처럼 노골적으로 상품화한 적은 없었습니다.

에로틱한 것의 특징은 뭔가 감추어져 있고, 함부로 들여다볼 수 없는 가려진 면이 있는 아름다움입니다. 성경의 아가서는 이 에로스를 과감하게 칭송하고 하느님과 인간 사이의 사랑으로 격상합니다.

아마도 화백은 단순히 에로스적 아름다움 그 자체만을 위해 이 그림을 그린 것이 아니라, 이 시대가 잃어버린 것을 어떻게든 이 시대와 대화를 나누고픈 간절함으로 그리지 않았을까 생각해봅니다. 예술가는 본질적으로 예언자적 소명을 지니고 있으니까요.

후퇴가 타락

가슴이 서늘해집니다. 분명 살아 있는 대나무가 낫으로 두 쪽이 나는 장면이지요. 살아 있는 대나무를 서 있는 채로 쪼개는 장면이지, 무엇인가를 만들기 위해 잘라 온 대나무를 쪼개는 장면은 분명 아닙니다. 왜 그렇게 보는가 하면 어렴풋이 뒤에 서 있는 대나무가 대나무 숲을 연상하기 때문입니다.

대나무가 지조, 절개 등을 상징한다는 것은 설명할 필요도 없는 일이고, 그렇다면 이것은 지조를 헌신짝처럼 버리는 것을 연상하게 하는 메타포임이 분명합니다.

이런 은유가 적용되는 상황은 저 극적인 장면처럼 영화의 한 컷이라고 생각하는 분이 혹시 계실는지요. 그렇기도 할 것입니다. 그러나 조금만 생각해보면 현실 안에서 슬프게도 자주 만나는 상황입니다. 유명인의 지탄받을 만한 배신행위 뭐 이런 것 접어놓고 인간 보편의 차원에 얼마나 처절한 모습으로 들어와 있는지 볼 필요가 있습니다.

만약 지금 이 시대, 이 나라를 히틀러가 통치한다고 생각해봅시다. 온 나라를 속속들이 감싸는 독재자의 손길을 떨치고 정의와 생명에 목숨을 걸 사람이 과연 얼마나 될까요? 가장 헐값으로 절개를 팔아넘기

낫자루 잡은 집단 지성, 140×73cm 종이에 수묵, 2018

는 이유는 자신에게 이득이 돌아오기를 기대하기 때문이고, 그다음엔 그리하지 않으면 손해가 돌아오기 때문일 것이요, 그 손해가 가족에 대한 협박일 경우 많은 사람은 옳지 않음을 알고도 넘어갑니다.

그러나 자신의 생명이 위협받고, 가족의 목숨마저 위험한 것을 알고도 참된 가치, 더 큰 정의를 위해 자신의 한평생 심지어 목숨마저 내놓는 사람들이 있었습니다. 수많은 배신자의 호수 한가운데 외로이 뜬 섬처럼 그렇게 존재해왔습니다. 물은 끊임없이 들고 나가 오늘의 물은 이미 어제의 물이 아니지만, 그 섬은 계속 존속하며 참된 의로움의 가치를 우리에게 전해줍니다.

히틀러에게 충성을 바쳤던 이들, 특히 잔인한 고문과 유대인 학살로 악명 높았던 이들이 너무도 평범한 사람들 심지어 가족에게는 참으로 따뜻한 엄마요 아빠였다는 사실을 우리는 이미 잘 알고 있습니다. 때로는 바로 너와 내가 그 고문 기술자요 학대자일 수 있습니다. 이 사실은 우리의 일상을 돌아보더라도 분명해집니다. 나와 가까웠던 사람이 이해득실로 멀어지는 경우가 그리 드물지는 않을 것입니다. 이런 배신의 경우, 일은 갑작스럽지 않고 서서히 물들어가기 때문에 당사자는 배신이라 느끼지 못할 때가 오히려 많습니다.

의로움과 생명, 참된 가치를 위해 자신의 삶을 갈고닦는 사람조차 속기 쉬운 길입니다. 그것은 인간 욕망의 크기가 얼마만한지 잘 드러내주는 예이기도 합니다. 욕망을 다스리는 사람은 한 나라를 다스리는 사람보다 낫습니다. 욕망을 다스려야 다른 생명에게 유익할 수 있으니까요. 좋은 일을 한다는 평계로 자신의 욕심만 채우는 경우를 우리는 너무

도 많이 보아왔습니다.

　더욱이 공직에 있는 사람, 큰 기업을 경영하는 사람이 이해득실 앞에서 저 대나무 쪼개지듯 지조를 버릴 때면 핑곗거리도 남보다 더 많습니다. 부자나 지위가 높은 사람은 자기합리화할 거리도 많은 법이니까요. 그중 가장 가소로운 것이 국민과 공익을 위한다는 것입니다.

　국민과 대중은 그 밑에 검은 속내를 이미 다 훤히 본다는 사실입니다. 그래서 예수님은 작은 이, 가난한 이, 우는 이가 복되다고 하셨을 테지요. 가진 것이 없어야, 마음이 가난해야 보이는 것이 있습니다. 많이 가질수록 자신의 눈과 주위를 가려 저 무서운 칼날을 보지 못하게 하니까요.

　그러나 낫으로 두 쪽 난 후라도 희망마저 사라진 것은 아닙니다. 대나무는 두 쪽으로 쪼개져도 뿌리에서 다시 죽순이 올라옵니다. 생명의 뿌리는 살아 있으니까요. 아무리 썩어도 죽을 만큼 썩지 않았다면, 분명 새 생명의 가능성은 남아 있습니다. 그러나 그새 죽순이 자란 대나무가 앞엣것과 똑같이 낫으로 두 쪽 날 것이라면, 그 불행은 누가 감당할 수 있겠습니까!

폭탄이 될 수 있는 가시

쓴 웃음이 배어 나는 그림입니다. 아마도 일생 누구나 한 번쯤 경험한 적 있을 것입니다. 작은 가시에 절절 매던 기억, 병원 갈 정도는 아닌데 처리하기는 난감한 상황. 결국 피를 보고서야 쑥 빠집니다. 피를 보기까지 큰 상처보다 더 졸아들던 온몸의 자글거림이 그림을 보는 순간 생생하게 떠올랐습니다.

우선 그림부터 보지요. 가시는 2밀리미터 정도라고 합니다. 거기에 비추어 보면 저 바늘은 상당히 고운 것임을 알 수 있습니다. 우리가 손에 가시를 빼낼 때를 생각해보면, 덜 아프게 빼내기 위해 가능한 가는 바늘을 찾습니다. 그리고는 촛불에 소독하거나 할머니들은 그저 콧김을 한 번 쓱 불고는 뒤로 움츠러드는 팔을 잡아채어 빼내줍니다. 눈을 질끈 감은 그 순간 온몸의 자글거림은 상상에 맡기겠습니다.

그림은 그저 몇 개의 선만으로 그 상황을 우리 눈앞에 오게 해줍니다. 살짝 피 묻은 바늘과 가시가 주는 적막감, 가는 선임에도 무명실임을 알 수 있는 붓의 터치, 끝매듭이 지어지지 않고 쓰고 남아 바늘꽂이에 꽂혀 있었을 바늘 참 아무것도 아닌 것이 은유의 세계를 통해 우리에게 걸어오는 말이 있습니다.

네 안의 너 이상의 것, 141.5×73cm, 종이에 수묵 담채, 2018

사람은 큰병에는 가끔 더 대범해질 수 있습니다. 그런데 말초신경이 자극되는 손끝의 가시나 생손 앓이는 의외로 온몸의 신경을 그쪽으로만 집중시킵니다. 뭘 하고 있어도 거기서 신경이 떠나질 않습니다.

일상의 삶에도, 인생에도 이런 가시가 하나둘쯤은 누구나 있게 마련이지요. 더 고약한 것은 빼고 나도 어딘가에서 다시 나타난다는 사실입니다. 오죽하면 성가신 사람을 '가시 같은 존재'라고 표현하는 말도 생겨났겠습니까. 도저히 내 뜻대로 따라주지 않을뿐더러, 하는 일마다 노골적이지 않으면서도 묘하게 방해하는 사람, 한 대 쥐어박자니 자존심 상하고, 가만두자니 신경 거슬리고 이러지도 저러지도 못하는 사람이 있습니다. 차라리 노골적으로 나온다면 속을 덜 긁습니다. 이런 경험이 쌓이면 어떤 순간 가시가 폭탄이 될 수도 있습니다.

이런 가시 앞에 한 번 앉아보라고 이 그림은 초대합니다. 사실 따져보면 저 정도 피 난다고 무슨 일이 벌어지나요? 조금 자글거린들, 신경 곤두선들 뭐 그리 대수롭지도 않습니다. 심지어 그렇게 나를 자극함으로써 내가 나가던 방향이 제지당하고, 그렇게 한 번 돌아볼 기회를 얻게 되는 것 아닐까요?

이 가시를 받아들이기 시작하면, 상대도 즉시 알아챕니다. 내 신경이 곤두서지 않으면 상대는 일단 흥미를 잃습니다. 차츰 기세가 사그라듭니다. 우리는 이런 가시처럼 쏘는 존재 없이 나의 밑바닥, 나의 진짜 욕망을 알아채지 못할 수도 있습니다. 즉 나에게 거울이 되어주는 것이지요. 나를 찌르는 존재를 받아들이는 만큼 내 존재의 그릇이 커집니다. 나의 밑바닥을 더 잘 볼 수 있습니다. 만약 이런 사람과 관계 맺음이 형

성되는 데까지 간다면, 그 사람은 세상의 눈에는 어떨지 몰라도 진정 인생에서 성공한 사람이라고 할 수 있습니다.

내적 가시 문제로 옮겨봅시다. 내적 가시는 대부분 부정적 경험에서 온 것이 많고, 자신의 타고난 환경, 후천적 환경이 가시가 될 수도 있습니다. 어떤 문화에서든 못생겼거나 세상에서 비천하게 여기는 직업에 종사하는 부모를 둔 경우 이것은 숨기고 싶은 가시요, 나의 약점, 나를 불리하게 하는 요소로 간주합니다.

그런데 많은 이의 존경을 받는 사람들의 성장사를 보면 이런 가시 같은 요소의 공개가 하나의 획을 이루는 경우를 봅니다. 즉 자신의 가시, 자신의 한계, 환경의 한계에 갇혔음을 뚜렷하게 자각하고 그것을 극복하기 위해 오히려 그것을 사람들에게 오픈해버립니다.

이것은 잠에서 깨어나는 것과도 같은 경험으로 일단 이런 것들을 개방하고 나면, 더는 그 사람을 지배하지 못합니다. 이것이 바늘로 찔러 피를 보는 상황으로 은유되고 있습니다. 자신의 약점을 개방하는 것은 피를 보는 작은 죽음이라 할 수 있습니다. 그러나 그 뒤의 해방감은 무엇에 비견할 수 없을 만큼 시원합니다.

그래서 한 걸음 더 나아가 약점을 자랑합니다. 상황이 역전됩니다. 약점이 장점보다 더 나은 나의 요소, 나의 가시가 됩니다.

낫의 용도

날과 날이 부딪히면 양쪽 모두 크건 작건 상처를 입기 마련입니다. 더구나 풀을 베어야 할 낫으로 엉뚱하게 싸움판이 벌어진 모양새입니다. 의병들이 들 무기가 없어 낫을 들고 나선 모습이라 상상할 수도 없습니다. 그 이유는 의병과 왜병과의 싸움을 묘사했다면 낫과 낫이 아니라, 낫과 총 혹은 칼 같은 것이었을 테니까요.

그런데 자세히 보면 두 낫의 모습이 다릅니다. 도시 바보인 저는 수도원에서 풀 베기를 하느라 낫을 써보았음에도, 저 두 종류의 낫을 보았음에도 무슨 차이인지 구별할 수 없습니다. 모르면 물어야지요. 오른쪽은 조선낫, 왼쪽은 왜낫이라 합니다. 조선낫은 쇠를 벌겋게 달구어 두드려 만드는 반면, 왜낫은 철판을 오리거나 주물을 부어 만듭니다. 조선낫은 몸통이 두껍고 제법 굵은 나무도 내리쳐 자를 수 있고, 왜낫은 나무는 자르지 못해도 풀 베는 데는 제격입니다. 각각 제 역할이 있지요.

그러나 두 낫이 제 역할을 떠나서 날끼리 싸움이 벌어지면 두껍고 튼튼한 조선낫이 유리할 수밖에 없을 것 같습니다. 여기까지 오지 않더라도 조선낫, 왜낫 두 말만으로도 벌써 사람들은 "아하 요즘 한일 무역 전쟁을 빗댄 그림이로구나" 하고 알아챌 것입니다. 시대의 문제가 화가

독재자, 185×93cm, 종이에 수묵, 2018

의 예술적 세계를 비껴갈 수 없다는 것은 모든 것이 시대의 자식들이기 때문입니다. '냄비근성'이라는 어느 기업 임원의 말 한마디에 그 일본 기업은 한국에서 거의 문을 닫아야 할 지경에 이르렀습니다. 저는 편협한 민족주의에는 찬성하지 않습니다만, 국가끼리 정의 문제가 첨예하게 걸리고 정의가 무시당하고 핍박당하며 심지어 국권을 잃을 지경이 될 때, 이 문제는 그리스도교의 복음적 상황에서도 벗어날 뿐 아니라 사회정의 면에서도 심각한 문제가 제기되어야 한다고 봅니다.

한 나라의 이익이나 주권이 다른 나라에 의해 부당하게 침해당하면, 국민이 피해를 보는 것은 너무도 당연한 일입니다. 그래서 한 국가는 분명 저쪽 날을 어떻게 이길지 궁리하고 훈련하는 사람도 있어야 합니다. 필요악이지요만, 그런 사람들만 가득하다면 시퍼런 날이 종횡으로 휘날리는 속에서 살아야 할지 모릅니다.

저 날들이 원래의 목적을 벗어나 서로를 향해 부딪히는 일이 아니라, 원래의 목적대로 이 날 저 날 제자리에 제대로 쓰이게 하는 데 애쓰는 사람이 많아질수록 이 세상은 숨쉬기도 편해지겠지요. 이웃 국가끼리, 이웃사촌끼리, 심지어 형제끼리 날선 날을 부딪히는 세상, 저 낫들의 부딪힘이 오히려 자연스러운 세상이 되어버린 오늘날입니다. 저 날이 국가, 단체, 가족이라는 명분을 얻게 되면 폭력도 정당화되는 상황은 심심치 않게 목격됩니다. 농사일에 없어서는 안 되는 낫이라는 단순한 진리가 현실에서도 그러하기를, 더 나아가 총과 대포마저 녹여 낫을 만드는 날이 오기를 꿈꿔봅니다.

주장자

주장자, 저에게는 상당히 낯선 문화입니다. 불교에 관해 까막눈인 제게 주장자는 큰스님들이 할과 함께 쾅 내리치는 그런 인상으로 남아 있습니다. 그러니까 어쩌다 읽은 선문답이나 선시, 선승의 행적이나 말씀 등에 나오는 인상이 거의 전부지요. 어차피 모든 것을 알지 못하는 주제인데다 학술적인 글을 쓸 자리도 아니니 저의 이 경험에 의지혜 이번 글을 쓸까 합니다.

주장자에 대해 좀 살펴봤더니 석가모니에서 비롯된 것으로 옛 시절 걸어 다닐 때 실제적인 필요로 생겨났지만, 스님들의 분신과도 같고 전해 내려오는 불법과도 동일시된다는 것을 알게 되었습니다. 그리하여 이 주장자를 물려주는 사람이 바로 큰스님의 불법을 이어받는 장자의 역할이라는 것이지요. 제 경험이 좀 더 분명해지는 느낌을 받았습니다.

새해 첫날 쓴 저의 묵상글 한 편을 먼저 함께 보겠습니다.

새해가 열리는 날이라네
새날이 주어졌다네
새로움에 가슴이 뛴다네

법, 136×69cm, 종이에 수묵, 2020

누군가 째려보는 것 같은

제 발 저림

새 사람

새 장소

새 신발

새 정신

방해받을 태세

새것에 낡은 것을

내려놓을 비움

우하하

이것에 먼저

가슴이 뛰어야겠네

우리는 통상적으로 새것에 쉽게 마음이 열린다고 착각합니다. 하지
만 반드시 꼭 그렇지만도 않습니다. 오감을 만족해주는 새것에는 쉽게
끌리는 경향이 있지만, 어떤 이들은 그런 것조차 거부감을 보입니다. 예
를 들면 새로운 음식은 입에도 대보지 않으려는 사람을 몇 명 알고 있
습니다. 그런데 이것이 정신, 사상, 사람, 장소 이런 문제가 되면 새것에
대한 거부감은 더 심해집니다.

아니 그 이전에 태양 아래 아예 새것이란 없다고 믿는 부류의 사람들도 생각해봐야겠지요. 오늘 뜬 태양은 어제 뜬 그 태양이요, 오늘 만난 사람이 내일도 다시 나에게 문제가 될 것이라는 세상에 갇혀 사는 사람들입니다. 맞습니다. 일리가 있지요. 그러나 그 세상이 아닌 다른 세상도 있다는 사실을 그들은 모를 뿐입니다. 이 다른 세상을 인정도 하지 않습니다.

새 장소, 새 사람에 대해 생각해보지요. 처음 보는 누군가를 잠시 만나는 경우일지라도, 어떤 식으로든 사람은 긴장감을 느낍니다. 잘 모르니까요. 뻔히 아는 말을 해도 그 말에 맞장구쳐도 되는지, 어떤 의도인지 알 수 없는 것이 사람입니다. 그런데 새 사람과 함께 일을 시작하거나 관계를 시작해야 한다면 상황은 또 달라집니다. 자신의 윗사람이 아니라 아랫사람일 경우에도 서로 맞추기 위해서는 자신의 것을 얼마가 되든 내려놓아야 합니다. 새 장소는 어떻습니까? 그곳에 사는 사람, 환경, 지역 분위기 모든 것이 새로워지니 맞출 것이 엄청 많아집니다. 하다못해 새 신발을 신을 때조차 그 신발에 어느 정도 적응하는 기간이 필요합니다.

우리가 생각하는 것보다 새로운 것을 받아들이는 것은 그리 쉽지 않습니다. 특히 보수적 성향을 지닌 이들에게 새것은 거의 죽음에 가까운 패닉 상황을 가져올 수도 있습니다. 더구나 자신의 그동안 삶의 방향과는 전혀 다른 것이 자신 안으로 밀려올 경우, 사람은 아예 알아채지도 못하다 어느 순간 수렁에 빠진 느낌을 받을 수도 있습니다. 수행자라고 해서 새로운 것을 받아들이는 일이 결코 쉽지는 않습니다. 수행자가 찾

는 새로운 세상은 어쩌면 바로 앞에 있어 찾는 것조차 더 어려울 수도 있습니다.

　저의 경험이라는 좁은 세상에 비추어볼 때 큰스님들이 제자들에게 갑자기 큰 소리를 치거나 주장자로 내리칠 경우, 이런 상황이 아닐까 하는 생각이 들었습니다. 새로움 앞에 꽉 막혀 있거나 그동안 쌓아온 수행에도 도대체 새 세상은커녕, 새 생각, 새 감정조차 일어나지 않는 상황에서 스승을 찾아온 제자 말입니다. 스승은 스승이기에 주고받는 문답 한마디에 이미 이 상황을 눈치챕니다. 이럴 때 너는 이러저러한 상황이니 다음과 같은 것이 필요하다고 구구절절 설명한다면, 제자는 '맞네 맞네' 고개를 몇 번 주억거리겠지만 그걸로 끝입니다. 수행에 수행을 거듭해온 그 장벽이 무너져야 보이는 세상이 있습니다. 스승은 설명이 아닌, 주장자의 두드림으로 정신을 두드리는 천둥소리를 제자에게 퍼붓습니다. 아무에게가 아니라 이미 준비가 된 제자에게입니다.

　새로운 것을 얻기 위해 자신을 내려놓는 수행을 준비해온 제자, 그럼에도 벽만 더 높아가는 제자, 그 벽 앞에 절망이 눈앞에 왔다 갔다 하는 제자를 주장자로 사정없이 두드려 깨는 스승을 만나는 것은 수행자의 복입니다. 누구도 이 벽을 스스로 깨지는 못합니다. 때로 인생길에 만난 끔찍한 사건이 이 스승 노릇을 하기도 합니다. 참 스승은 이런 상황을 알아보기에 스승이지요. 이런 맥락은 사실 그리스도교 수도자들에게도 익숙한 상황입니다. 주장자는 없을지언정 벽 앞에 선 사람을 깨주는 선배나 동료 수도자들이 있지요. 때로는 악의의 깸도 스승 노릇을 합니다. 주

장자는 새로운 것에 마음 열린 사람에게는 어디에나 있습니다.

저 그림자도 그냥 넘어갈 수는 없지요. 그림자치곤 존재감이 너무 뚜렷한 것 아닌가요? 사실 그림자가 원래 그렇습니다. 흐릿한 듯 결코 무너지는 법 없는, 빛이 있는 한 누구도 없앨 수 없다는 점에서도 그렇습니다. 존재감 대단하지요. 선의 세계, 신비의 세계라고 해서 예외는 아닙니다. 아니 어쩌면 설명하기 어려운 세계이기에 그림자가 더 짙은지도 모르지요. 언어로 표현할 수 없는 세계, 지금 우리가 다루는 주장자만 해도 이미 그 자체가 그림자이지요. 본질은 아닙니다. 그럼에도 우리는 이 그림자를 통해 어딘가로 이끌려갑니다. 이 세계가 아닌 다른 세계이니 은유로밖에 표현할 길이 없습니다. 하지만 주장자를 통해 다른 세계가 우리에게 얼핏 오는 순간이 있습니다. 그때마저 주장자를 고집한다면 주장자 자체가 그림자가 되지요. 그런 순간엔 주장자마저 훨훨 타는 불 속에 던져넣어야 합니다.

슬픈 운명이자 동력인 겉과 속의 불일치

 뭐 이것이 어떤 대상을 그린 것인지 수수께끼를 내볼까도 생각했지만, 맞출 사람이 거의 없을 것 같아 포기했습니다. 돼지머리를 반으로 자른 것입니다. 이 말을 듣고도 뒤집어보고 엎어보고 한참 뒤에서야 이것이 어떤 모양샌지 머릿속에 그림이 그려지더군요. 그 순간 머리를 '탁' 치며 들어온 생각은 '겉과 속이 이렇게 다르구나'라는 것이었습니다. 설명 없이는 알아들을 수 없을 정도로 다르다는 사실이 좀 충격으로 다가왔고, 어디선가도 제가 한 번 쓴 적이 있는 타르코프스키 감독의 영화 이야기가 다시 생각났습니다.

 〈잠입자〉라는 제목의 영화인데, 사람의 마음을 바닥까지 들여다보게 해주는 거울 같은 영화인 것 같습니다. 제가 직접 보지 않아 "같습니다"라고만 표현합니다. 줄거리는 이렇습니다. 한 작가와 과학자가 '구역'이라 불리는 소원을 이루어준다는 방을 향해 갑니다. 물론 우여곡절을 겪었을 것이고요. 그 방 앞에 도달한 두 사람은 자신들을 여기까지 오게한 그 방에 얽힌 전설 앞에 섭니다. 한 남자가 이 방을 통과한 이야기인데, 이 사람은 어려서 자신의 형제가 자신을 살리고 목숨을 잃은 경험이 있는 사람입니다. 이 사람이 이곳에 와 이 방을 통과한 후 부자가 되었

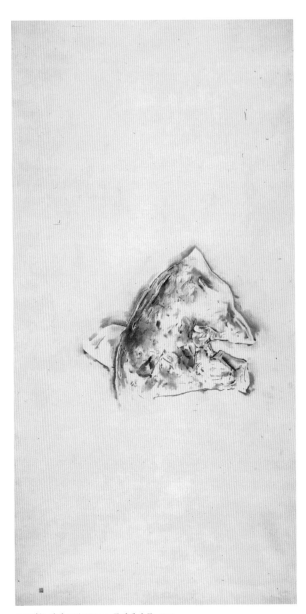

모르는 사실, 186×95cm, 종이에 수묵, 2018

습니다. 그리고는 자살하고 맙니다. 짐작하시겠만 이 방을 통과하기 전 그는 자신 때문에 희생한 자신의 형제가 살아 돌아오기를 빌며 방으로 들어갔습니다. 그리고 나와서는 부자가 되어 있는 자신을 발견하지요. 이 전설 앞에 위의 두 사람은 결국 이 방 안으로 들어가지 않는다는 것이 영화의 결말입니다.

무슨 긴 설명이 필요하겠습니까? 처음 이 이야기를 접했을 때 진심 온몸에 소름이 돋아났습니다. 나는 내가 원하는 것을 진정 알고 있기나 한가? 이 질문이 피할 수 없도록 깊숙이 저를 찔러왔습니다.

어쩌면 인간은 운명적으로 다른 갈망을 지닐 수밖에 없는 존재로 태어났는지도 모릅니다. 이것을 원하면 저것을 놓아야 하고, 이것이 탐나는데 저것도 가지고 싶고, 이런 세상의 조건 속에 인간 욕망은 결코 끝나는 법이 없는 성질을 지녔기 때문입니다. 그래서 겉과 속이 다릅니다. 그런데 다르기만 할까요? 생물학적으로 보자면 저 무척 달라 보이는 돼지의 겉과 속은 연결되어 있고, 같은 피가 흐릅니다. 나쁜 피를 만들어내는 음식을 계속 먹으면 좋은 피도 나쁜 피가 됩니다. 선한 갈망도 나쁜 갈망에 물들 수 있고 나쁜 갈망도 선한 갈망으로 물들어갈 수 있습니다. 다행히 사람의 몸과 영은 유기적이라 나쁜 것도 좋은 것도 따로 따로 놀지는 않습니다.

타르코프스키 영화의 전설 속 그 남자가 자신의 진짜 욕망을 볼 수만 있었다면, 자살이라는 불행은 막을 수 있었을 것입니다. 아주 단순합니다. 그런데 인류 전체, 과거 살았고, 지금 살고 있고, 앞으로도 살아갈 모든 사람을 이 앞에 세운다 한들 그곳을 통과하고 나와 자신의 진짜 소원을 이

른 사람이 과연 몇 명이나 될까요? 수도승 생활의 출발점이자 종착점 바로 코앞까지도 늘 따라가는 것이 바로 이 지점입니다. 우리는 이것을 '참된 자기인식'이라고 부릅니다. 자기인식의 가장 기본이요, 정점을 찍는 것이 또한 이 욕망입니다. 이 욕망은 인간존재 근원의 문제이기도 한데, 이것이 없으면 인간은 존재조차 불가능합니다. 밥을 욕망하지 않고, 아기를 갖기를 열망하지 않고 인간이 존재를 이어갈 수는 없는 일이죠.

이 욕망을 부술 수는 없는 법입니다. 그런데 이 욕망이 오직 자신만을 향할 때, 이 욕망은 가로막는 모든 것을 부수고라도 앞으로만 향하는 무법의 열차가 됩니다. 그러다 보니 종교생활 특히 수도생활에서는 이 욕망과 대면이 중요한 면을 지니고 있습니다. 이 욕망을 어떻게 다루느냐는 방식의 차이는 있어도 이 문제를 간과하는 수도생활은 없습니다. 제가 속한 가톨릭 수도생활에서 이 욕망은 없애야 할 것으로 보지 않습니다. 없애야 할 것이 아니라 욕망하는 대상을 바로잡는 것을 최선으로 봅니다. 말하자면 욕망 자체를 나쁜 것으로 보지 않는다는 것이죠. 욕망의 방향잡이를 하는 것입니다. 이 방향잡이가 흐트러질 때 나타나는 현상 중 하나가 자신이 무엇을 욕망하는지 모른다는 것입니다. 아예 수단과 방법을 안 가리고 자신의 욕망만을 성취하려는 경우 외는 대체로 자신이 욕망하는 것에 일종의 죄책감을 지닌 듯합니다. 겉과 속이 다른 것도 이 지점 아니겠는지요.

인간은 겉과 속이 결코 같을 수 없습니다. 그것은 슬픈 운명이기도 하고, 끝없이 찾아 나서게 하는 동력이기도 합니다. 그 분리의 계곡에서 인간은 초월성과 종교성이 익어감을 경험합니다. 겉과 속이 다른 것은 저 돼지가 보여주듯 자연의 한 단면인지도 모릅니다.

슬픔조차 느끼지 못한 사람을 위한 그림

먹성이 참 좋은 사람들이 있습니다. 먹는 모습만 봐도 탐스럽고 절로 식욕이 생겨나지요. 이런 사람을 일컬어 복스럽다고 합니다. 그런데 이것이 과해지면 식탐이 됩니다. 남이야 먹든 말든 내 것부터 챙겨놓고, 맛있는 것이 있으면 다른 것은 먹지 않고 그것만 먹어대기도 합니다. 누구나 본성적으로 맛있는 것에 끌리는 것이 자연스러우나 그 사람만 그것이 맛있을 리는 없고, 다른 사람도 먹고 싶을 것이라는 생각이 드는 것이 자연스러운 일이겠지요.

이는 재화의 분배에서도 똑같습니다. 누구나 돈을 좋아합니다. 명예를 좋아합니다. 내가 갖고 싶은 것은 남들도 다 갖고 싶어 합니다. 유리한 수단을 지닌 사람이 그 기회를 독점해 혼자서 갈퀴를 긁듯 돈을 모으면 그 돈은 다시 돈을 버는 수단이 됩니다. 사회적 명예를 얻은 사람의 자녀들은 그 명예 주변의 사람들과 쉽게 접촉할 수 있고, 그리하여 사회 저변 사람들은 접근하기 어려운 기회를 쉽게 자주 접할 수 있습니다. 그리고 그 기회는 누군가에게 주어질 것들이 소수의 사람들에게만 한꺼번에 몰리는 것입니다. 기회는 기회를 만들기에 의식적으로 놓지 않으면 세상 누군가는 그 기회를 빼앗깁니다. 기회란 무한대로 주어지

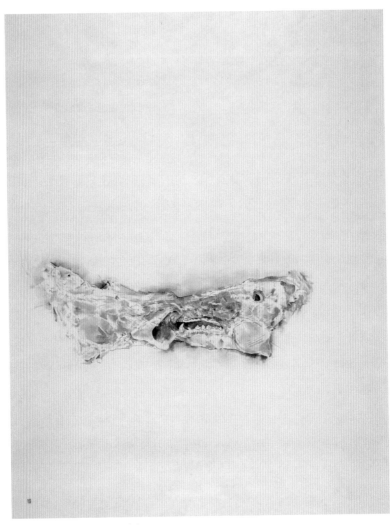

본질, 168×129cm, 종이에 수묵 채색, 2021

는 것이 아니니까요.

이를 넘어서 돈을 벌기 위해 노동자들의 임금을 착취하고, 불법을 일삼고, 비열한 수단으로 상대를 넘어뜨리며 심지어 사람의 목숨마저 희생시키며 부와 명예를 얻는 경우를 우리는 영화 속에서만이 아니라, 현실에서도 보아왔습니다.

돼지 직불 바비큐는 고기를 못 먹는 사람이 아니라면, 누구나 입에 침이 고이게 하는 맛있는 음식입니다. 작은 돼지를 통째로 꿰어 굴려가며 구워 껍질은 바삭하고 살코기는 보들보들합니다. 저도 필리핀에서 수도회 국제모임이 있었을 때, 마지막 날 파티에 그 나라 최고 요리라는 이 요리를 맛본 적이 있습니다. 기름기가 쫙 빠져 담백하니 많이 먹을 수도 있습니다.

수도자들끼리 모인 모임이라 그런지 저는 그런 경험을 하지 못했습니다만, 화백의 경우 아는 선배가 참 점잖은 분인데 허겁지겁 이 바비큐로만 배를 채우는 모습을 보았다네요. 그 사람에게만 맛있는 것이 아니니 모두 뼈만 남기고 훑다시피 싹 먹어 치우고 족발이 아닌 발톱만 남은 상태에서 사진을 찍고 그 발은 가져다 개에게 주었습니다. 싹쓸이 후 마지막 남은 처참한 현장이지요. 실제로는 바닥에 뼛조각이나 살점이 떨어져 있을지도 모르겠습니다.

작은 욕심에서 반복해 자신과 싸움에서 진다면, 횡재할 수 있는 불법적 기회가 왔을 때 그것을 용기 있게 거절할 힘이 길러지지 않았으니 불법이든 뭐든 그 횡재거리를 덥석 물 것임이 틀림없습니다. 먹거리를

대하는 모습은 그 사람의 욕망 상태와 직결되었다고 보아도 틀리지 않습니다. 영화에서 먹거리와 욕망이 자주 함께 나오는 것도 이런 이유 때문일 것입니다. 물론 예외는 있겠지만요. 사람 좋고 단순해서 그저 먹을 것을 좋아하는 경우도 있겠습니다.

남을 배려하는 마음, 타자의 살길도 열어줄 줄 아는 마음이 절실히 필요한 시대입니다. 없는 사람은 더 가난해지고, 부요한 이들은 끝 모르게 부유해져가는 시대에 대한 책임을 누군가는 느끼면 좋겠습니다. 이런 마음은 작은 것에서 시작됩니다.

꿈 같은 소리라고 해도 포기할 수 없는 가치

이국종 교수의 부르짖음을 듣고 안타까운 마음에 그린 그림이라고 합니다. "환자 치료하게 병실 달라는 걸 눈을 가재미처럼 뜨고 독사같이 거짓말하는 리더십 밑에서 일하는 거 구역질 납니다"라는 언론 기사를 본 후, 마침 집에 일부러 말려놓은 도다리인지 광어인지가 있어 그것을 그렸다고 합니다. 생명이라는 본질을 이야기하는 사람 앞에 돈만 이야기하는 이 세대 그리고 그 리더십, 그 밑에 생명이 시들어가는 사람들과 무엇보다 살릴 수 있는 다급한 생명을 이런 환경 때문에 놓치고 마는 안타까운 현실이 먼저 이 그림에 담겨 있습니다. 이국종 교수의 치료 대상이 되는 환자들은 대부분 험한 작업장에서 위험에 노출된 채 중노동에 시달리는 노동자들이 대부분인지라 안타까움은 더 컸습니다. 특히나 그것을 두 눈 뻔히 뜨고 봐야 하는 현장에 선 이국종 교수의 마음은 안타까움이라는 말로는 도저히 표현할 길 없어 분노가 치솟는 상황이건만 온 국민이 그것을 바라보았습니다.

그의 한숨과 눈물, 분노 무엇보다 그의 삶을 통째로 내놓은 헌신이 바꿀 수 있는 것이 너무 없어 이국종 교수만큼이야 하겠습니까만 국민도 가재미 눈이 되었던 적이 있지요. 정작 그 당사자들은 꿈쩍도 하지

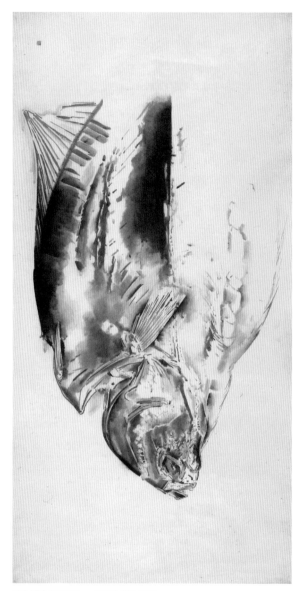

북을 찢다, 186×95cm, 종이에 수묵, 2019

않는 상황이었지만. 그래도 이국종 교수가 처한 현실, 우리 의료 시스템의 방향이 전부는 아닐지라도 상당 부분, 원래의 본질에서 벗어나 있다는 것을 온 국민이 알게 된 것 하나는 소득이 있었다고 할까요. 모든 문제가 그렇듯 이 문제 역시 해결하는 데는 문제를 쌓아온 시간 거의 그만큼이 필요할 것입니다. 역사를 돌아보면 그렇습니다.

이국종으로 대표되는 생명의 본질이 우선적인 가치가 되는 사람들, 그 사람들이 이루는 세상은 아무리 꿈 같은 소리라고 해도 결코 포기할 수 없는 가치입니다. 그 가치가 하수구에 처박힐 때 정말 가자미 같은 눈이 되는 것도 결코 무리는 아니지요. 이런 상황을 보고도 아무 느낌이 없고, 심지어 "세상 이치 다 그런 걸 가지고 난리들을 친다"며 뒤에서 비꼬는 사람도 있는 것이 현실입니다. 이런 현실이 바로 이국종 교수 눈이 가자미가 될 수밖에 없는 상황을 만들었겠지요. 세상은 돈이 되지 않으면 사람 목숨마저도 희생시킬 준비가 되어 있다고 해도 틀린 말은 아닐 것입니다. 노동하는 젊은 청년이 일터에서 연이어 목숨을 잃는 이유 역시 이 상황과 다를 바 없습니다. 사람 목숨이 아니라 이윤을 더 창출하는 방식으로 세상은 굴러가기 때문이고, 중대재해기업처벌법 제정이 그리도 어려워 희생자의 엄마들이 투쟁에 나서게 하는 세상인 것이지요.

북소리가 울리게 되지 않더라도 북을 찢어야 할지 모릅니다. 지금 울리는 북을 찢어야 새 북을 만들 생각이라도 할 것입니다.

하지만 여기서 생각해볼 것이 있습니다. 이 상황에 가자미는 무슨 죄인가요? 생긴 것 하나, 그것도 인간의 생김새에 대비해 마치 잘못된

것인 양 싸잡아 욕먹는 가자미의 입장이 한번 되어보지요. 가자미, 광어, 도다리 같은 어류는 바다 밑바닥에 사는 물고기입니다. 그러다 보니 위를 향해 눈이 발달했습니다. 몸 아래쪽은 바닥에 붙어 있으니 눈을 돌릴 필요도 없고, 위쪽만 보면 되는 환경입니다. 참 똑똑하게 진화했지요. 그런 물고기를 나쁜 상황에 비유한 듯해 은근히 미안해집니다. 이런 표현 하나에도 인간이 얼마나 인간 중심인지 드러납니다. 인간이 사용한다면 파괴나 전멸도 무서워하지 않습니다. 그래서 이제 자연이 파괴되고, 인간이 설 자리도 위험해졌습니다. 인간 중심 이 말의 위험성에 가슴 섬뜩해져야 하는 시대에 우리는 살고 있습니다.

빛이 불러온 깊은 어둠

 한지 위에 저 그림을 어찌 그렸는지 그것이 먼저 궁금했지만, 그 호기심은 일단 덮어두기로 합니다. 화백이 쓰는 한지는 우리가 주변에서 보는 한지와 제조방법이나 원료 자체가 완전히 다른 종이입니다. 일반적으로 우리가 보는 한지는 펄프처럼 닥나무를 갈아서 화학약품을 넣어 만드는 반면, 화백이 쓰는 한지는 닥나무의 섬유를 있는 그대로 다루어 화학약품을 쓰지 않고 섬유질인 종이를 만듭니다. 당연히 그 과정이 길고 복잡합니다. 원료도 전국을 샅샅이 뒤져 찾아낸 애기닥나무와 구지뽕나무를 접목해 얻은 묘목을 키워 그것을 원료로 삼습니다. 이 완전히 다른 한지는 섬유가 여러 방향으로 얽혀 있는 탓인지 먹물이 번지지 않습니다. 번지는 효과를 내려면 고도의 기술이 필요하고 여러 번의 붓질을 통해서 가능합니다. 그러니 저 검은 밤하늘 같은 화면과 사이사이 별빛 같은 저 장면이 탄생하기 위해 어떤 기술이 사용되었는지 꽤 궁금해집니다. 이 글의 끝부분에 이 내용을 담기로 하겠습니다. '한밤의 희망'이라는 이 역설적인 말을 제대로 이해하려면, 이 말에 맞는 구체적인 예가 필요할 듯하여 좀 긴 예를 들기로 하겠습니다.

 종교인이든 아니든 진실로 참된 삶의 방향과 목적을 찾는 이라면

한밤의 희망, 43×67cm, 종이에 수묵, 2022

〈한밤의 희망〉이라는 제목이 낯설지만은 않을 것이며, 낯설지 않음에도 설명이 쉽지 않은 주제일 것입니다. 이 제목을 듣는 순간, 잡혀간 예수를 세 번이나 모른다고 한 베드로와 부활 후 그런 베드로에게 세 번이나 사랑하느냐고 질문한 예수님, 이 상황에 처한 베드로의 마음이 '한밤의 희망'이라는 말과 딱 들어맞는다는 생각이 떠올랐습니다.

자신의 죽음을 예고하는 스승에게 함께 죽는 한이 있어도 결코 곁을 떠나는 일이 없으리라고 말 그대로 호언장담을 한 베드로는 바로 그 밤, 세 번씩이나 예수를 모른다고 부인합니다. 상상해보면 참 기가 막힌 일이지요. 그리고 세 번째 부인하는 그 순간, 예수가 말씀하신 대로 닭이 울자, 베드로는 밖으로 나가 펑펑 울었다고 합니다.

이런 베드로에게 부활한 예수님은 "너는 이들이 나를 사랑하는 것보다 더 나를 사랑하느냐?"라고 비교급으로 묻습니다. 이 질문을 세 번씩이나 반복하고 베드로는 이에 "예, 주님, 제가 주님을 사랑하는 줄을 주님께서 아십니다"라고 세 번 대답합니다. 여기서 눈여겨봐야 할 것은 우리나라 말로 세 번 똑같이 번역된 '사랑'이라는 말입니다. 예수의 '사랑'은 그리스어로 아가페이고, 베드로의 '사랑'은 필리아입니다. 어떤 나라 말로도 사실 이 말은 구별할 단어가 없다고 합니다. 아가페는 자신을 다 내어주는 사랑으로, 존재, 생명 자신의 모든 것을 남김없이 주는 사랑을 말하며, 반면 필리아는 인간적 사랑입니다.

베드로는 예수의 아가페라는 말에 아가페로 답하지 못합니다. 그것도 세 번씩이나 필리아로 대답합니다. 예수답지 않은 '더 사랑하느냐?'는 비교급 질문도 이 지점에서 의문이 풀립니다. 즉 질문을 받은 베드로

와 마찬가지로 다른 제자들의 대답 역시 '필리아'임을 익히 알고 계셨던 것이지요. 즉 예수는 다른 사람들과 달리 너도 나처럼 모든 것을 바쳐 이웃을 위해 목숨까지 내어놓을 수 있느냐고 질문한 것이지요. 베드로는 솔직하게도 '아가페'라고 답하지 못했던 것입니다. 나는 그저 인간적으로 당신을 사랑합니다. 더 솔직하게는 당신의 사랑을 받고 싶습니다. 이렇게 말했던 것이지요.

이렇게 길게 설명한 것은 베드로의 마음이 그림 제목에 있는 '한밤'이라는 말에 딱 들어맞는 상태였을 것이라는 짐작 때문입니다. 사도행전을 보면 상당 기간 사도들은 다락방에 숨어 지냅니다. 대사제들이 노리고 있음을 알고 목숨을 잃을까 봐 두려워 꼼짝도 못했던 것입니다. 건장한 남자들이 단체로 다락방에 모여 있는 모습, 참 딱하다는 말로밖에 표현이 안 되는 상황인데, 그들 자신의 심정이야 오죽했겠습니까?

그러니 캄캄함으로 끝나지 않을 짙은 어둠의 상태였습니다. 이런 베드로가 성령을 체험한 후 죽음에 대한 두려움일랑 아예 없었던 사람처럼 아니 그 이상으로 완전히 다른 사람이 된 듯 당당하게 예루살렘에서 예수의 부활 소식을 전합니다. 캄캄함이 그 갈 데까지 깊어야 빛이 터지듯, 해뜨기 전 어둠이 더 짙듯 한밤을 경험하는 이들에게 이 순간은 정말 아무것도 보이지 않습니다. 손을 내밀면 어둠이 손을 까맣게 물들일 것 같습니다. 이럴 때 무엇인가 하려 드는 이는 어둠을 박차고 다른 길로 빠져버립니다. 어둠에서 도망치는 것이지요. 어둠은 그 속에 머무는 일 외에 할 수 있는 것이 없기에 진정 어둠입니다.

빛은 인간 스스로 만드는 것이 아니라 주어지는 것이기에 기다림 외에 할 수 있는 것이 없고, 그래서 진짜 한밤인 것입니다. 밤이 어둡고 무섭다며 죽자 살자 도망치는 이에게 빛은 늘 그 뒤를 따라갈 수밖에 없어 보이지가 않습니다. 화백은 한낮에도 가만히 머물면 별빛이 보인다고 합니다. 그런 눈과 마음이 잡아낸 빛입니다. 이 기다림은 무엇인가를 진정으로 희망하는 이들에게만 가능한 일입니다. 한밤이 지나면 희망이 찾아듭니다.

맨 앞에 말씀드린 대로 이 그림을 그린 방법에 대해 잠시 사족을 붙입니다. 먹으로 종이를 메워가며 한 점 한 점 별빛을 남겨가는 방식으로 그렸다고 합니다. 검은 먹을 화폭에 찍어가며 한 점 한 점 별빛을 남기는 화가의 마음을 짐작해봅니다.

온전히 타자로 향한 귀 기울임

참 아름다운 말이지요. 고마운 말이지요. 가슴을 비워주는 말이지요. 또한 죄송함, 미안함이 밀려들게 하는 말이기도 하지요. 모든 사람이 다 알고 동의하리라 믿습니다만, 듣는 일만큼 어려운 일도 없습니다. 물리적으로 입 다물고 상대의 이야기를 들어주는 것도 쉽지 않지만, 그 사람의 마음까지 듣는 일은 정말 어렵고 자신을 온전히 비워 타자 속으로 들어가는 참 수행의 길이기도 합니다. 그러니 거기에 향기가 없을 수 없습니다.

타자에게 온전히 귀 기울이는 일, 타자 속으로 들어가는 일 이것은 그리스도교에서 삼위일체 하느님과 참 닮은 특성입니다. 삼위일체라는 어려운 말이 그리스도교 안에 정착하기 위해 200년이 넘도록 엄청난 싸움들이 있었습니다. 이 싸움을 끝낸 마지막 말이 대타성(對他性) 즉 온전히 타자를 향함이라는 것이었습니다. 하느님의 가장 깊은 신비이자 이 신비를 인간 그리스도를 통해 온전히 인간에게 보여주신, 인간에게도 자신을 온전히 넘겨주시는 하느님이 어떤 분인지 드러나게 해주는 말입니다. 삼위일체란 존재를 캐물어야 하는 어려운 말이 아니라, 관계성을 드러내는 말임을 알게 해주는 고마운 말이기도 합니다.

청향, 43×66cm, 종이에 수묵, 2022

대타성, 이 말 앞에 서면 인간이 인간을 사랑하는데, 이제는 신적 특성이 부여되게 생긴 것이지요. 참 큰 부담이자 영광입니다. 그처럼 가장 중요한 신적 특성이 바로 이 청향이 아닐까 생각해봅니다. 시원하게 날린 붓질이 그야말로 바람처럼 귓속으로 잘 들어갈 것 같습니다. 한 방향이 아니라 서로가 서로에게 시원하게 들어가는 말의 잔칫상 한번 차려보고 싶습니다. 청향 듣기만 해도 귀와 마음이 씻겨지는 귀한 말입니다.

차향은 흘러 모두에게 닿는다

차향이 옆으로 흐른다고 단 한 번이라도 생각해본 분 손들어보세요. 이 그림을 보자마자 든 생각입니다. 그렇죠. 차향은 위로만 오르는 것이 아니라 옆으로도 흐르죠. 그런데도 그것에 생각이 미치지 않았을 뿐입니다만, 화백은 거기에 닿았습니다. 그래서 우리에게 옆으로 흐르는 차향을 실어다 줍니다.

자, 눈감고 차향이 옆으로 흘러 코에 닿는 상상을 해보십시오. 위로 오르다 코로 들어오는 향과는 무엇인가 분명 달라요. 그렇다고 심각해질 필요는 없습니다. 농담처럼, 위트처럼 그렇게 가볍게, 향기처럼 가볍게 우리 곁을 스쳐가는 그림입니다. 그렇다고 남는 느낌마저 가볍지는 않습니다. 모든 의미 풍성한 것들은 위로 아래로, 속으로 밖으로, 좌로 우로 함께 갑니다. 한쪽으로만 가는 것은 아직 뭔가 덜 여물었거나 자체로 모습이 상한 것일 수 있습니다.

수녀원 성당에서 주일 저녁기도 때 향을 피우는데 그 향은 연기처럼 눈에 보입니다. 위로 오르는 듯하던 향이 옆으로 퍼지며 성당 구석구석 스며들 때는 먼 자리에 있던 수녀에게도 향이 코에 닿습니다. 위를 향해 즉 하느님을 향해 흐르는 그 향이 옆으로 우리 수녀들의 코에도

차향이 흐른다, 42×66.5cm, 2022

들어오는 것이지요. 다시 말하면 지금 이 순간 하느님과 나는 같은 향을 맡는 것입니다.

차향은 옆으로 흘러 내가 미워하는 사람이거나, 꼴불견인 사람이거나, 황홀하게 하는 사람이거나, 그저 무덤덤한 사람이거나 차별 없이 옆으로 가 닿습니다. 모두는 같은 향을 마시는 것이지요. 내가 할 수 없는 일을 차향이 대신하고 있습니다.

세상 고맙지 않은 것이 하나도 없습니다.

가장 큰 적은 바로 자신

이치라니, 대체 무슨 이치라는 것인가요? 그림만으로는 감도 잡히지 않습니다. 그리고 저 붓으로 던져놓듯 그린 저것은 무슨 상징인지, 비유인지, 형상인지 도저히 알 도리가 없습니다. 그림을 그린 화백에게 문의하는 것 외에 방법이 없지요.

일단 저것은 마름쇠라 불리는 예전 무기의 일종이라고 합니다. 마름이라는 식물의 열매 모양을 닮았다 하여 마름쇠라 하며, 네 개의 침이 솟아난 모양새라 어느 쪽으로 던져져도 세 개는 땅을 짚고 한 개만 하늘을 향하게 되어 있는 구조입니다. 저것을 길이나 얕은 물속에 던져두면 말이나 사람, 마차가 지나가다 밟아 발에 박히게 되니 더는 나아갈 수 없게 하는 무기입니다. 적이 더는 전진해오지 못하게 하는 방어도구이지요. 직접 창을 들고 싸우는 무기가 아니라, 적이 그 속으로 말려들게 하는 도구입니다.

화가의 뜻이 어디에 있는지 〈이치〉라는 제목과는 무슨 관련이 있는지 여행을 떠나 봅니다. 우선 적이라는 단어가 먼저 레이더에 잡힙니다. 어떤 적을 방어하고 싶었을까요? 상대하고 맞서 싸워야 할 무슨 원수라도 생긴 것일까요? 제 짐작에는 그럴 가능성은 없어 보입니다. 적을 만

이치, 42.5×66cm, 종이에 수묵, 2022

들기보다 싸움 자체를 포기하거나 적으로 상정되는 상대와 함께하는 판 자체를 변경하는 쪽을 화백은 택할 것 같습니다. 화백의 수많은 그림을 보면서 자연스레 떠오르는 짐작이지요.

그렇다면 이 적은 바로 자기자신이라는 짐작이 자연히 들지요. 누구에게나 가장 큰 적은 자기자신이라고 하지요. 자신 안에 자신을 거스르는 요소, 혹은 한계에 부딪쳐 그 자신이라는 한계를 넘어서야 할 경우, 밖으로부터 도전일지라도 결국 자신과 싸움으로 귀착할 수밖에 없음을

진정 싸워본 사람은 압니다. 그런데 자기자신이 적일 때라도 적극적 공격보다는 방어가 더 현명하고 피 흘림의 소모가 적습니다. 특히 자신이 적일 경우, 적극적 공격은 적을 오히려 더 강하게 하는 경향이 강합니다. 방어가 최선의 방법일 때가 흔하지요.

그 방어의 방법이 바로 실제 전쟁에서 칼과 창으로 맞서 싸우기보다 적의 진행을 막는 마름쇠라는 도구로 표현되었다고 보입니다. 적과 싸우되 적의 생명에는 지장이 없고, 자신도 피를 흘리는 일 없이 싸움을 가장 최소화하면서도 적을 저지하는 방법, 그러니까 이치라는 제목이 딱 맞네요.

숨겨진 영웅, 버려지는 것의 위대성

인간의 손으로 만든 공장 그리고 거기서 나온 물건이 수명이 다되어 버려지면 자연적인 순환이 어렵습니다. 심지어 순환에 걸리는 시간이 거의 반영구적인 것도 있습니다. 게다가 우리가 쓰고 버린 폐기물의 양이 어마어마해서 바다나 땅이 그 폐기물로 몸살을 앓고 있습니다. 각종 플라스틱으로 뒤덮인 바다, 쓰레기 산, 빨대가 콧구멍에 꽂힌 거북이, 온몸에 그물이 칭칭 감긴 물개나 상어 혹은 죽은 물고기 속이 플라스틱으로 가득한 모습 등 이제는 일상이 되어버린 사진들이 끔찍한 잔상으로 우리 뇌리에 남아 있습니다. 또한 똑똑한 이 시대 인류는 이 시그널들이 알려주는 인류 멸망을 막을 방법도 잘 압니다만, 똑똑한 인류가 결단을 내릴 때는 한없이 멍청해집니다. 오직 제대로 된 결단만이 이 지구와 인류를 구할 수 있습니다.

이런 맥락 때문인지 똥 그림을 보는 순간, 눈물 가득한 그리움이 소똥에서 솟는 김처럼 솟아오르는 환영이 보입니다. 저는 도시에서만 자라 사실 소똥을 볼 기회가 많지는 않았습니다. 친구들이랑 방학에 시골 친구 집으로 놀러 가면 비포장 신작로 길 위에 철푸덕 뭉개고 앉아 있던 덩어리가 더럽다기보다 왠지 시골스러운 정취를 더해주던 기억, 운 좋게 소달구지 뒤를 따르다 진짜 철푸덕 내지르는 장면을 실제로 보곤

아르가르의 향기, 95×189cm, 종이에 수묵, 2022
아르가르의 향기Ⅱ, 95×189cm, 종이에 수묵, 2022

키득거리던 기억도 함께 떠오릅니다. 그 당시 소똥은 진짜 저 모양이었습니다. 지금과 같은 사료가 아직 없던 시절이라 소는 오직 풀만 먹고 자라 땅에 철푸덕 떨어져도 저리 모양이 뭉개지지 않고 남습니다. 요즘 소들은 거의 사료만 먹고 똥을 누니 설사에 가까워 저런 모양새가 생기지 않습니다.

그렇게 모양새 잡힌 똥에 윤기가 흐르고 그 위에 구름이 내려앉습니다. 구름도, 신작로 위 풀풀 이는 먼지도, 길옆 풀도, 소를 끌고 가는 사람도 모두 하나의 세계 안에 제자리가 있습니다. 그 속에 순환의 세계가 돌아갑니다. 유기체의 몸에서 나온 것 그리고 유기체 자체도 이 순환의 고리 속에 있습니다. 이 버려지는 것들은 모두 생산을 위해 순환됩니다. 말똥구리와 쇠똥구리는 이 똥을 먹고 살기도 하지요. 죽어 버려짐으로써 하나의 새질서가 생겨납니다. 예전에는 사람의 똥도 이 순환의 흐름에서 생산의 역할을 담당했습니다.

둥그렇게 풀무리를 형성하는 작품은 몽골 사막에서 화백이 본 똥, 아니 눈 지 한참 지난 똥입니다. 되새김질하는 소는 씹고 또 씹어 넘겨도 섬유질은 소화가 안 되어 똥 속에서도 모양새가 그대로 남습니다. 그리고 오가는 사람 드문 사막에서 시간이 흐르면 다른 성분은 녹아 땅속으로 들어가고 풀모양만 동그마니 남습니다. 저도 산속에서 비슷한 것을 본 적이 있지요. 어떤 짐승의 똥인지는 알 수 없으나 섬유질만 덩그러니 남은 모습은 눈길을 끌기에 충분합니다. 저 풀 속에는 당연히 풀씨도 들어 있어 봄이 되면 그 똥자리에 다시 그 풀들이 돋아납니다. 순환의 아름다운 고리의 한 장면입니다. 우리의 몸도 그런 순환의 고리에 한

축을 담당하는 짐승다운 모습을 지녔고, 그것은 정말 귀한 역할입니다. 몽골 사람들은 저 똥을 만나면 아주 좋아합니다. 집 근처라면 가져다 담이나 지붕에 붙여서 말린 뒤 땔감으로 쓸 수 있기 때문이지요.

이 시대는 배설물을 더러운 것으로 분류합니다. 우리 몸에서 나온 배설물은 변기에서 물로 씻겨 하수관을 따라 내려가 오수처리장으로 옮겨지고 화학약품으로 처리된 뒤, 그러고도 남는 것은 다시 바다에 버려집니다. 수도원에서 10분 정도 차로 달리면 그 처리장으로 사용되던 바다가 나옵니다. 지금은 더 깊은 바다로 가고 그 장소는 말끔히 새 단장을 했습니다만, 몇 년 전까지 그 용도로 사용되었습니다. 아직 그곳에 이르지 않은 지점에서부터 냄새가 나기 시작하는데, 우리가 아는 그 똥 냄새가 아닙니다. 지금까지 맡아본 적이 없는 뭐라고 형언할 수 없는 냄새입니다. 왜냐하면 온갖 오물을 다 범벅이 되어 거기다 약품처리까지 하고 그러고도 남은 진짜 마지막 물질이 우리 주변에는 없으니까요. 저는 비위가 좀 센 편인데도 그 냄새는 진짜 지독했습니다. 그러니 바다를 오염시키는 것이야 말할 필요도 없겠지요. 순환되는 물질이 아니라 오염시키는 물질로 둔갑시키는 것입니다.

지구라는 생명체는 순환을 통해 유지되도록 설계되어 있다고 보아도 무리가 없습니다. 그 순환을 우리 인간이 끊고 있습니다. 그 순환의 복판에 플라스틱 폐기물이 지나치게 크게 자리를 잡고 있어 거기서 흐르지 못하고 끊겨버립니다. 지구를 망가트리지 않으려면, 더 나아가 우리 인간이 이 지구별에 남아 있으려면 이 순환을 살려내야 합니다. 순환되지 않는 것은 과감히 끊고 과거의 불편함을 지구 공동체적으로 감당해내는 결단이 필요합니다.

'의미 없음'의 '의미 있음'

거미줄, 깨진 항아리. 뭔가 서로 잘 맞는 듯, 안 맞는 듯 조화로운 관계입니다. 아무짝에도 쓸모없다고 하면 거미줄 모독이자 현실 부정이니, 그것은 아닌 것 같은데도 우리 인식 속에서 거미줄은 청소해 치워야 할 집안 꼴 망치는 더러운 것이라는 인상이 지배적이라, 이런 면에서는 깨진 항아리와 아주 찰떡궁합입니다. 귀신 나오는 집에 거미줄이 필수 아이템인 것도 이런 인상 때문이지요. 그래도 생태계에서 거미의 역할을 생각하면 이것은 진짜 거미 모독이지요. 한편 깨진 항아리만 해도 그렇습니다. 우리 집 꽃꽂이 담당 수녀에게 멀쩡하게 생긴 항아리보다 저렇게 깨진 항아리는 꽃꽂이 소재로 아주 기가 막히게 활용됩니다. 깨진 항아리에 꽂힌 꽃은 그 분위기가 사뭇 달라집니다. 저 그림 속 항아리 모습처럼 항아리가 깨지면 직선으로 확 갈라지는 것이 아니라, 아주 자연스러운 선을 만듭니다. 도기류 수반들은 둥글거나 사각이거나 선이 일정합니다만, 이 깨진 항아리의 자연스러운 선은 인간의 손으로는 빚기 어려운 자연스러움을 선사해줍니다. 인공적인 꽃꽂이를 자연스럽게 만들어준다고나 할까요. 하여간 우리 수녀님에게는 아주 귀한 보물로 여겨집니다.

깨진 항아리, 140×74cm, 종이에 수묵, 20222

이처럼 의미 없음의 의미 있음이라는 접근은 화백에게는 일종의 예술의 길, 삶의 길이 된 듯합니다. 찾아내는 소재마다 이 선을 벗어나지 않는 것을 보게 됩니다. 지나치게 의미 충만한 것, 좀 틀어서 말하면 지나치게 가치가 높은 것, 예를 들면 황금이나 보석은 일부러 그림 소재로 삼을 이유가 없는 것이지요. 우리 눈에 의미가 없어 보이는 다 시들어 서걱거리는 산속 갈대, 시궁쥐, 바퀴벌레의 가치를 찾는 눈은 다른 가치의 세계로 들어가야 가능한 일입니다.

스님과 조폭들의 이야기도 겹쳐집니다. 어느 산사에 조폭들이 무슨 일인가를 저지르고 숨어들었는데, 주지 스님 외의 다른 스님들은 이 조폭들이 못마땅해서 아주 죽을 맛이었습니다. 이야기를 들은 지 오래되어 중간 과정은 잊어버렸습니다만, 이 두 그룹 사이에 자꾸 싸움이 생겨나자 주지 스님이 숙제를 내주는데 깨져서 밑바닥이 없는 독에 물을 먼저 가득 채우는 팀이 이기는 것으로 했습니다. 약이 오를 대로 오른 두 팀은 머리를 쥐어짜고 비틀어 온갖 수단을 동원합니다. 그리고 마지막에 조폭팀이 이 깨진 항아리를 냇물 속에 집어넣어버립니다. 그러니 깨진 독에도 물이 그득할 수밖에 없는 것이지요.

결국 스님들이 졌습니다만, 그것은 아마도 조폭이든 자기 밑에 있는 스님이든 똑같은 사람으로 보는 주지 스님의 그 눈과 삶의 밑바닥을 체험한 조폭의 경험치가 이룬 아름다운 작품 같다는 느낌을 받았습니다. 그렇습니다. 생각만 바꾸면 우리는 깨진 항아리에도 물을 채울 수 있습니다. 고정된 사고, 경직된 사고, 나는 똑똑하다는 관념이 결코 뚫을 수 없는 것을 텅 빈 사고나 삐딱한 사고는 뚫어내기도 합니다. 도를 닦는

스님들이 찾지 못한 답을 도와는 거리가 멀어도 한참 먼 조폭들이 답을 찾아낸다는 것도 같은 맥락 아닐까요. 어쩌면 우리 모두는 성한 항아리가 아니라 깨진 항아리요, 냇물에 푹 잠기지 않고는 물을 가득 채울 수 없는 존재인지도 모릅니다.

광주의 정신을 깊이 새겨주는 열 개의 총알

총알입니다. 1980년 5월 19일 광주기독교 병원에 응급 후송된 희생자의 몸에서 나온 열 개의 M16 총알입니다. 1980년이란 연도를 보지 않더라도 사람의 몸에서 열 개나 되는 총알이 나오는 일은 이 땅에서 광주민주항쟁 때 외는 상상하기 어렵습니다. 도대체 총알을 얼마나 들이부었길래 한 사람의 몸에서 열 개가 나왔을까요? 상상만으로도 너무 끔찍합니다.

형체가 남아 있는 총알은 살 속에 박혔던 것이고, 찌그러진 것은 뼈에 부딪혔기 때문이라고 합니다. 사람의 뼈가 그리 단단한지도 처음 알았네요. 저리 총알이 비처럼 쏟아지는 가운데서도 광주 사람들은 그 자리를 떠나지 않았습니다. 자유를 향한 타는 목마름으로 항거하기 시작한 젊은이들이 쓰러져가는 것을 보고 아주머니, 할머니, 어린 소년, 젊은 여성, 나이 불문, 신분 불문 저 총알 장대비 속으로 걸어갔던 순간이 전기에 감전된 듯 뜨겁게 와닿습니다.

사람은 결코 밥만으로 살 수 없습니다. 자유가 짓밟히고 독재자가 자신과 자기 세력의 권력 유지를 위해 사람 목숨을 파리 목숨처럼 여길

검은 무심, 140×74cm, 종이에 수묵, 2022

때 사람들은 결코 목숨 유지에만 연연해하지 않음을 우리는 역사를 통해 보고 있습니다. 물론 세상 모든 이가 그렇지는 않다는 것이야 삼척동자도 다 아는 사실입니다. 자기 한목숨 아깝지 않은 사람 어디 있겠으며, 죽음과 고문이 두렵지 않은 사람도 없을 것입니다. 그럼에도 자유를 지키려는 총알보다 더 뜨겁고 강한 열정이 1980년 광주를 불태웠습니다.

아마 역사가 흐를수록 광주의 정신은 더 뜨겁게 사람들 마음속에 기억될 것입니다. 정말 고맙고 고맙지요. 그 희생 덕분에 우리나라의 민주주의는 거꾸로 돌아가지 않고 앞을 향해 나갈 수 있었습니다. 광주는 빛고을, 피의 향기로 씻은 빛의 고을입니다. 우리 민족 누구나 광주에 빚을 지고 있습니다. 화백의 이 그림은 처참한 장면을 재현한 사진보다 더 강하게 그야말로 총알처럼 광주를 다시 우리에게 가져다줍니다. 이 빛은 그 정신을 잊지 않고 뜨겁게 기억하며, 현실에서 그 정신을 살아갈 때만 갚을 수 있으니, 이는 또한 우리 민족에게 주어진 숙제이기도 합니다.

만물의 시작점

점이 세 개 찍힌 것도 작품이라 할 수 있겠는지요? 이런 물음이 들지 않을 수 없는 작품입니다. 점이라면 당연히 물질을 구성하는 가장 기본적인 요소라는 점이 생각납니다. 그리고 원자가 물질을 구성하는 기본 입자라는 사실은 과학을 잘 모르는 사람도 다 아는 사실입니다. 원자는 구체적이어서 셀 수 있는 것이라, 이 점이라는 요소와 출발점이 딱 맞는다고 볼 수 있습니다. 물질의 기본 입자인 원자는 원자핵과 전자로 구성되며, 원자핵은 중성자와 양성자로 구성된다는 사실도 정확하게는 모를지라도 대체로는 알고 있습니다. 그러니 점처럼 보이는 원자라는 것이 내려찍듯 콕 한 점이 아니라, 그 안에 여러 요소가 있고 어떤 움직임이 있다는 사실입니다. 입체적으로 보자면 양자, 전자, 중성자가 서로 부딪치는 일 없이 흩어지는 일도 없이 궤도를 돌듯 끊임없이 움직이는 것이 바로 한 점 원자의 모습입니다. 점은 점이되 점만으로 끝나지 않는 것이지요.

여기 점을 자세히 살펴보면 붓으로 한방 쾅 내려찍은 것이 아니라 붓을 돌려 그린 점이라는 사실을 알 수 있습니다. 이렇게 그리는 것은 기술적으로도 쉽지 않다고 합니다. 입체는 면으로, 면은 선으로, 선은

점으로 이루어지지만 그 점이 단지 볼펜으로 콕 찍은 그런 것이 아니라는 사실과 원자의 움직임을 동반한 구조와 흡사하다는 것이며, 원자 역시 물질의 가장 기본적인 구성요소요, 점 역시 그런 점에서 똑같습니다. 움직임이 없는 죽어 고정된 점이 아니라는 것입니다.

화백은 여러 화가나 서예가들을 만나면서 이 점을 찍어보라고 하면 모두 그저 위에서 쿡 찍더라는 것입니다. 모든 것의 기본 요소로서 점은 그저 아무런 움직임도 없는 무생물처럼 정적이지 않고, 그 기본부터 이미 움직임을 지닌 것이라는 사실을 화백은 강조하고 싶었나 봅니다. 만

물의 생동성, 그 출발점부터 이미 생동한다는 사실은 무척 흥미롭고 기쁜 소식이라 할 수 있겠지요. 어려서 화백은 조부에게 이 점의 중요성을 자주 들었고, 실제로 그 점을 그려왔다고 합니다.

만물의 시작점을 이렇게 의식하는 것은 만물을 바라보는 시각을 다르게 만들 수밖에 없기에 사실 중요한 출발점이요, 작품으로서도 참 중요한 것일 수밖에 없습니다.